百年藝術家族

筆憶金陵

二個遺民藝術家族的山水詠懷

呂曉 著

筆憶金陵
二個遺民藝術家族的山水詠懷

系列名稱　百年藝術家族
主　　編　余　輝
作　　者　呂　曉
執行編輯　洪　蕊
美術設計　曾瓊慧（封面）、鄭秀芳（內頁）
美編助理　孔之屏

出 版 者　石頭出版股份有限公司
發 行 人　龐慎予
社　　長　陳啟德
副總編輯　黃文玲
會計行政　陳美璇
發行專員　洪加霖
登 記 證　行政院新聞局局版台業字第 4666 號
地　　址　臺北市大安區敦化南路二段 34 號 9 樓
電　　話　(02)27012775（代表號）
傳　　真　(02)27012252
電子信箱　rockintl21@seed.net.tw
網　　址　www.rock-publishing.com.tw
郵政劃撥　1437912-5 石頭出版股份有限公司
製版印刷　鴻柏印刷事業有限公司
出版日期　2010 年 11 月 初版
定　　價　新台幣 350 元

ISBN 978-986-6660-14-6

國家圖書館出版品預行編目資料

筆憶金陵：二個遺民藝術家族的山水詠
懷／呂曉著．—初版．—臺北市：
石頭，2010.11
面：　　公分．—（百年藝術家族）
ISBN 978-986-6660-14-6（平裝）

1. 胡氏 2. 高氏 3. 畫家 4. 傳記

940.98　　　　　　　　　　　99020035

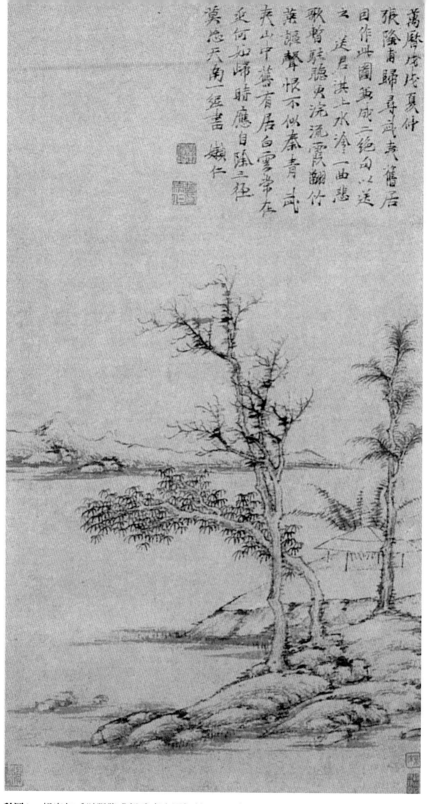

彩圖1　胡宗仁《送張隆甫歸武夷山圖》軸　1598 年　　紙本 墨筆 107.7×30.8 公分 南京博物院藏

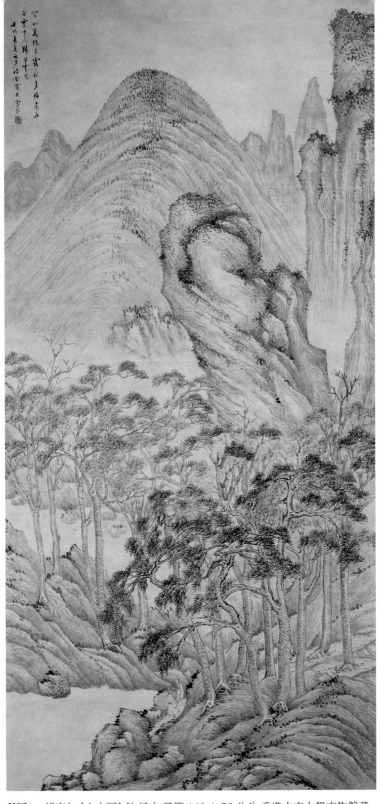

彩圖2 胡宗仁《山水圖》軸 紙本 墨筆 162.6×75 公分 香港中文大學文物館藏

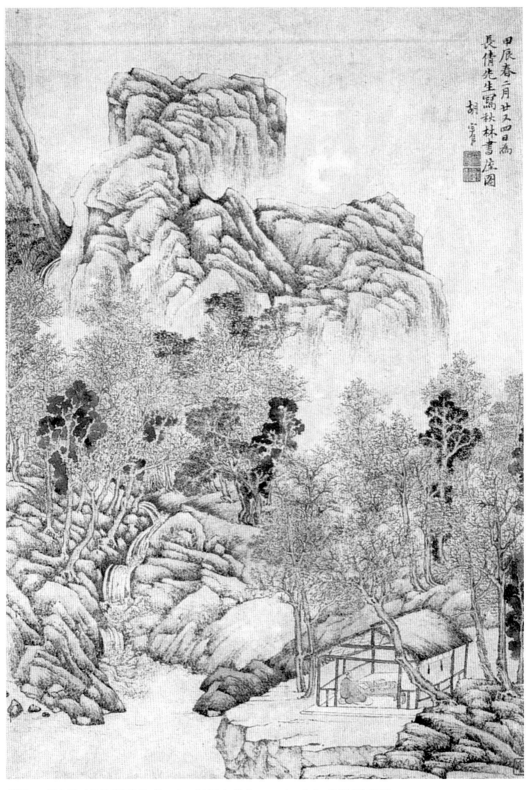

彩圖3　胡宗信《秋林書屋圖》軸 1604 年 紙本 設色 55×36.5 公分 南京博物院藏

先筆顧宋懷以齋韻秀逸冠江左良辰

學力遒拔退而至美者也並代爭尚能

書習君之門聲為詭鉅帷重友元汪先

生執為銳昌飛神姓忿象扨天覽游萬

曠達健流美詩人手筆追与宿悰競美

平先者載水之主人勿讓為　馬雄遜

彩圖4　胡玉昆《山水（八開）》第一開 冊頁 紙本 設色 22.7×16 公分 上海博物院館藏

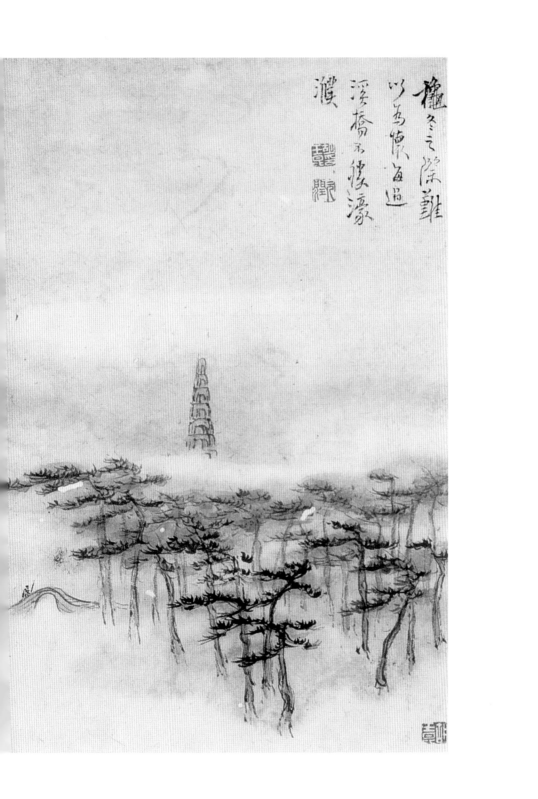

彩圖5　胡玉昆《山水（八開）》第五開 冊頁 紙本 設色 22.7×16 公分 上海博物院館藏

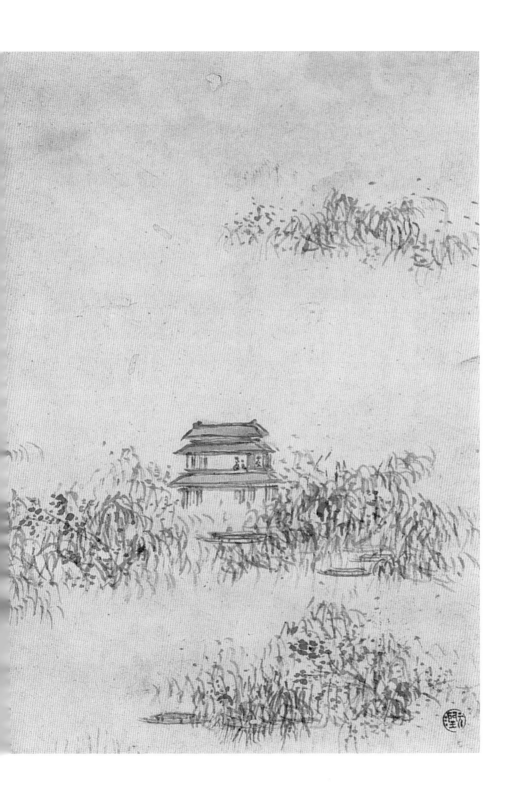

彩圖6 胡玉昆《齊山》(《周櫟園收集名人畫冊》之一) 冊頁 1652 年 紙本 設色
24.8×32.3 公分 英國 大英博物館藏

彩圖7　胡玉昆《霧景山水》冊頁 紙本 設色 24.3×32 公分 美國 普林斯頓大學美術館藏

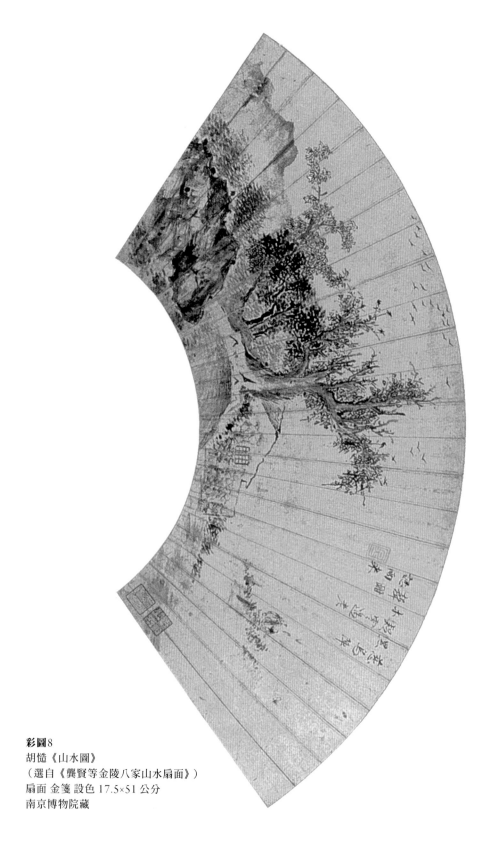

彩圖8
胡慥《山水圖》
（選自《龔賢等金陵八家山水扇面》）
扇面 金箋 設色 17.5×51 公分
南京博物院藏

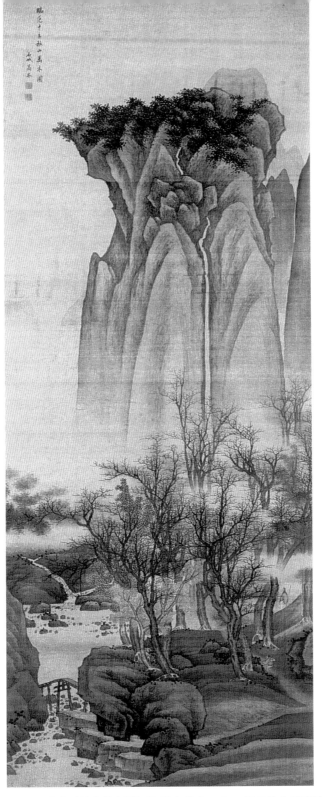

彩圖9　高岑《秋山萬木圖》軸 絹本 設色 148.4×57.7 公分 南京博物院藏

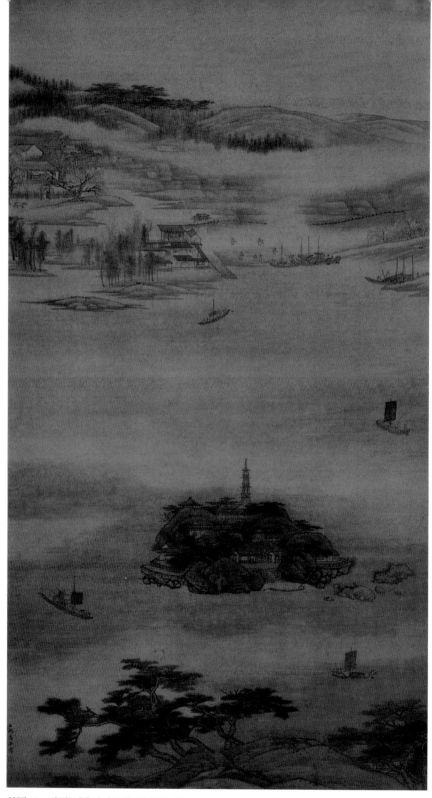

彩圖10　高岑《金山寺圖》軸 絹本 設色 181×94.7 公分 南京博物院藏

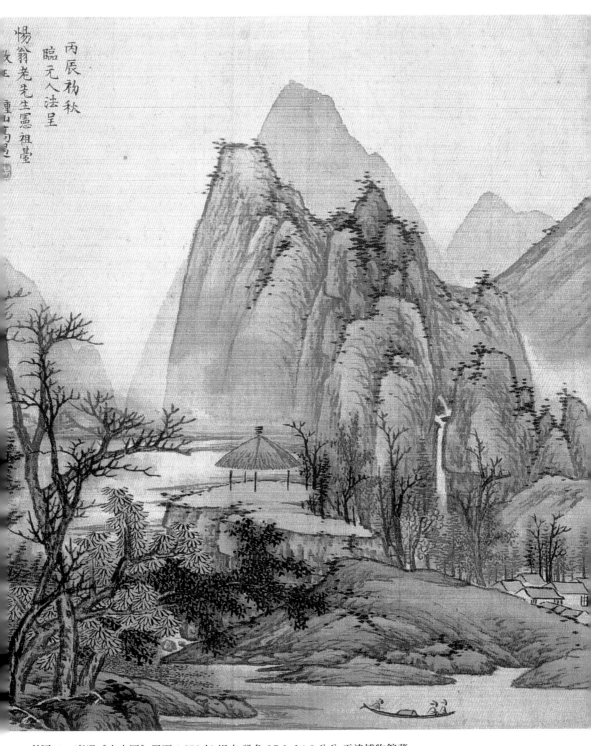

彩圖11　高遇《山水圖》冊頁 1679 年 絹本 設色 27.3×24.8 公分 天津博物館藏

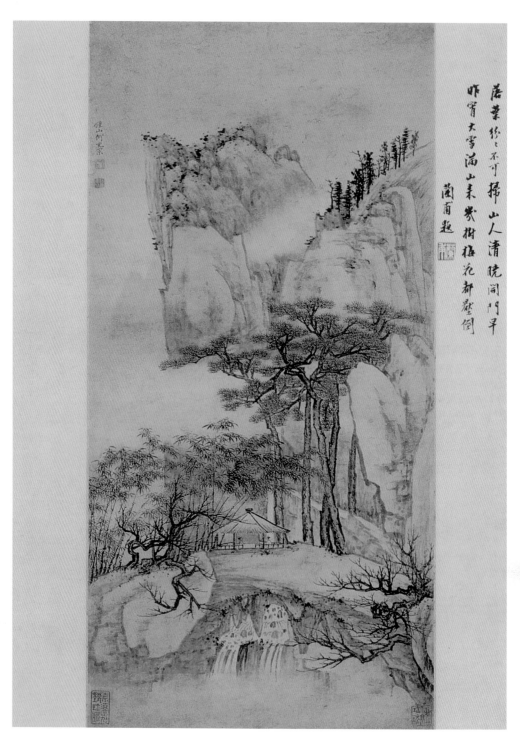

落葉紛紛不可掃　山人清曉閉門早
昨宵大雪滿山來　數樹梅花都壓倒

蘭甫題

彩圖12　何亢宗《山水圖》軸 紙本 設色 62.2×30.7 公分 北京故宮博物院藏

目錄

圖版目錄

百年藝術家族叢書
卷首語

世界的幾個文明古國如古埃及、古巴比倫、古印度、古希臘和古羅馬等已成為幾條歷史長河中的斷流，唯有古代中國之文明的發展脈絡不但綿延不斷，而且影響到相鄰民族和歐亞大陸的文明進步。除了古代中國在科學技術方面發明了造紙和印刷等保留、傳播文明的技術手段之外，古代中國以家族為基本單位的文化傳播群體起到了延續和發展文明的重要作用。大到萬師之表孔夫子的哲學倫理，小到芸芸眾生中藝匠的手工藝技術，無不如此。在嚴格的封建宗法制度下，以家族為基本單位的文化傳播群體在封建社會的沒落時期固然有許多保守的弊端，但這種以血緣為裙帶、師徒為紐帶的文化承傳關係，自覺地成為保存與傳揚家族文化的動力，無數家族的文化和他們的生命一樣代代延續、生生不息，無數家族文化的總和構成了中華民族文化不可分割的整體，這個整體包括多民族的政治、經濟、軍事、科技、哲學和倫理、文化和藝術等各個領域。其中為歷史記載得較多、較豐富的是從事文化藝術活動的家族。進入現代社會後，家族的藝術影響已漸漸不及社會影響，即現代工業生產的社會化和文化教育的社會化造成傳播各種技能、技藝的社會化。

本套叢書恪守研究歷代家族的文化藝術教育對後世的影響和作用，著力於研究歷代書畫家族的發展背景和自身的文化類型、家族的藝術歷史、創作特色，闡明並肯定他們在中國書畫史上的藝術貢獻和歷史地位。

按照古代畫家的身份、地位和學識，可分為四大類：文人畫家、民間工匠畫家、宮廷職業畫家和皇室畫家。他們的身份、地位和學識與中國古代文化的幾種類型有著十分密切的內在聯繫。文人書畫和民間繪畫分別屬於文人文化和民間文化，宮廷畫家和皇室畫家皆屬於宮廷文化。皇室繪畫並不完全等於宮廷畫家的藝術成就，只有生活在宮廷裡

的皇室成員如帝、后、嬪、妃和宮內皇子的繪畫活動屬於宮廷繪畫，是宮廷文化的重要組成部分。宮廷繪畫還包含了任職於宮中的文人和其他職官及工匠畫家在宮廷留下的藝術作品。

本套叢書以家族藝術的發展為線索，分成若干單行本，離不開這四種畫家類型。這是第一次以家族的視角來梳理古今書畫藝術的發展脈絡，這必定要涉及到古代藝術的傳播方式。中國古代繪畫的傳播單元大到某個區域中的藝術流派，小到具體的某個家族的代代傳人，無不以家族的凝聚力向後人傳播著先祖的藝術精粹，傳播的媒體可能是先祖的畫譜、傳世之作，更重要的是先祖的藝德和審美觀念等非物質性的文化觀念，傳授的方式是以私授為主，用耳濡目染的家庭方式時刻薰染著宗族的後代。

家族性藝術家與書畫流派的關係。諸多家族性書畫的研究結果證實了家族書畫是藝術流派的基礎，但未必都是藝術流派，必須作具體分析。以一種審美觀念統領下的家族性藝術活動在某一地域的持續性發展，必然會成為一個藝術流派，或者是某一藝術流派的中堅。如明代文徵明身後的數代文姓畫家則是「吳門畫派」的中堅或自成「文派」；又如張大千的同輩和後人由於其活動地域較為分散，他們各自為陣但互有聯繫，故難以成為一派。北宋的趙氏皇族亦未能獨立成為所謂的趙派，究其原因，乃其繪畫風格、繪畫題材的多樣性和藝術活動的鬆散性，使之難以形成藝術流派。相對而言，宋徽宗朝的「宣和體」工筆花鳥畫倒稱得上是一個花鳥畫流派，但宋徽宗宣導的這種寫實技藝，主要盛行在翰林圖畫院的匠師之中，而不是集中在宗族畫家裡。

家族性藝術傳授的特點。家族性的藝術承傳首先在接受藝術遺產方面如藏品、畫稿等有著得天獨厚的條件，這與師徒傳授有著一定的區別。家族性的傳授在很大程度上是基於家庭生活的交往和耳濡目染所成。特別是家族性的師承關係有著得天獨厚的模仿條件，這就是家族遺傳基因在藝術模仿方面的特殊作用，與前輩血緣關係相近的後學者會相對容易地師仿先輩的書畫之藝，並且仿得頗為相似。如故宮博物院已故專家劉九庵先生在二十世紀八十年代考證出：明代文徵明有許多書法佳作是其外孫吳應卯的仿作，其偽作的確達到了亂真的地步，此類事例不勝枚舉，因而說家族後人的偽作是書畫鑒定的

難點之一。

家族性藝術群體發展的一般規律。每個藝術家族都有核心畫家和週邊畫家，畫家的人員結構以血親為主，姻親為輔，許多書畫家族其本身就是書畫收藏世家，有著頻繁的文化交流，構成一個獨特的藝術群體。家族性群體藝術的延續力度各不相同，短則兩代，長則四、五代，甚至更長。家族性的藝術群體在藝術風格上頗為鮮明獨特，並有著一定的穩定性，通常要經歷三、四個發展階段，其一是蘊育期，是家族先輩的藝術探索或藝術積累時期，此時尚無名家出世。其二是興盛期，出現了開宗立派式的藝術家或重要書畫家。其三是承傳期，是該家族書畫大師的第一、二代後裔追仿家族名師巨匠書畫藝術的時期，也是廣泛傳揚家族藝術的時期，當影響到其他家族的藝術前緣時，又成為其他家族的藝術或其他藝術流派的蘊育期。通常在承傳期裡，家族缺乏藝術大師，後裔們大都局限於先輩的筆墨畦徑之中，出現了風格化的藝術趨向，缺乏開創性。如果有第四個時期的話，那就是家族後裔出現了個別富有創意的藝術家，重新振作其家族的藝術精神。如在南宋末年的趙宋家族，由於趙孟堅的出現，開創了文人畫的新格局。

將諸多家族性的書畫藝術活動與成就，作為一項藝術史的研究課題，本套叢書尚屬首次，這是海峽兩岸的學者、出版家共同合作努力的文化成果。臺北石頭出版社在許多方面顯現出與大陸學者的合作潛力和工作活力，叢書的作者大多來自北京故宮博物院和大陸其他博物館的書畫研究者，他們在北京大學和中央美術學院受過良好的藝術史研究生班的課程訓練，體現了大陸博物館界中年學子在書畫研究方面的學術眼光和思辨能力。以家族為單位分析、研究貢獻顯赫的歷代書畫家族，突破了過去以某個畫家個案和某個畫派為線索的研究視野，更多地強調家族的文化淵源對後代的藝術影響，並結合梳理畫派和個案的研究成果，深化了對傳統文化的具體認識。對這項有意義的嘗試，還望兩岸的方家、同仁們不吝賜教。

本叢書主編 余 輝

北京故宮博物院研究員　　　　　2007 年 9 月

引子

西元 1658 年夏，揚州的大運河碼頭上，一位年過半百的老人在岸上徘徊數日。他就是金陵（今南京）的遺民畫家胡玉昆，這幾日他一直在翹首盼望南來的友人周亮工。

曾在濰縣（今屬山東）抗清的周亮工入清後作了貳臣，前年卻遭到彈劾，現在正奉詔從福建入京，到刑部復審，揚州是其北上的必經之路，因此，胡玉昆早早在碼頭等候。可他哪裡知道，周亮工乘坐的船行至長江與運河的交匯口，卻因風向原因久久不能進入運河。此時，周亮工正站在船頭，遙想當年自己在揚州任兩淮鹽運使時，廣結詞人畫家，門庭若市。他把自己收藏的書畫置於朋友送給他的一條畫船中，時時把玩。那時，素有墨癖的他曾與胡玉昆等人有「祭墨之會」。可如今，即將淪為階下囚的他卻眾叛親離，門前冷落，故地重遊，不勝欷歔。正在他失望愁愴之際，船終於升帆開動了。進入運河，他的眼前突然出現了一個熟悉的身影，那不是前不久剛隨自己赴閩的好友胡玉昆嗎？

周亮工馬上叫船家轉舵靠岸，胡玉昆也看到了船頭的周亮工，他跳上船來，兩位好友抱頭痛哭。當時正值盛夏，家境貧寒的胡玉昆僅穿一件非常粗陋稀疏的葛衣，以致很快被淚水浸透，打濕了肌膚。老天突然刮起了北風，胡玉昆單薄的衣衫根本無法禦寒。而此時的周亮工因被彈劾，家產盡散，也僅有一塊破羊皮，割開來分給兩人都

不夠。周亮工當即作下長歌〈胡三元潤徵裘歌〉：

> 前從逮者閩海回，帆到揚州不肯開。
> 趦趄一日復兩日。欲俟我客與俱來。
> 我客不來書亦絕，搔首船頭自嗚咽。
> 朝憑鷁尾引雙眸，胡郎岸上足躄躄。
> 自言侍公凡幾時，君乃成行我何之。
> 吁吁不定風颶疾，招招舟子淚泗泗。
> 扶持登舟急遽拜，拂拭我面持我械。
> 天乎人耶至遂此，搖首無聲但睢睢。
> 是時當空日大炎，胡郎正著葛衣纖，
> 綌絺多孔不承淚，點點穿從肌上沾。
> 伏日幾時北風潑，胡郎葛衣不成脫，
> 一絲兩絲人不憐，馬上蕭霜馬下毦。
> 嗟夫！我欲學爲裘，奇服欲從句裏哀。
> 屈身成直良不易，近地遠天何所謀？
> 胡郎詩成句盡好，甌窶汙邪多所禱。
> 徵書四出羽檄忙，莫謂大寒索不早。
> 玃狼羊虎羆豹麙，紫鳳玄貂與青猊。
> 不信白狐偏有腋，一寒戀戀故人緹。
> 雉頭集翠出何門，懸知此物定奇溫。
> 人言君飲爲華耳，其心不肯哀王孫。
> 飲章迫人身被繫，我有裼裘不自給，
> 六月披來賣與人，十錢得五人猶澀。
> 即今只餘破羊皮，割半與君兩不宜。
> 君言爾在雪霜窖，脫復微多分相遺。

茫茫雪花大如掌，妾一男子東海上。
知君立意學神仙，彷彿似者王恭礬。
我客不來爾泥塗，重裘者子誰丈夫。
開口告人豈吾徒，逝將去此登天都。
食藥金庭飯玉廚，雲綃霧穀紫霞繻，
荷衣蕙帶明月絢，眾嬋弄簫童和竽。
左舞青龍鳳右趨。青陽膏潤色和愉，
大穢無如禽獸郭，慎母使近冰雪膚。[1]

詩歌首先抒發了患難之中友人盡散的落寞，隨之以大部分篇幅敘寫胡玉昆的忠誠和兩人相濡以沫的深厚友情，最後周亮工展開詩人想像的翅膀，憧憬著在天都的美好生活。

胡玉昆陪伴周亮工北上京師，次年回到南京。1660 年夏天，傳來周亮工即將被處斬的消息，他徹夜難眠，挑燈繪製了一套十二開的《金陵勝景圖冊》寄給周亮工，將他們共同的家鄉—金陵的勝景一一展現於筆下，希望能給予老友最後的慰藉。

也許後人永遠也無法理解一個仕清的貳臣和一個明遺民會結下如此深厚的友誼，但是，這卻是清初金陵畫壇一個鑒賞家與許多畫家共同書寫的傳奇。

壹 繁盛的
明末清初金陵畫壇

今日畫家以江南爲盛。江南十四郡，以首郡爲盛。郡中著名者
且數十輩，但能吮毫者，奚啻千人！……2

這是著名畫家龔賢在《周亮工集名家山水冊》上的一則題跋，江南的「首郡」即
南京。龔賢認為清初畫家以江南為盛，而江南的十四郡中，尤以南京為盛，因為這裡
的畫家不止千人。

南京古稱「金陵」，位於我國東南部的長江下游，北控中原，南制閩粵，西扼巴
蜀，東臨吳越；居長江流域之沃野，控沿海七省之腰膂；自古便有「龍蟠虎踞」、「負
山帶江」之稱。從商周時期，南京就是江南吳國文化的重要區域。清代之前，孫吳、
東晉、南朝宋、齊、梁、陳及南唐、明朝先後建都於此。

作為六朝古都，南京曾在中國繪畫史上書寫過輝煌的篇章，其興衰似乎都與政權
的更迭和轉換有著密切的關係：三國時期東吳首先建都於此，畫家曹不興以人物畫著
稱；魏晉南北朝時晉室東渡，帶來中國歷史上一次重要的文化重心南移，作為都城的
建康先後擁有顧愷之、陸探微、張僧繇等重要畫家。五代時期，作為南唐首都，不僅
有善畫人物畫的顧閎中、周文矩、王齊翰，開花鳥畫野逸畫風的徐熙，更有以描繪江

南景色「一片天真」而馳譽百代，被董其昌推為「南宗」大家的董源、巨然。兩宋的政治文化中心汴梁與臨安皆遠離金陵，元代文人畫的重鎮也集中於太湖一帶，因此，金陵畫壇在宋元兩代相對沉寂。到了明代，南京成為朱元璋最初立國之地，曾在宮廷中聚集了一大批畫家，「浙派」開派大師戴進曾在此活動過，金陵畫壇大有一振之勢，惜不久成祖朱棣將首都遷往北京。不過南京仍是明朝的留都，保留了一套完整的官制，仍然是中國南方的政治文化中心。每三年一次的鄉試在這裡舉行，士子匯集，文風極盛，流風所披，遍及秦淮。一些位高權重的皇親國戚和開國功臣及其後代仍活躍於此，為文化藝術提供持續的贊助。因此，在遷都北京後，「北京雖為宮廷之所在，為職業畫家夢想事業的理想終點，但金陵卻是浙派畫風及畫家的真正中心。」3聲震朝野的「浙派」名家之一吳偉便長期居留於南京，影響了一大批畫家，出現了史忠、徐霖、李著、李葵、汪質等畫家。嘉靖（1522-1566）中期後，來自吳門的文人士大夫躍升為金陵文化界的主流，他們將蘇州的吳派文人畫風引入金陵，並逐漸控制了金陵。4明代後期，尤其是進入十七世紀後，南京作為東林黨和復社的主要活動地，其作為全國文化重鎮的地位顯現出來。

除了金陵本地的畫家外，從十六世紀末開始，各地的畫家為南京繁榮的商業和文化所吸引，陸續流寓南京。比如來自福建莆田的吳彬，最遲在 1598 年已來到南京，5並與曾任六合（屬江寧，即今南京）縣令的畫家米萬鐘建立終生友誼。同樣來自莆田的人物畫家曾鯨（1564-1647，一作 1568-1650）也長期生活於南京，曾為南京多位名士描繪肖像。來自浙江四明（今寧波）的畫家高陽，為避仇來到南京，改畫山水，更有名，後參與了《十竹齋書畫譜》的繪製工作。

明末，如火如荼的農民運動和關外滿清不斷的侵擾使得明帝國陷入混亂之中。崇禎八年（1635），張獻忠率農民起義軍攻克了朱元璋的老家安徽鳳陽，隨後攻佔安徽和州，在兩地進行了駭人聽聞的大屠殺。在農民起義的恐慌中，南京堅固的城池使

其處於相對的安定之中，吸引大批的文人和畫家移居於此，成為很多士家大族避難的首選地。崇禎七年（1634）秋八月，張獻忠的起義軍進逼江淮，桐城汪國華、黃文鼎、張儒等人因不堪官紳欺壓，率眾揭竿響應，大姓紛紛流徙。桐城方氏如方以智、方文、方亨咸等相繼遷往南京。又如來自湖北孝感的程正揆在崇禎九、十年（1636、1637）間，把家屬搬到南京居住，很可能也是為了躲避農民起義運動的鋒芒。6 一些職業畫家也紛紛寓居於此，如武林派之首藍瑛、來自蘇州的鄒典、張修、謝道齡，來自松江的葉欣等。南京成為安徽、婁東、杭州、江西、福建等各地書畫家的集散地。徽派、武林派的畫風都因為人員的流動帶到南京。他們不同的繪畫風格和面貌使金陵畫壇呈現文人畫風和院體畫風兩種主流畫風並行甚至混融的局面。

明清易代，將古都金陵推至時代的聚光燈下。作為明代留都，南京在大批遺民心目中具有崇高地位，一些北方的官員紛紛南下，第一個南明政權也在此粉墨登場，雖不能阻擋清軍的揮師南下，但也使南京成為遺民嚮往的中心。各地畫家紛紛湧向金陵，後來在此活躍的畫家幾乎都是從外地流寓此地，如髡殘、程正揆、龔賢、石濤、程邃、戴本孝等。再加上清初，在南京形成了以周亮工為中心的藝術圈，吸引了全國各地的大批畫家短期來此作畫與交流，安徽、揚州、福建、甚至包括正統派活躍的太倉地區的畫家都曾聚集於此，使南京成為清初畫壇最活躍的地區之一。難怪龔賢會認為明末清初金陵畫壇達於極盛。

現據畫史記載，將明末清初活動於南京的畫家列表如下：

（一）南京本地畫家：

1. 魏氏一門：包括其父魏堯臣，其子魏之璜、魏之克、魏珠。
2. 朱之蕃和其徒陸壽柏。
3. 盛胤昌及其子盛丹、盛琳。
4. 朱翰之、朱知鄜父子。

5. 胡氏一門：包括胡宗仁、胡宗義、胡宗禮、胡宗智、胡宗信、胡耀昆、胡起昆、胡玉昆、胡士昆及其宗人胡慥及其子胡清、胡濂和其徒陸遠。

6. 樊氏一門：包括樊沂、樊圻兄弟，樊圻之子樊雲，樊圻之徒鄭濂、鄭淮。

7. 高氏一門：包括高阜、高岑兄弟，高遇（阜子），高蔭（岑子）、何亢宗（高岑弟子）。

8. 青樓畫家：包括卞賽、卞敏、范珏、馬守真、寇湄、董白、薛素素、顧眉。

9. 其　　他：夏森、施霖、姚若翼、孫謀、陳丹衷、張遺、張風、楊亭、蔡澤、劉邁、顧惺、柳堉、周敏求、周亮工、周璕、武丹、武弁等。

（二）外地流寓的畫家：

1. 福建：吳彬、曾鯨、曾沂（鯨子）、曾鎰（鯨孫）、翁陵。

2. 浙江：四明（今寧波）的高陽；

　　　　山陰（今紹興）的姚允在；

　　　　秀水（今嘉興）的王概、王蓍、王臬兄弟三人；

　　　　嘉善的方維。

3. 貴州：馬士英、楊文聰。

4. 江蘇：吳縣（今蘇州）的葛一龍，張修，鄒典（鄒喆父）、鄒喆、鄒坤（鄒喆子）、鄒冰（鄒坤子）祖孫四代。謝道齡、謝成、謝靖孫祖孫三代；

　　　　昆山的龔賢、龔柱父子；

　　　　揚州的宗灝；

　　　　華亭（今上海）的陳舒、葉欣等。

5. 安徽：桐城的方以智、方亨咸；

　　　　休寧的胡正言；

　　　　歙縣的凌畹（方維弟子）、程邃等。

6. 湖北：程正揆。

7. 湖南：髡殘。

8. 江西：吳宏。

9. 北京：陳卓。

10. 其他。

　　由此可見，在晚明，金陵畫壇已經開始熱鬧起來。活躍於南京的畫家中有很多便是世代相傳的繪畫世家，如魏氏一門、盛氏父子、朱氏父子、胡氏一門、樊氏一門、高氏一門、鄒喆祖孫四代、謝成祖孫三代、龔賢及其傳派、王氏三兄弟等，他們成為構建明末清初金陵畫壇的重要力量。在這些繪畫世家中，有兩個家族的成就無疑是非常突出的，這就是胡宗仁家族和高岑家族，他們代表了金陵既相互區別又存在共性的兩個畫家陣營，共同豐富和開創了金陵繪畫的盛世，特別是胡宗仁家族，其畫家人數最多，活動時間最長。遺憾的是，畫史對他們的研究卻從未給予應有的重視，胡氏家族幾乎很少被提及，高岑家族也僅在涉及「金陵八家」時順帶提到高岑的某些繪畫作品，對於他們的生平及藝術思想缺乏系統與深入的研究。本書將試圖發掘盡可能豐富的圖文史料，為讀者展現這兩個家族的藝術人生與成就。

貳 有關
胡氏家族的歷史

一、胡姓的由來

　　唐代林寶所撰《元和姓纂》卷三記載:「帝舜之後胡公封陳子孫以諡為姓」,也就是說胡氏的姓源可以追溯到上古聖君虞舜的「媯姓」後裔,而胡姓的始祖便是三千多年前被周武王封為陳地的胡公滿了。胡公滿是三皇五帝之一虞舜的後代。舜幼年喪母,繼母不慈,常對他進行毒打和虐待,但他逆來順受,反而更加孝敬繼母。由於他好學孝友,聞名四海,至帝堯末年,不僅把兩個女兒—娥皇和女英都嫁給了他,還以自己的王位相傳。所以舜當政時,天下大治,人民豐樂,加上他常「調於玉燭,息於永風,食於膏火,飲於醴泉」,與老百姓同甘共苦,因此更加獲得百姓的擁戴。舜去世後,約傳三十五代傳至胡公滿。到了西元前 1046 年周朝建立周武王滅商建周,追封先賢遺民時,把遏父的兒子媯滿封於陳(今河南開封、安徽亳州之間),國號為陳,封為侯爵。按照宗法制度和胙土命氏的慣例,賜命之為陳氏,遂稱陳滿,諡胡公,史稱陳胡公。可見中國胡氏的先祖是正統的虞舜姚姓後裔,黃帝子孫;所建國亦稱陳國,子孫後來有以胡為姓氏,胡姓,即成為漢人胡姓的由來。王莽稱帝后,加封陳胡公為陳胡王。

　　胡氏還有兩支源於古代的國名。周代有兩個鬍子國。一個在今河南漯河市東,

是姬姓胡國，是西周初分封的周朝同姓諸侯國，它曾參與以楚國為首的聯軍去攻打吳國，後來又跟隨楚國與吳國作戰，楚國回師途中順便吞併了鬍子國。另一個胡國是「歸」姓，周代有異姓諸侯「胡」國，在今安徽阜陽，於魯定公時被楚國滅掉。這兩個鬍子國亡國之後，王族子孫都以原國名為姓，又形成兩支胡氏。

另外還有兩個來源，其一為鮮卑族複姓所改。據《魏書‧官氏志》所載，南北朝時，北魏有代北複姓「胡骨氏」（為魏獻帝之兄的姓氏）隨魏孝文帝南遷洛陽後，定居中原，代為漢姓「胡」氏。另外，據《周書‧李遠傳》所載，魏正光（521-525）末，敕勒有胡姓，如胡琮。

至於胡氏的發祥地，當然是周初的封地陳國，即今天的河南省淮陽縣。從此之後，胡氏以此發端，其後世子孫逐漸向四處延伸。經過數代的繁衍，先後南達新蔡，北到山西，並成為當時的胡姓望族。再以後，又由新蔡和山西兩地的胡姓向其他各地遷居、繁衍，致使遍及了全中國。胡氏南遷，始於西晉末年。胡氏的後代，從中原渡江南下，先遷到安徽，然後又從安徽再遷至福建，最後由福建遷居入臺灣。因此，本書所述的胡宗仁家族，其族源亦來自河南。

二、胡宗仁家族的世系

胡宗仁家族的遠祖何時遷入金陵已無法考證，不過胡氏在明代很可能是金陵望族，只是在明末清初家道中落。這個家族產生了多位畫家，胡宗仁在寫給文學家鍾惺的一封書信中，生動描述了這個繪畫世家的情況：

> 公詢寒門諸子，弟敬以名字相聞。弟宗信字可復，以字行世；
> 所稱雪村者名宗智。耀昆、起昆僕之子，玉昆、士昆雪村子也。
> 皆學畫，蓽門晝掩，茗碗爐香間，閣筆盈案，妄擬堆笏滿床。
> 昔人一門五貴七葉蟬，聯想如是耶！公聞之得無噴飯。

下圖示意該家族的關係：

胡氏第一代以「仁、義、禮、智、信」取名，五兄弟中有三人為畫家。長兄胡宗仁字長白，一字彭舉；四弟胡宗智字伯通，號雪村；五弟胡宗信字可復。胡耀昆、胡起昆為胡宗仁之子；胡玉昆、胡士昆為胡宗智之子，為第二代的畫家。在這七人中，目前仍存有作品的畫家有六人，根據《中國古代書畫目錄》、《中國繪畫總合圖錄》和《中國繪畫總合圖錄續編》7 來統計，其中胡宗仁存作品十三件，基本為山水畫；其子胡起昆一件山水。胡宗智一件山水，並參與校《十竹齋書畫譜‧蘭譜》，應該亦擅畫蘭，惜未見畫跡；其長子胡玉昆有作品二十四件，基本為山水畫，次子胡士昆有八件，其中七幅為蘭花，一幅為山水。胡宗信八幅，以山水為主。

第一代畫家中有三人有作品傳世，主要為山水畫家，偶為蘭石。第二代畫家胡起昆和胡玉昆為山水畫家，胡士昆善畫蘭石，偶繪山水。從胡宗仁的信中可以看出，胡氏家族有著繪畫的家學淵源和傳統，雖不知其上代是否習畫，但至少兩代人都受家庭浸潤與薰陶，耳濡目染，自幼習畫。從他們傳世的作品來看，大多在很年輕時就有畫作傳世，並且已經非常成熟。由於其家族具有良好的詩書傳統，加之第一代畫家主要生活於明代，雖未出仕，但因家境殷富，並不以畫為業，為典型的業餘文人畫家，所以多承繼了元代以來的文人畫傳統，特別是明代中葉以來影響頗廣的吳門畫派的風格。第二代畫家經歷明清易祚的巨變，家道中落，成為明遺民的他們守節不仕，貧窮的境遇使他們很可能不得不以賣畫為生，但正是明清易代的痛苦使這個家族的第二代畫家中誕生了一個不應被畫史遺忘的畫家─胡玉昆，他將深沉的遺民情結賦諸筆端，飽含著對家鄉金陵的熱愛和對故國的懷念，在藝術語言上大膽創

新，在繼承家族繪畫傳統的基礎上，戛戛獨造，創作了大量描繪金陵勝景的畫作，傳達出清初遺民落寞孤寂的心境。

三、胡宗仁家族的第一代畫家

　　畫史關於胡氏家族第一代畫家的生平事蹟的記載非常少，僅周亮工《讀畫錄》及《金陵通傳》為胡宗仁作傳，可瞭解一二。其他只能根據作品來推測其生平活動。胡宗仁的生卒年不詳，其存世最早的作品是萬曆二十六年（1598）的《送張隆甫歸武夷山圖軸》（南京博物院藏），畫風已經比較成熟，《讀畫錄》稱其作品流傳甚少，如以是年約三十歲，可推測胡宗仁約生於明隆慶二年（1568）左右。其最晚的作品作於順治五年戊子（1648）的《山水扇面》（日本萬福寺藏），時年約八十歲。由此推之，那麼胡宗智和胡宗信不會晚於 1580 年前出生。胡宗智唯一的存世作品是作於順治十六年己亥（1659）的《雙帆圖扇面》（浙江省杭州市文物考古所藏），應為其最末作品，推其享年八十多歲。周暉 8《金陵瑣事》「畫品」言胡宗信「山水最秀潤，惜壽不永耳」。可見胡宗信並不像他的兩位兄長能享大年，辭世較早。周暉生於 1546 年，約卒於 1627 年，其《金陵瑣事》刊行於萬曆三十八年（1610），那麼，胡宗信卒年當在之前，其生年不會超過四十。

（一）胡宗仁

　　胡宗仁字彭舉，一字長白，號彭舉，又號懶仁、懶叔，9上元人。周亮工《讀畫錄》言其身材偉岸，鬚髯飄逸，善於談論。本為富家子，老而食貧，不謁時貴，衲衣拄杖，反手徐步，修髯從風，見者目為神仙中人，為時人所重。其家鄰近冶城，藤垣苔室，終日作畫，《畫史會要》記其喜詠唐寅「閑來自寫青山賣，不使人間作業錢」句，頗為自得。共同為我們刻劃了一個風神瀟灑，不媚世俗的老畫家形象。徐沁《明

畫錄》也談到胡宗仁的「不謁時貴」，原因是「以素封廢箸隱冶城山下」10，「素封」
是指無官爵而擁有資財的富人。11 而「廢箸」從字面上是丟掉筷子，「素封廢箸」
合在一起，大概是說胡宗仁家本來非常富有，後來家道中落了，正好與周亮工所言
「本富家子，老而食貧」相吻合。胡宗仁隱於冶城山下，從他本人的號「懶仁」、「懶
叔」及喜詠唐寅詩句來看，他可能從未想過要在仕途上有所進取。

雖然胡家沒有人當過官，但從其兄弟五人，以「仁、義、禮、智、信」取名，
也可見其家應是書香人家，胡宗仁便給自己書齋取名為「載知齋」。胡宗仁擅書法，
八分書學禮器碑，無一點俗態；亦工詩，有詩二千餘首，為「竟陵派」領袖鍾惺激賞。
詩人姚旅 12 云：「胡彭舉如空山泉落，薄晚霞明。」金陵著名文士顧起元也評價他
的詩道：「彭舉詩奇峭多新致，詩話彭舉詩頗清真，惜棄為楚人論定，必去其菁華，
僅存皮骨矣。」13 顧起元曾為其《載知齋詩草》作序云：「其詩寖寐古人，而不為剽襲，
往往率胸懷出之，清奇淡宕，不染世淄氛，余不能名其一瓣香……。」14

周亮工在《讀畫錄》中錄其詩四首，可為一賞：

花落竹堂靜，煙消石屋空。殘月半窗白，寒星徹夜疏。

一水帶寒月，孤村幕夕煙。貧惟尊酒在，詩豈眾人傳。

渚雲乍去猶拖水，山月初生不過林。

人從淺水過，路向半山通。岸楓紅隱寺，湖水碧連山。

皆詩中畫也，惜晚年家境貧寒，無力付梓出版。他還著有《載知齋集》，惜已不傳。
不過《御朝明詩》和《明詩綜》共收有他的十三首詩歌，15 可見其詩在當時是有相
當影響的。

作為詩、書、畫兼擅的文人畫家，胡宗仁也具有晚明文人相同嗜好，愛玩賞奇

石。他家住在冶城附近的袁府巷，即今天南京清涼山公園東南。有一次鋤園地時，鋤下發出鏗然的響聲，下面有一塊石頭，扒開泥土一看，原來是一座研山，長不足尺，高僅五寸餘，整座研山峰巒崎崒森秀，紋如胡桃，色黝然，真乃几案間佳物。胡宗仁以其形類九華，因名小九華，作有〈小九華石記〉，真可謂佳物固為高士出！後來金陵名士周暉偶過載知齋，見棐几上有片石，上刻「小九華石字」。石小而奇，且秀色可掬，真縮九十九峰於一拳。回憶自己三十年前從湖口觀奇石，有「醉把一囊攜取去，去教几上九華青」之句，今天卻在胡宗仁的几上見到濃縮版的「九華山」。於是他將胡宗仁所作的〈小九華石記〉收入其《續金陵瑣事》一書中。世上有米顛好石之癖者，可從中領略此石的神韻：

小九華石記

癸丑（1613）夏，余開宅後園塘，掘得片石，橫不盈尺，高可五寸餘，亟以水浣濯之。文質古潤，形色怪美，大小峰巒，崇卑岝崿，如青芙蓉亂插雲漢，左聳二高峰，峰尖折一小巒，欲墮尖尾。生白石筋，縈繞分合，如瀑泉掛落。半岩有小圓池，泉奔其中，復倒流峭壁，數道瀉崖下。壁腰斷凹入為廣，周遭徑路逼險，通岩後大長池，池面闊滿寸，深如之，可注水，供筆研。池上重崖，洞穴良夥，壁前向山口有墩，墩畔露一纖石，吐光若星，傍橫立五小峰，如老人聯袂相顧，宛然觀泉狀。三峻巘排而夾之，連五老右峰，類九華天都峰，孤絕秀美，腹空洞，進如窟宅，上懸玉乳，有微隙通天，傍對峙兩小石如門，門外平廣似坡臺，宛轉接峰而起。臺前隔澗抱一峰，如削成巉岏，雙頂自山足突擁，若兩仙人並肩而語。臺邊俯瞰，跨一小石樑，度奔峰始盡焉。奔峰者，其體勢若奔，名之也。其餘磊砢碎岑玲瓏互映，不能悉擬。余覽之，褫魄飛魂，歡喜無量，真希世之奇寶也。……

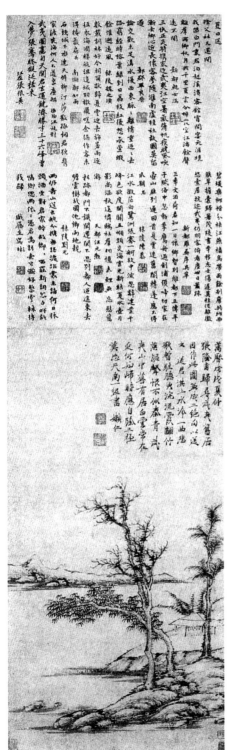

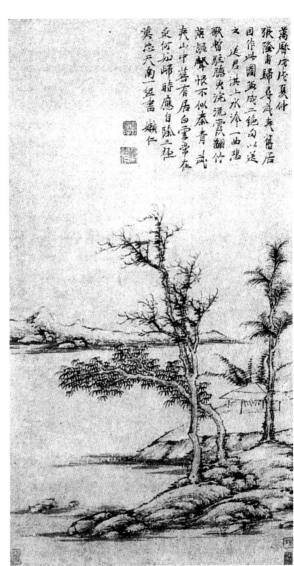

【圖 1】
胡宗仁
《送張隆甫歸武夷山圖》
軸 1598 年 紙本 墨筆
107.7×30.8 公分 南京博物院藏

能將一塊寬過不尺，高不過五寸餘的研山描繪得如此豐滿而生動，令人浮想連翩，不僅說明胡宗仁下筆如神，也可見其賞石之精、玩石之癡，他長期收集各種奇石，時時把玩，玩石賞石成為他生活中不可或缺的重要內容。而這又有助於其山水畫創作。

從胡宗仁喜詠唐寅「閑來自寫青山賣，不使人間作業錢」來看，胡宗仁晚年可能也偶爾靠賣畫為生，但由於他的孤傲，流傳下來的畫作非常少，周亮工與其侄胡玉昆交往二十年，在他所集的名人畫冊中也僅有兩幅胡宗仁的畫而已，其畫在當時的矜貴可想而知。

周亮工稱胡宗仁「畫自文五峰伯仁（文伯仁）來，晚出入王叔明（王蒙）、黃子久（黃公望）二家。其筆意古質，頗有五代以前氣象，貌傲岸高蹈絕俗」。[16]「時出高古淡遠之筆，不入嫵媚一流，最得南宗之深。」[17] 萬曆二十六年（1598）所作《送張隆甫歸武夷山圖軸》【彩圖 1，圖 1】仿倪瓚，作一河兩岸構圖，中間以三株樹木連接，坡陀上有一空亭，整體畫境空寂落寞，符合送別的主旨。用淡墨乾皴，但皴擦多為中鋒，而不像倪瓚多用側鋒；三株樹木分別用不同的點葉法，樹葉更密。作於崇禎二年己巳（1629）的《山水扇面》（德國柏林東方美術館藏）【圖 2】為其晚年作品，

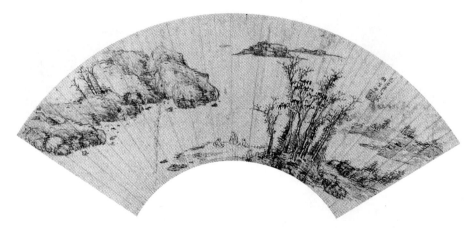

【圖 2】胡宗仁《山水圖》扇面 金箋 墨筆 17.3×53 公分 德國 柏林東方美術館藏

【圖3】
胡宗仁《山水圖》軸
紙本 墨筆 162.6×75 公分
香港中文大學文物館藏

仿黃公望筆法，多用披麻皴。現藏香港中文大學文物館的《山水圖》【彩圖 2，圖 3】
則明顯受王蒙的影響，但用筆尤其細秀，很可能是早年受文伯仁為代表的吳門畫家
影響的結果，說明金陵畫壇在明代中葉以來一直受吳門趣味影響的情況。日本福岡
市美術館所收藏的《山水扇面》【圖 4】，年款為「甲申七月望二日寫于秦淮舟中」，
可見此作品作於 1644 年，當時第一個南明政權—弘光政權已在南京成立。此扇以狂
放的牛毛皴寫就，用筆蒼渾老辣，給人一種人畫俱老之感。胡宗仁還擅畫竹，清代彭
蘊燦《歷代畫史叢傳》載其：「墨竹有煙飛滴翠之意」，[18] 惜今日無法得見其墨竹畫作。
胡宗仁可能也會畫人物，他曾為鍾惺畫過小像，鍾惺在《自題小像》中云：「萬曆丁
巳（1617），余年四十有四，始畫一小像，野服杖松下松又友人胡彭舉所補題曰：顏
胡以不少，余不以此始也；服胡以不官，余欲以此止也，胡子者置我於長松之下，知
我者胡子也。……」[19]

　　胡宗仁是晚明南京畫壇一位較活躍的畫家。與當時的畫家、文人唱和頗多，還
參加了金陵的第一個畫社。

【圖 4】胡宗仁《山水圖》扇面 金箋 墨筆 16.6×49.8 公分 日本 福岡市美術館藏

　　與晚明文人愛好結社的社會潮流有關，在金陵不僅成立詩社，而且成立了一個畫社，這就是「秦淮畫社」，周暉《二續金陵瑣事》「畫社」一條對此有較詳細的記載。「少岡王文耀善畫，乃利家之出色者，且好事，多收宋、元名筆，因結一畫社於秦淮，邀而入社者，皆名流。王君既捐館舍，此事遂廢，惜無有繼之者」。[20]後來姜紹書在《無聲詩史》的〈王文耀傳〉也有所述及：「王文耀，號少岡，金陵人。善畫，結畫社於秦淮，連袂入社者，皆一時名勝。家多宋、元名筆，足供清賞。其含毫濡墨，蓋亦有源流者矣。」[21]《二續金陵瑣事》還錄有姚履旋[22]所作「畫社題詠」：

　　　諸君子偶結詩畫社，邀余共集。其在詩社者，別有標題。屬畫
　　　社者，余得畫片若干，每用展玩，景異情殊，如分途、紀游、
　　　名勝並賞，不容釋然。爰就所圖，悉爲題賦，亦以識一時之興
　　　云。若次第先後，因畫成遲速，非爲軒輊也。姚履旋。[23]

　　題詠共記十七人，分別爲胡長白（胡宗仁）、歐陽惟功、王允齡（延卿）、袁又玄、俞孟顯、魏考叔（魏之璜）、王民隱、湛懷僧、魏和叔（魏之克）、程仲英、王潛之、王士英、齊翰之、孫燕貽、謝茂昌、胡昌昱，加上王、姚二人，共十七人。

　　胡長白即胡宗仁，其他現在還能考姓名的除魏之璜、魏之克外，尚有王允齡，字延卿，江寧（今南京）人。善花卉，筆致秀雅，摹仿各家，皆有生氣。[24]孫燕貽，即孫謀，號五城，溧水（今江蘇溧水）諸生，性質樸好學，早補諸生，晚棄去，隱雞籠山下茅屋，一椽不蔽風雨，意氣慷慨，雖貧而介。暮年妻子俱無。厭時俗，衣冠著高帽重履短袖，出以一老婢持蓋，縱市童笑之不顧。且行且吟，得句歸示其友林古度以定去留。每賣得錢即付酒家。與友某善，以女妻其子。其友後舉進士，遂罕至其家。嘗手書《華嚴經》八十一卷，病篤令三子曰：「數畝污邪，分之則不足，合之則有餘。汝其以耕讀自勉，無何卒。」著有《長嘯集》。[25]謝茂昌，畫鬼入神，恆自珍秘，不輕與人。[26]但這三人的畫都未能傳下來。

「金陵畫社」成立於何時呢？《佩文齋書畫譜》卷五十七「王元燿」條首引〈瀔園居士傷逝記〉云：「王元燿字潛之，金陵人，工山水。」再引《江寧府志》云：「元燿萬曆中以貲官四川藩幕，畫從文氏父子入門，後學郭熙、巨然、倪迂，皆有其家法，鑒畫亦有獨見。」此處的王元燿應該就是王文燿。筆者在顧起元的《客座贅語》卷七的「畫品補遺」中查到了與《江寧府志》上完全相同的記載，27 大概這種說法最早出自顧起元。臺灣學者莊申在〈明代中期南京地區的詩社與畫社〉28 中根據「萬曆中以貲官四川藩幕」的記載，通過對捐貲、例監、與四川藩司等三方面關係的討論，得出秦淮畫社（即金陵畫社）成立於 1568 年左右的結論。這一推論是否正確呢？

首先，畫社的成員大多無法考訂生卒年，但魏之璜和胡宗仁都大概生於 1568 年左右，魏之璜之弟魏之克出生更晚一點。而參加畫社的成員「皆名流」或「皆一時名勝」，因此，筆者認為將畫社成立的時間推至 1608 年左右比較合理，因為此時魏之璜、胡宗仁已至而立之年，在金陵地區畫名初顯，算作「名流」還可說得通。因此，秦淮畫社應晚於成立於 1571 年青溪詩社，並很可能受其影響而成立。

莊申還認為畫社的成員都是能詩的文人畫家。29 其實不完全正確。雖然魏之璜也有詩詞存世並參加過范鳳翼組織的詩社，但魏氏兄弟毫無疑義的是取給十指的職業畫家。畫社的成員其他人身份不明，但能考姓名的都幾乎是南京本地人，其中有官員、有職業畫家、也有文人職業畫家。此說明在晚明金陵文人畫家和職業畫家間並非壁壘森嚴，並無太多分別意識，且職業畫家在社會上確實有較大的影響。這實際上影響到後來金陵畫壇的格局，即職業畫家同樣會被周亮工這樣的文人鑒賞家品評為「金陵八家」並傳世。

不過筆者比較贊同的是莊先生對於「青溪詩社」與「秦淮畫社」在藝術上追求的論述：

　　1571年，青溪詩社成立於南京，在當時的成立大會上，有二十七位詩人參加。這些社員的年齡今於十幾歲到六十幾歲之間，身分以處士與學生較多，此外，也有在職與退休的官員（不過幾乎沒有高官）。在十六世紀上半期，明代文學的領導人物是所謂的前後七子，他們在文學上的興趣是學習唐代的詩風。在十六世紀下半期，前七子都已過世，後七子也只有二人還在世。青溪詩社成立時，這二子正好不在南京。所以青溪詩社的詩風不受前後七子的追求古典詩風的影響，而能追求平淡與自然。這個詩社的成立可以視為明代詩學的發展，由強人領導轉向平民發展的象徵。

　　1568年，金陵畫社由王文耀發起，成立於南京。社員十八人，都是能詩的文人畫家。從十五到十六世紀，繪畫主流是追求宋元的畫風，領導人物是一群蘇州籍的吳門畫家。不過金陵畫社的成員年紀輕，富於朝氣，畫風筆法自然，似未很受吳派繪畫的影響。南京地區之詩社與畫社成員彼此之間並無交往，可是他們藝術創作上同以自然為主的態度不但互相一致，而且都有集體性的藝文活動。[30]

　　通過參加畫社等活動，胡宗仁與當時金陵的文人及畫家多有交往。比如1598年所作《送張隆甫歸武夷山圖軸》【圖1】的詩塘上便密密麻麻分佈了多位文士、畫家的題跋，如新都羅異、秣陵（今南京）陳恭、天都汪元勳、秣陵劉光、莆田吳彬、新都鮑士端、彰郡畢良晉、秣陵魏之璜、南湖周如南、江左張振英等的題跋及和詩。胡宗仁與南京著名文人顧起元、鍾惺、林古度、周暉等都是摯友，說明胡宗仁當時活躍於南京的文化圈。

　　胡宗仁與金陵畫家合作作畫也較多，比如他曾與吳彬、高陽合作過《江山勝覽

【圖5】胡宗信《山水》扇面 1604年 紙本 墨筆 15.4×46.8公分 北京故宮博物院藏

圖卷》（香港中文大學文物館藏），其中吳彬於1610年作第一段「高閣遠眺」；胡宗仁於1612年作第二段「遠浦歸帆」；高陽於1616年作第三段「秋江待渡」。此卷雖歷時六年完成，三位畫家風格亦不相同，卻結合得天衣無縫，足稱合作。1622年胡宗仁又與郭存仁、魏之璜、王玄、唐道時、魏克等金陵畫家合作《金陵六家畫卷》（《穰梨館過眼錄》），胡宗仁自題：「夜雨添溪水，清涼好放船。橋頭見山屋。一半住雲煙。壬戌夏日寫並題。宗仁。」可惜畫已不存。1636年胡宗仁與張風、孫謀、盛胤昌、魏之璜、魏之克、希允合作《歲寒圖軸》（上海博物館藏），此為明末金陵畫家重要作品。是年盛胤昌五十六歲，魏之璜六十九歲，張風約二十八歲，是畫社中年輕的生力軍。

（二）胡宗智

胡宗智，字雪村，又字伯通。其生平不詳，僅知其參與校訂胡正言的《十竹齋書畫譜・蘭譜》，該譜無確切的成書時間記載，但據馬孟晶考證並推測，應是《十竹齋書畫譜》中成書最早的一本，即在1619年左右。31 但《蘭譜》中並未收錄胡宗

【圖6】
胡宗信《秋林書屋圖》軸 1604 年
紙本 設色 55×36.5 公分 南京博物院藏

智的作品，僅見徐日昌所作的《蘭譜序》中提到該譜由胡正言輯選，凌雲翰、吳士冠、
魏之璜、魏之克、胡宗智、高友行一同校，未收胡宗智的畫可能因為《蘭譜》所收
均是前代畫家如趙孟頫、王問、陸治、沈周、周天球、文徵明、孫克弘、唐寅及王
穀祥的作品。胡宗智唯一的存世作品是作於順治十六年己亥（1659）的《雙帆圖扇
頁》（浙江省杭州市文物考古所藏），惜筆者未見此作。

（三） 胡宗信

　　胡宗信，字可復，後以字行。與顧起元友善。從胡宗信存世的作品看，其山水
筆墨近其兄胡宗仁，追元代黃公望、王蒙筆法。北京故宮博物院藏其《山水圖扇》【圖
5】，自題：「甲辰五月寫。胡宗信」。「甲辰」一般定為 1664 年，失之過晚，應
歸為 1604 年較為合理。圖繪村舍林木，亭臺臨波，危磯聳立江邊，有南京城北燕子
磯形勝。構圖疏闊，筆法粗簡，墨色溫潤，意境淡遠。同一年創作的《秋林書屋圖》
（南京博物院藏）【彩圖 3，圖 6】擬王蒙筆意，作巨嶺聳立，山間松林蔭翳。山泉
從山間流出，注入下方的深潭，潭邊有一間簡陋的敞軒，一文士憑几苦讀。山石結

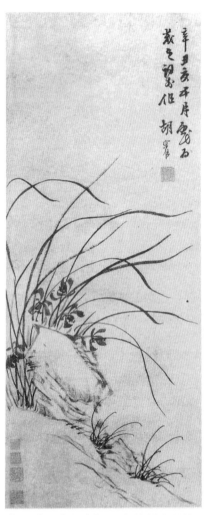

【圖9】胡宗信《蘭石圖》軸 紙本 墨筆
69×29 公分 北京故宮博物院藏

【圖7】
胡宗信《疏林小立圖》1605 年
軸 紙本 設色 161.4×40.8 公分
吉林省博物館藏

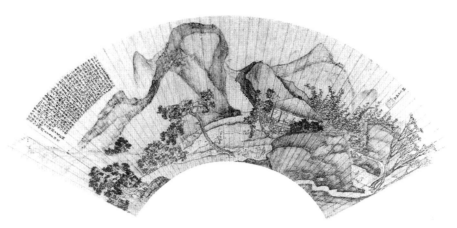

【圖8】胡宗信《蘭亭雅集圖》扇面 金箋 設色 尺寸不詳 寧波市天一閣文物保管所

體崚嶒堅凝，然用筆細密鬆秀，融宋元人技法於一爐。次年所作《疏林小立圖》【圖7】（吉林省博物館藏）則仿董巨之皴法，山勢陡峭，拔地而起，以長披麻，密苔點寫就，山間白雲縈繞，上下林木豐茂，近景一山尤其險絕，上頂更有茂林數株。山下坡石上，一文士持杖遠望，遊興正濃。畫名可能是後人所加，觀畫境似有不符。作於1607年的《山水圖扇面》（日本福岡市美術館藏），則仿米氏雲山之法，墨色淋漓，氣勢不凡。另有未繫年的《蘭亭雅集圖扇》【圖8】（寧波天一閣文物保管所藏）山石圓渾，造型奇崛，似乎又受了吳彬、高陽等晚明變形畫風的影響。

胡宗智所畫的蘭花僅存北京故宮博物院所藏之《蘭石圖》【圖9】，隨意於坡石上撇出幾支柔媚的蘭葉，葉葉交錯，似臨風輕舞。葉間復以較濃的墨色點出五朵蘭花，清絕自然，散發著縷縷幽香。畫中年款為「辛丑夏五月」，當為1601年較早年的作品。

《穰梨館過眼錄》記載胡宗信曾與曾鯨合作《吳北海小像軸》，畫上有洪寬的題跋：「萬曆丁未夏，胡可復、曾波臣為吳允兆先生合作行樂圖于青溪水閣，屬不佞代志歲月。」[32] 很可能是曾鯨畫人物，胡氏填背景。該書還載有胡宗信同一年所作《溪山無盡圖》，此畫雖不存，但書中載有李夢芃在卷後的題詩，可以想見其畫的內容與風格。

咄咄此圖中，別有神仙路。一水接天浮，四山連雲吐。
草閣鎖寒煙，竹橋穿古樹。山半留虛亭，寂寂斜陽暮。
昏鴉猶未歸，歸舟來古渡。帆卷晚山青，衝破橫江霧。
水復山亦重，杳然不可數。中有塵外人，對坐參玄悟。
或倚碧紗櫺，朗誦寒山賦。或約空潭心，驚起空潭鷺。
或行曲水濱，傍水尋花去。明明別有天，讓與幽人聚。
安得入其中，消受煙霞趣。我來欲問津，不識津何處。
寄語圖中人，借問茅屋住。

可見，胡宗信此卷營造了一幅世外之境，而且山水間佈置了較多的人物，而不
是像一般文人畫逸筆草草，而少有人跡活動，其畫藝當是非常全面的。

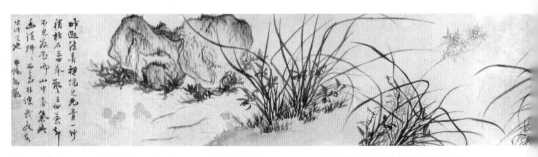

【圖10】胡士昆《芝蘭竹石圖》卷 1664 年 紙本 設色 29.2×350 公分 常熟市文物管理委員會藏

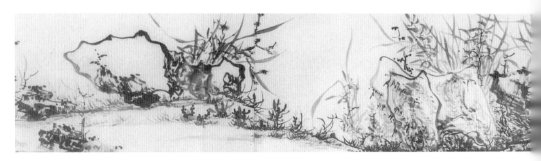

【圖11】胡士昆《紫草幽蘭圖》局部 卷 1674 年 紙本 設色 29×331 公分 廣東省博物館藏

四、胡宗仁家族的第二代畫家

（一）胡耀昆、胡起昆、胡士昆

　　第二代畫家中，胡宗仁之子耀昆、起昆畫俱有父風。《江寧志》：「胡彭舉畫筆意古拙，有五代以前氣象，二子耀昆、起昆奕奕皆有父風。」胡耀昆字元韻，程正揆題其畫云：「胡氏畫有家學，惟元韻更為精進，此幅尤脫灑無金陵氣。」33 惜未見其作亦不知其生平事蹟。

　　胡宗智有兩子胡玉昆和胡士昆，胡玉昆字元潤，胡士昆字元青，亦作元清，因其兄長胡玉昆生於 1607 年，故胡士昆約生於 1609 年頃，而他最晚的作品為 1692

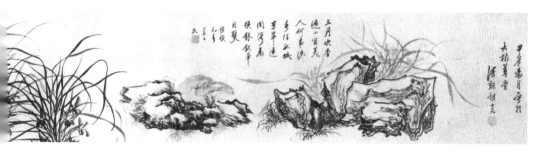

年《蘭石圖》，說明他亦活到了八十餘歲。玉昆、士昆均與周亮工交往，[34]尤其是胡玉昆是周的摯友。胡士昆繼承了其父畫蘭之遺風，去其柔媚而添勁利，喜作山野中叢生之蘭，蓊鬱而勁健，自然而去雕飾。如康熙三年甲辰（1664）所作《芝蘭竹石圖卷》（常熟市文管會藏）【圖10】、康熙十三年甲寅（1674）所作《紫草幽蘭圖卷》（廣東省博物館藏）【圖11】、康熙十五年丙辰（1676）所作《石室（一作壁）幽香圖軸》（北京故宮博物院藏）、康熙二十四年乙丑（1685）所作《蘭石圖卷》（上海博物館藏）和康熙三十一年壬申（1692）作《蘭石圖》（青島市博物館藏）【圖12】等，這些作品都表現了山石間生長的叢叢蘭蕙，蘭葉自由交錯穿插，並不遵循畫蘭的固定形式，自由而縱放，既表現出蘭花的自然物性，又充分發揮出筆墨的表現力，充滿著節奏與律動感。康熙十七年戊午（1678）所作《松石蘭花圖軸》（常州市博物館藏）【圖13】尤其是對蘭花最自然寫實的表現。繪山間斜坡上，兩株古松蒼虯渾樸，茂密的蘭花盛開於山石之間，沐浴著自然的陽光雨露，充滿著勃勃生機。

　　時人對胡士昆畫蘭之作評價也極高。如陳舒跋其作於甲辰（1664）的《墨蘭花卷》[35]云：「昨過法喜禪院，見元青一竹稍枯，石三四拳，飄三四葉，卻不見發花，而山中春氣與幽淡拂拂而至，非誆我友故出此言也。弟陳舒觀。」卷後還有龔賢的題詩，云：

> 子昂寫蘭稱鼻祖，後來徵仲繩其武；
> 龍友橫波近代人，亦能筆墨同飛舞。
> 復有胡君此藝精，高崖邃谷通其靈。
> 平時寫花並寫葉，衣袂手腕生幽馨。
> 今朝天風撼庭樹，落葉紛紛已無數，
> 飯罷閒披此卷看，一天秋雨來扃戶。

將胡士昆的蘭花與趙孟頫、文徵明等相提並論，足見評價之高。

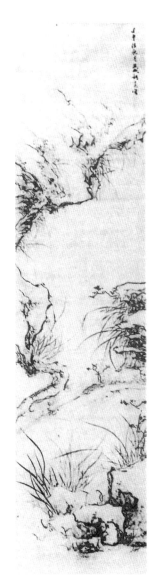

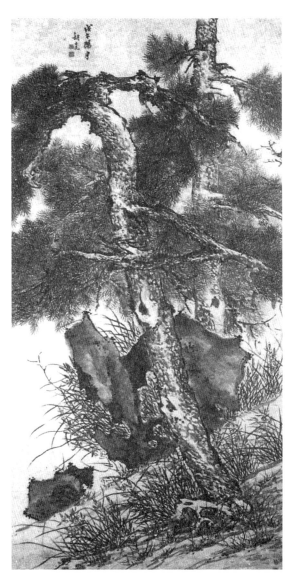

【圖 12】
胡士昆《蘭石圖》軸 1692 年
花綾 設色 181.2×44.3 公分
青島市博物館藏

【圖 13】
胡士昆《松石蘭花圖》軸 1678 年
紙本 墨筆 205×100 公分
常州市博物館藏

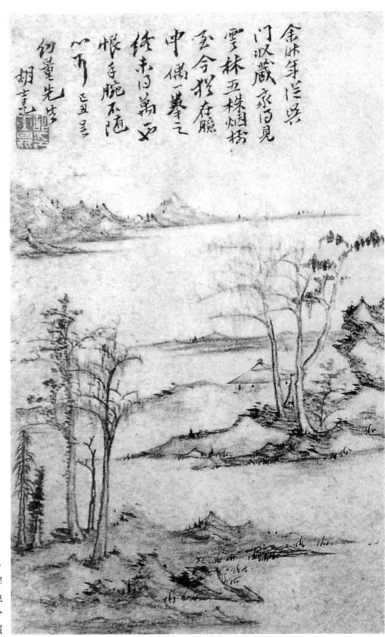

金陵年逾弱冠
門收藏家所見
雲林五株煙樹
至今猶在臆
中僅一覩之
綠未日萬面
恨手腕不随
心手　　正丑正三
初菴先生
胡士昆

【圖14】
胡士昆《山水》
（選自龔賢等《書畫》）屏
1649年 紙本 設色
29×37.4公分
武漢市文物商店藏

胡士昆存世唯一的一件山水畫【圖14】作於1649年，在1648年到1649年間，他與龔賢、張遺、紀映鐘、鄒喆、樊圻等為幼量作《書畫冊頁》（湖北省武漢市文物商店藏）。該冊頁共八開，胡士昆之畫在第六開，仿倪雲林畫法，為明末清初典型枯淡山水畫風。畫家自題：「余昨年從吳門收藏家得見雲林五株煙樹，至今猶在臆中，偶一摹之，終未得萬一也。恨手腕不隨心耳。己丑（1649）呈幼量先生。胡士昆。」鈐「胡士昆印」白文方印。因此，胡士昆可能偶作山水，或山水不如蘭花有名，故存世較少。

胡士昆應該也是一位文士，他的畫中多有題詩，如廣東省博物館收藏的《紫草幽蘭圖》卷尾題：「紫草香蘭霜後開，移來白石水邊排。山棲自合含真性，不用春風次第催。題寫秋蘭。甲寅七月在治城別館。胡士昆。」《蘭花卷》（《穰梨館過眼錄》卷三十二）上亦題詩云：「三月吹香遍小窗，美人何事涉春江。孤城芳草連閨路，為換銀釵蒂自雙。」南京博物院收藏的《蘭石圖》題：「……石城靜衲胡士昆寫此。」可見他本人和其兄胡玉昆一樣是一位性格沉靜而孤僻之士。

（二）胡玉昆的生平及山水畫藝術

胡士昆的兄長胡玉昆是清初金陵畫壇一位頗具個性的山水畫家，他的藝術得到清初著名收藏家、藝術評論家周亮工的青睞，周亮工成為他最重要的藝術贊助人，反過來，胡玉昆又對周亮工早年的收藏及藝術鑒賞觀的建構具有重要的意義。兩人的交往及周亮工在《讀畫錄》中為他作的小傳，使胡玉昆成為胡氏家族第二代畫家中最應被畫史銘記的名字。

1. 初識周亮工

胡玉昆（1607-1687尚在），字元潤，號褐公。胡玉昆的生卒年是從其畫作題

跋推測的，他在《金陵勝景圖冊》（天津博物館藏）上題跋：「八十老叟胡玉昆栗園。時康熙丙寅閏四月記於冶城之道院。」「康熙丙寅」為 1686 年，可推測其生於 1607 年，而他最晚的紀年作品是 1687 年創作的《開先寺看雲》（南京博物院藏），故可推測他八十一歲尚在人世。胡玉昆早年行跡不詳，但基於其父輩、尤其是其伯父胡宗仁的聲名，他在明亡前應該已經活躍於金陵的文化圈。胡玉昆與晚明四公子之一方以智交往甚密，1641 年冬，隨方以智至山東灘縣，與時任灘縣令的周亮工相識，並留在周家中為其作畫，周亮工自言其蓄畫冊自此始。周亮工極欣賞胡玉昆之畫，認為自己「入手便得摩尼珠，散璣碎璧不足辱我目矣。」1645 年，清軍進入南京，周亮工投降變節，但是，胡玉昆仍長期追隨周亮工宦遊的足跡，到過揚州、福建和北京，長期在他家作客。兩人友誼篤厚，即使在周亮工被誣入獄和貶官歸鄉之後，胡玉昆亦不離不棄，他為周亮工作畫最多，周為其賦詩亦多。通過周亮工的詩與胡玉昆的畫我們可以追尋兩人的交遊及清初金陵畫壇的風雲際會。

周亮工（1612-1672），字元亮，一字減齋，號櫟園、陶庵、別稱櫟下先生等，祖籍河南祥符（今河南開封）。周亮工是一位充滿矛盾，飽受爭議的人物。這位曾在灘縣抗清而深受百姓愛戴的前明進士，卻在弘光政權覆亡後投降了清朝，先後出任兩淮鹽運使、福建按察使、戶部右侍郎、江南江安糧督道等職。身逢國變，周亮工選擇了降清出仕，但對其失節之舉，當時的一些明遺民已不止於「諒」。魏禧在《賴古堂集序》中盛讚周亮工之文並稱其人：「公蒙難而人樂為之死，公死而天下之名士悵悵乎無所依歸，豈偶然哉！」36 原來，周亮工不僅利用自己的身份為眾多的遺民提供過政治上的保護與經濟上的贊助，更可貴的是，周亮工少有文名，為文以復古自任，不肯隨附時調，開倡了清代新詩風的先聲，得到詩壇大家錢謙益的推許。他更是一位嗜畫成癖的鑒賞家和收藏家，「凡海內之士，有以一竹一木、一丘一壑見長者，無不曲示獎借，收之夾袋。而海內之士，凡能為一竹一木、一丘一壑者，亦無不畢竭所長，以求鑒賞。」37 連生性孤傲的畫僧髡殘也評周亮工為「文章詩畫

之宗匠也」，「為當代第一流人物，乃賞鑒之大方家」。作為權威評論家，周亮工成為金陵畫家交流與合作的一個中心，形成了以他為中心的藝術圈，許多畫家因周亮工的獎掖提攜而名垂畫史。因此，周亮工的失節與他在遺民中的崇高地位，才形成了鮮明的對照。

明萬曆四十年（1612），周亮工出生在南京秦淮河附近的狀元境，離夫子廟僅數箭之遙。在他十二歲時，隨父周元美赴浙江諸暨主簿任。在此結識了畫家陳洪綬，或許正是這段交往，激發了周亮工對繪畫的最初興趣。1625年，其父辭去縣主簿職，隨之返南京，始與高阜（高岑之兄）、羅星子（耀）、周敏求（族兄）、朱知鄘（朱翰之子）、陸可三、魏百雉（魏之璜子）、汪子白、盛于斯同學，「互為師友，一時聲名噴噴」。38 周亮工家所在的秦淮地區是南京重要的文化中心，江南貢院、夫子廟便位於秦淮河畔，對岸便是舊院，長橋選勝等景點吸引了大批風流才子，往西是市肆和商鋪集中的三山街，明末，秦淮地區生活有很多畫家，如魏之璜、魏之克兄弟，朱翰之、鄒典、高陽等。周亮工少年時期的同學中很多來自繪畫世家，如朱知鄘、魏百雉。周亮工在十七歲時便開始收集金陵畫家的作品。美國普林斯頓大學金紅男（Hongnam Kim）39 的博士論文〈一個藝術贊助人的生涯—周亮工和十七世紀中國的畫家〉中列舉了周亮工於1628到1629年間編成的書畫冊。這個冊頁包括魏之璜、魏之克、高陽、高友和其他畫家的作品。高陽和高友的畫頁非常接近他們在《十竹齋書畫譜》中的作品。但是，這些作品在1630年前都不特別令人印象深刻。作為一個年輕人，周亮工已經明顯對南京畫壇有敏銳的觀察。

1631年，周亮工屢與試事，皆以北籍（原籍祥符）不得入院。科舉受阻。被迫回原籍開封應試，在張民表家中任塾師八年。在此，他結識了收藏家孫承澤，並與商丘雪苑的收藏界宋權（後與其子宋犖）、侯方域等建立友誼。1639年，二十八歲的周亮工鄉試中舉。次年登進士第。1641年，任山東萊州府濰縣令。正是這年冬天，

同科進士方以智偕胡玉昆至濰縣。胡始與周亮工相識，並留濰縣，周亮工蓄畫冊自此始。周亮工後來在《讀畫錄》中回憶他第一次與胡玉昆的會面云：

> 余蓄畫冊自君始，入手便得摩尼珠。散璣碎璧不足辱我目矣。
> 予識君緣方密之，密之辛巳冬偕君過濰，密之南去，君獨留，
> 後此數與往返，患難中時復相從。故余存君畫最多，為君賦詩
> 亦獨多。長歌外盡錄於畫冊上，報君藍縷筆路之功也。

由此可見，胡玉昆促進了周亮工對繪畫的收藏熱情，反過來，周亮工成為他熱情的贊助人，他成為周亮工經常的旅伴，此後的二十餘年中長期在周家作客。

2. 患難相隨的友人

1644 年，周亮工授浙江道監察御史，不到十天，李自成的起義軍攻破北京。周亮工欲投繯自殺，被家人救下。當時盛傳太子已經南渡，周亮工想到父母年邁，便與時任錦衣衛千戶的張怡避兵於浣花庵，次日與鄭中丞二陽混在難民中逃出城外，回到南京。此時弘光政權已成立，錦衣衛都指揮馮可宗誣陷他「從賊」而下獄，但沒有證據。馬士英、阮大鋮又想讓他彈劾劉宗周，才肯復其官職。周亮工不願意，便侍奉雙親隱居城南的牛首山。從這段經歷來看，周亮工表現出了一個知識份子在國變時應有的氣節。

但是，1645 年 5 月，南京失陷後，周亮工卻投降了清朝，以御史招撫兩淮，授兩淮鹽運使，以原御史銜，改鹽法道，「鹽道之設，自公始」。周亮工赴揚州上任，面對清軍慘絕人寰的「揚州十日」後的殘破揚州，周亮工「百計招徠，請以儀真所貯鹽還商，於是諸商鱗集。力請削舊餉，行新鹽」，很快「積困盡蘇，課因以裕」。40 揚州很快恢復了往昔的繁華與生機。在政務之餘，周亮工又得以進行他的收藏鑒賞事業。1646 年秋天，陳臺孫送給他一條畫船，顏之曰「就園」，周亮工將自己收藏的書畫置於船中，時時把玩。周亮工素有墨癖，蓄墨萬種，是年除夕，他與匡蘭馨、

程邃、胡玉昆為「祭墨之會」。可見，此時胡玉昆又開始追隨周亮工。就在這期間，他和陳洪綬、鄒喆、朱翰之、高岑、施霖、盛琳為周亮工作《山水冊》八開（英國大英博物館藏）。[41] 胡玉昆所作為《齊山》【彩圖 6，圖 15】，這是他最早的存世作品，也是一件即使在現在看來也十分奇絕的畫作，幾乎純以色彩作沒骨法來表現。

齊山位於今安徽省池州市貴池區城南 1.5 公里處，高不過百米，方圓約 5 公里。齊山是一座伸進平天湖內的半島，自西向東北綿延，直抵白沙湖濱，一面青山三面湖，總體遠觀，形如伏虎昂首。齊山遠江近湖，縈青繚白，山水因借，既蘊江南的清新明麗、詩情畫意，又富皖南的質樸自然。宋代詩人陸游稱讚「齊山景物絕佳」。齊山以岩溶地貌為主，遍山岩、洞、石、壑、泉、峽密集叢生，形成奇特幽深、琳琅紛繁的岩溶景觀。史書記載，自晚唐以來，齊山千姿百態的岩石，幽暝奇幻的溶洞就倍受遊人青睞，「齊山洞天」被推為知州（今安徽池州市）十景之首。到明代，齊山已與「九華之勝」並擅江南。不知胡玉昆是否到過齊山，在他的筆下，齊山數座蒼翠的山峰迤邐排列，矗立在團團白雲之中，僅現朦朧的身影。雲的下端隱現密林和江渚，全畫縹緲如仙境，就連近景的江岸也籠罩在白雲之中。就在這一片如夢

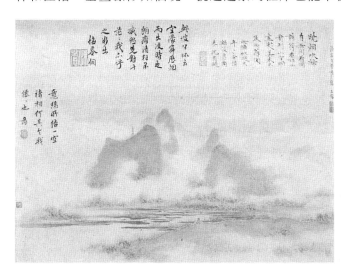

【圖 15】
胡玉昆《齊山》（《周櫟園收集名人畫冊》之一）冊頁
1652 年 紙本 設色
24.8×32.3 公分
英國 大英博物館藏

似幻的山水之間，有一紅衣文士小小的身影，真有萬綠叢中一點紅之妙。讓人不禁想起古人詠齊山之詩：「參差列岫似圍屏，斜壓湖天十里青。」畫家以神來之筆將齊山之神韻非常直觀地呈現在觀者眼前。

作品的本幅和裱邊上被人反覆題跋達九次之多，可見周亮工對其珍視，不斷拿出來給朋友欣賞。雖然這些題跋有些已漶漫不清，但仍能讀出其中的一些內容。比如梅庵侗題：「此坡公所云：空蒙寂歷，煙雨出沒時也。朗瘦清狂不減，恕先對此茫茫，我亦呼之欲出。」一位署名「島」的文人題：「意想所結，一空諸相何其令我僾僾也。島。」申繹芳題詩道：「平沙煙樹遠模糊，雲鎖青山半有無。彷彿王維舊時畫，筆端寫出輞川圖。」倪粲題：「澹若無筆，我學古人正恐古人見之，又欲學我耳。」畫家沈顥題：「曉煙吹綠有無間，眷陶詩翁有好山。看到山空煙盡處……此幅似趙大年……」。文學家王士禎在對開的裱邊上的題跋可能最晚，惜已有很多內容無法識讀。對開本幅上是清初南京的著名詩人紀映鐘的題跋，他借董其昌與程嘉燧遊齊山的經歷來形容齊山之秀美，並贊胡玉昆之畫：

> 玄宰翁嘗言與程黃門同行江南，一日閣輿道上見陂迤迴，複峰巒孤秀外長江吞山，微帆點點，與鳥俱沒。黃門曰：此何山也。余曰：齊山也。黃門曰：子何以知之。余曰：吾知樊川所謂「江涵秋影者耳」。詢之舟人，亦不能名，但曰此上有翠微亭。[42]余一笑而出。是日步平堤六七里，皆在南湖中，此堤之勝，西湖僅可北面耳。語云：九子可望不可登，齊山可登不可望，信然。夏日偶閱畫史見玄宰此則，若預爲胡元潤道破。書 櫟翁一笑。白兔公映鐘。

1648年，周亮工因在揚州的卓越政績而授福建按察使，隨即入閩。此時，胡玉昆可能主要在南京活動。1649年，他為周賓秋作《春江煙雨圖卷》（上海博物館藏）【圖16】，以長卷形式表現雨中長江兩岸的景色，春雨之中，一切都變得朦朧起來。

卷首從近景的平沙淺渚開始，雨打煙樹，蘆葦輕搖；進入江面，愈發變得空曠邈遠，虛無得幾近於無；突然江心出現一座煙雲縈繞的小島，江上也漸漸有一片片帆影；長江兩岸時斷時連，若隱若現，近處的淺灘一直連至畫卷末端雨霧彌漫的青山。山間蒼松青翠，清泉迴響，宮闕隱現，一座高塔矗立在山巔。整幅以水墨表現，卻似乎能感受到潮濕的雨霧撲面而來。

1650 年 6 月，周亮工朝覲京師後，取道南京回閩，赴汀州任職，胡玉昆、羅耀與之同來閩。周亮工作詩〈汀署聽雨有懷秣陵諸同人兼寄星子、元潤，時兩君偕予入閩留榕署中〉43 記之：「孤燭全無寐，雨聲入夜驕。旅愁增老病，鄉夢隔雲霄。別去蹤無定，同來信亦遙。終宵難更聽，不悔種甘蕉。」次年，因懷念老親，胡玉昆與羅耀同返回南京，周亮工又作〈送胡三元潤返白門〉贈之：

> 頗欲留君住，能還亦我私。慮親開遠信，仗友飾歸辭。
> 疲硯分燈倦，勞魚任字遲。秦淮春事好，弱柳綠絲絲。
> 度嶺時無幾，言歸每謂遲。悲予連歲住，更切老親思。
> 倦客迷勞劍，殘書借倦厄。煩君安我友，瘴濕漸相宜。44

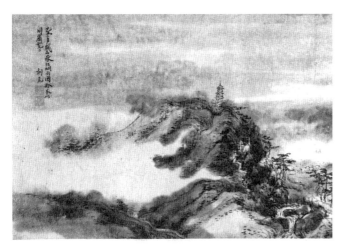

【圖 16】
胡玉昆
《春江煙雨圖》局部
卷 1649 年 紙本 墨筆
42.9×300.3 公分
上海博物館藏

　　周亮工 1648 年首赴福建，於邵武的寓署作蕉堂，讀書賦詩其中。當時有很多畫家為其作「蕉堂圖」，如許友作《蕉堂種芝圖》、陳洪綬作《蕉堂夜話圖》、郭無疆作《蕉堂索句圖》，胡玉昆回到南京後也特意作《蕉堂聽雨圖》寄贈周亮工，其中有「意有餘于幅，煙為一半閑」[45] 之句。周亮工欣喜作詩道：「焚硯靜看山，褐公獨閉關。偶然輕潑墨，遂落草堂間。意若餘于幅。煙為一半閒。此中曾有客，久畏雨聲還。」[46] 並再作〈雪舫 [47] 再送元潤返白門〉一詩：

　　　小閣傳知載，荒園學種瓜。貧能堅旅骨，交足世寒家。
　　　入夢三眠柳，移情六出花。何時芳草岸，相對數聲鴉。

　　　欲去春將暮，寒梅綠到枝。嶺雲閒杖履。江月冷鬚眉。
　　　頗感重來意，難為更別詩。眼中七八載，是客有歸期。
　　　辛卯（1651）秋元潤偕予至閩 [48]

　　其中「小閣傳知載」為長白居士齋名。另外，詩中「辛卯秋元潤偕予至閩」可能為周亮工誤記，應為庚寅（1650）。順治十一年甲午（1654），周亮工擢都察院左副都御史。十月離閩，冬抵南京，視父母，他與南京的朋友得以重聚。在家中的賴古堂和讀畫樓，周亮工向大家展示自己收藏的古今字畫百餘種，方以智在一天之內為之題跋完畢。胡玉昆當與周亮工再度歡聚，並為之作畫，惜未能保存下來。之後，胡玉昆很可能隨周亮工北上京師。

　　順治十二年乙未（1655）正月，周亮工由南京赴京都察院任。既疏言閩事，又陳用兵機宜六事。順治帝嘉納之，後蒙採擇行。三月，擢升戶部右侍郎。就在周亮工等待上任之時，不幸降臨在他的身上，在滿清政府對降清漢官利用與防患的搖擺之中，加上朝中大臣的派系之爭，周亮工成為政治爭鬥的犧牲品。七月，福建總督

佟代對周亮工提出彈劾，理由是他在閩貪酷。十一月，周亮工被革職，赴閩質審。在回福建的路上順道至南京看望父母。然後從南京出發去閩。在前途未卜之際，許多平時慕周亮工聲名而攀附的人都避之不及，只有重情義之友人才可能繼續相伴左右。詩人龔鼎孳在京城追送不及，有詩寄懷。而胡玉昆則選擇再次陪伴好友回到福建。為此，周亮工特作〈書丙申入閩圖後〉記之：「歲甲午秋，亮工由閩左轄擢副都御史，明年春再移戶部右侍郎，其年夏六月，總督浙閩佟公疏言亮工在閩不法。上初令回奏，解任候勘，尋左驗在閩，須對質，而後讞可成。乃遣亮工復入閩。蓋乙未冬十一月也。亮工由豫入吳，過金陵，一展候家嚴慈，倉卒就道，一二故人咸星散去。時從都門相依至金陵，復相依入閩，為胡君元潤。」₄₉同行的還有陳立三、吳子鑒、周開也、丁念也四人。回到福建後，畫家郭無疆為這些友人患難中相從之誼所感動，為周亮工作《丙申入閩圖》，表現周亮工在五位友人的陪伴下由鄧埠入許灣時所見。畫中，胡元潤拄杖於花徑徘徊彳亍。全畫「春風拂拂，桃李怒放，六人皆衣冠甚偉，意態舒徐，若一無事事者」。其實這是同行的陳立三為了避免引起周亮工的傷感而故意向郭無疆隱瞞了當時眾人路上的驚惶與艱辛。胡玉昆篤於友誼，明亡前在濰縣追隨周亮工，入清後又隨之赴揚州、赴福建，還有兩次至京師，從不做那種「安則從，危則徙去」之事。

周亮工被彈劾後在閩面質後發現罪名為莫須有，但仍於順治十五年（1658）在閩詔逮下刑部復審。於是出現了本書引子中所述的那感人的一幕。周亮工所作長歌〈胡三元潤徵裘歌〉收在周亮工《賴古堂集》第二卷，足見其本人對之的重視。

周、胡二人在揚州相聚後，胡玉昆隨周再次赴京。在京城，周亮工面臨著無窮無盡的候訊，他結廬於白雲司，日賦詩著書其中，顏之曰「因樹屋」，有《北雪詩》、《因樹屋書影》諸集。1659 年，胡玉昆返南京，周亮工作〈送胡元潤返白門〉二首相送。₅₀

3. 胡玉昆為周亮工創作的《金陵勝景圖》

1660 年，「四月，三法司遵旨覆審周亮工一案，擬立斬，籍沒；……得旨：周亮工依擬應斬，著監候，秋後處決，家產籍沒。」[51] 此年夏天，胡玉昆聽說周亮工將被處斬的消息，在南京為他創作了一套《金陵勝景圖》。分別畫天闕、憑虛、攝山、天印、梅塢、鐘山、祖堂、秦淮、莫愁、靈谷、鳳臺、石城等十二處金陵勝景。在這特殊的時刻，這套《金陵勝景圖》已不是一般意義上對城市實景的描繪，而是具有深刻的文化、思想內涵的作品，要真正瞭解胡玉昆這套作品，就必須首先追溯「金陵勝景圖」的由來及其在清初特殊政治背景下的意涵。

明代《金陵勝景圖》的演變

名稱	時間	畫家 （籍貫）	勝景名稱
《金陵八景圖冊》	明嘉靖年間 （1522-1566）	黃克晦 （福建）	1. 石城霽雪、2. 鳳臺夜月、3. 白鷺春潮 4. 烏衣夕照、5. 天印樵歌、6. 秦淮漁笛 7. 鐘阜晴雲、8. 龍江煙雨
《金陵十八景冊》	隆慶壬申 （1572）	文伯仁 （蘇州）	1. 三山、2. 草堂、3. 雨花臺 4. 牛首山、5. 莫愁湖、6. 攝山 7. 鳳凰臺、8. 新亭、9. 石頭城 10. 長干里、11. 白鷺洲、12. 青溪 13. 燕子磯、14. 太平堤、15. 桃葉渡 16. 白門、17. 方山、18. 新林浦
《金陵八景圖卷》	萬曆 二十八年 （1600）	郭存仁 （南京）	1. 鐘阜祥雲、2. 石城瑞雪、3. 鳳臺秋月 4. 龍江夜雨、5. 白鷺晴波、6. 烏衣晚照 7. 秦淮漁唱、8. 天印樵歌

| 《金陵四十景》 | 天啟三年癸亥（1623） | 朱之蕃著陸壽柏繪（南京） | 1. 鐘阜晴雲、2. 石城霽雪、3. 天印樵歌
4. 秦淮漁唱、5. 白鷺春潮、6. 烏衣晚照
7. 鳳臺秋月、8. 龍江夜雨、9. 宏濟江流
10. 平堤湖水、11. 雞籠雲樹、
12. 牛首煙巒、13. 桃葉臨流、
14. 杏村問酒、15. 謝墩清興、
16. 獅嶺雄觀、17. 棲霞勝概、
18. 雨花閑眺、19. 憑虛聽雨、
20. 天壇勒騎、21. 長干春遊、
22. 燕磯曉望、23. 幕府仙臺、
24. 達摩靈洞、25. 靈谷深松、
26. 清涼環翠、27. 宿岩靈石、
28. 東山碁墅、29. 嘉善石壁、
30. 祈澤龍池、31. 青溪遊舫、
32. 虎洞幽尋、33. 星岡飲興、
34. 莫愁曠覽、35. 報恩塔燈、
36. 天界經魚、37. 祖堂佛跡、
38. 花岩星槎、39. 冶麓幽棲、
40. 長橋豔賞 |

　　最早見於記載的「金陵勝景圖」並不是金陵本地畫家創作的，而是吳門畫家文徵明（1470-1559）遊金陵後創作的《金陵十景冊》，但畫已佚，十景的名稱及面貌均無法查找。現存最早的「金陵勝景圖」是福建人黃克晦的《金陵八景圖》（江蘇省美術館藏）和文徵明的侄子文伯仁的《金陵十八景》（上海博物館藏）。南京人創作的最早的「金陵勝景圖」是郭存仁的《金陵八景圖》（南京博物院藏）。

　　前述「金陵勝景圖」中，黃克晦和郭存仁所畫八景完全相同，僅排列順序不同，但郭存仁以「鐘阜祥雲」「石城瑞雪」為首，這兩景正是代表金陵具有「龍盤虎踞」的「王氣」的代表，暗示著一種朦朧的金陵地方意識。

　　進入十七世紀，金陵本地一些非常有名的文人在多年宦海沉浮後，歸隱家鄉，他們熱衷於家鄉名勝古蹟的吟詠唱和、軼聞佚事的搜尋和整理，於是出現了一批著作，如顧起元 52（1565-1628）的《客座贅語》、《金陵古金石考》，焦竑 53（1541-1620）的《金陵雅遊編》，以及文士周暉（1546-1627？）的《金陵瑣事》。正是在這種背景下，天啟三年癸亥（1623），狀元朱之蕃（1557 或 1548-1624）著《金陵圖詠》，正式確立「金陵四十景」。

　　朱之蕃在《金陵圖詠》的序言中言及著書的緣起：

　　　宇內郡邑有志必標景物以彰形勝，存名跡。金陵自秦漢六朝凤
　　　稱佳麗，至聖祖開基定鼎，始符千古王氣而龍蟠虎踞之區，遂
　　　朝萬邦，制六合，鎬洛殽函不足言雄，孟門湘漢未能爭巨矣。
　　　相沿以八景、十六景著稱，題詠者互有去取，觀覽者每歎遺珠。
　　　之蕃生長於斯，既有厚幸而養疴伏處，每阻遊蹤，乃搜討紀載
　　　共得四十景，屬陸生壽柏策蹇浮舠，躬歷其境，圖寫逼真，撮
　　　取其概，各為小引，係以俚句，梓而傳焉。雖才短調庸，無當
　　　於山川之勝而按圖索徑，足寄臥遊之思，因手書以付梓。……54

　　朱之蕃的「金陵四十景」的前八景與黃克晦、郭存仁完全相同，但排列順序不同，依次為 1.鐘阜晴雲、2.石城霽雪、3.天印樵歌、4.秦淮漁唱、5.白鷺春潮、6.烏衣晚照、7.鳳臺秋月、8.龍江夜雨。前兩景與郭存仁相同，朱之蕃在對頁的解題中闡述了兩景作為金陵帝王之都象徵的重要地位：

鐘阜晴雲

在府治東北，漢末有秣陵尉蔣子文逐盜遇難，吳大帝為立廟，
封曰蔣侯，因避祖諱，改鐘山之名曰蔣山。南北並連山嶺，其

形如龍，故孔明稱爲鐘山龍蟠。自梁以前寺至七十餘所，今爲
孝陵禁地，不可復考，惟日夕變態，見王氣所鐘云。

石城霽雪

在府治西二里，孫權于江岸必爭之地築城，因石頭山塹鑿之，
陡絕壁立，孔明稱石城虎踞，是其處也。當時大江環繞其趾，
今河流之外平衍若砥，民繁密十數里，始達江滸。陵谷之變，
邁其徵驗也。

正是基於龍蟠虎踞之形勝，東吳建都金陵。接著，朱之蕃將天印山和秦淮河緊
隨其後，其實是對金陵王氣的進一步闡釋。「天印樵歌」即天印山，是南京城南的
方山，這是一座死火山，朱之蕃稱：「四面方如城，故又名方山。秦始皇鑿金陵，
此方山是其斷者。」這一說法來自傳說，據說當年秦始皇南巡至金陵，有方士見方
山形如官印，稱「天印」，認為「金陵地形有王者都邑之氣」，於是秦始皇下令掘
斷連岡（方山以西）以通河水，泄其王氣，並廢楚金陵邑，改置秣陵縣，並引淮水
入城，這就是現在的秦淮河之始。「天印樵歌」和「秦淮漁唱」兩景在後世人心目
中成為金陵王氣的另外兩個象徵。由此可見，朱之蕃作為土生土長的南京人，從他
為《金陵圖詠》所作的序可以看出，他對曾作為明朝都城，後成為留都的南京是滿
懷驕傲的。朱之蕃將鐘山、石城、方山、秦淮列於四十景之首，用意是顯而易見的。
第五景「白鷺春潮」即太白詩所稱「二水中分白鷺洲」是也。控扼上流，足為天險。
既是歷史勝跡，亦有戰略地位。第六景「烏衣晚照」乃東晉王導、謝安故居，乃六
朝勝跡。第七景「鳳臺秋月」之「鳳凰臺」「宋元嘉時鳳凰集於此山，築臺山，樹
以表嘉瑞」，亦為六朝名勝，並作為「嘉瑞」之象徵。第八景「龍江夜雨」所在之「龍
江關」「在府城西南鳳儀門外，設關津以徵楚蜀材木，備修制官舫之用，百貨交集，
生計繁盛」，是城市經濟要衝，地位亦十分重要。其他三十二景的介紹限於篇幅在
此不一一列舉。

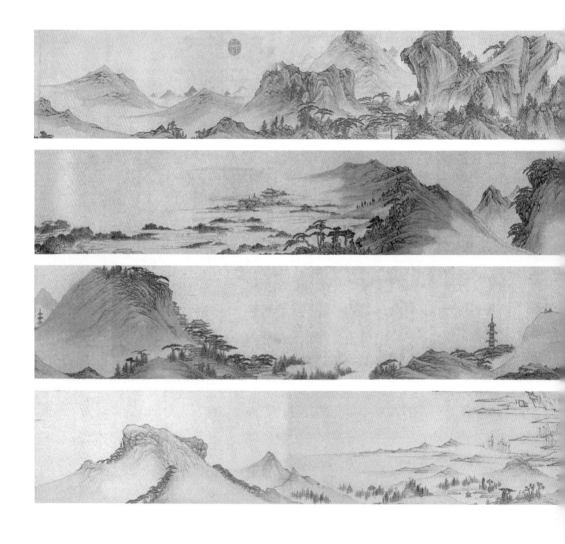

【圖 17】鄒典《金陵勝景圖》卷 1634 年 紙本 設色 29.2×1272.5 公分 北京故宮博物院藏

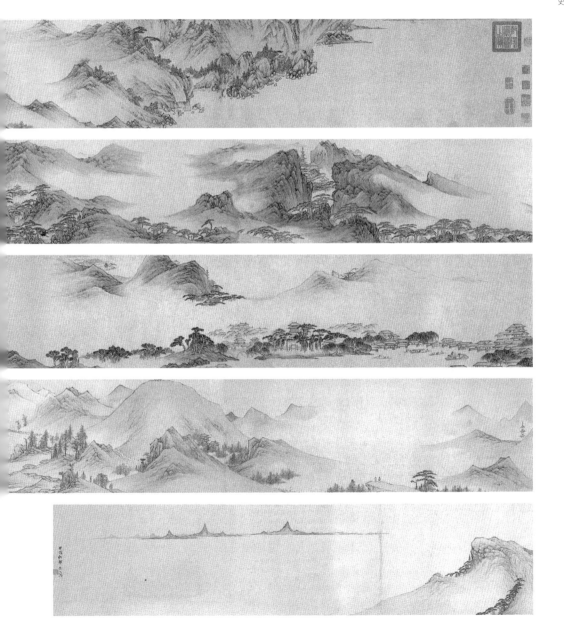

最為重要的是，朱之蕃讓他的學生陸壽柏「策蹇浮舠，躬歷其境，圖寫逼真，撮取其概」，將之與文伯仁、郭存仁的畫對比，更具實景特色，加上每處勝景上對於重要的景物都以榜題形式標明，具有導覽的作用。

十年後，由蘇州移居金陵的畫家鄒典創作了《金陵勝景圖卷》【圖17】（北京故宮博物院藏），採取文派典型的小青綠山水，以長卷的形式將金陵勝景集中於一畫之中，李珮詩推測畫卷從城北的弘濟寺開始，按順時針方向繞城一周，依次畫棲霞寺、靈谷寺、孝陵、皇宮、秦淮河、莫愁湖、報恩寺、牛首山宏覺寺、鳳凰臺、石頭城、獅子山、玄武湖。55由於沒有明確的榜題，這種推測可能會存在一定的偏差，比如最後一景很可能畫的是長江上的三山，而不是玄武湖。無論該畫到底表現了哪些具體的景點，但這件以富麗精工的青綠山水表現的山水畫洋溢著明媚的春光，猶如一首讚歌，給人以愉悅之感。

從這些作品中，可以看出，在晚明金陵的繁榮的消費文化中，隨著金陵地方意識的增強與確立，眾多的「金陵勝景圖」飽含著金陵畫家對家鄉的讚美與熱愛。

1644年，內憂外患的明帝國終於被農民起義軍摧毀，清軍入關的同時，第一個南明王朝在金陵率先成立，但帝國中興的夢想在馬、阮等的弄權之下迅速破滅。次年五月，弘光小朝廷的文武百官在錢謙益等的率領下在雨中跪迎多爾袞的清軍入城。順治十八年間，各地反抗的爭鬥從來沒有停止過，金陵作為故明的留都，明太祖孝陵所在地，吸引了眾多遺民，1659年，鄭成功揮師北上，直指金陵，遭挫後不得不退入臺灣。與此同時，清政府對於金陵的控制也最為嚴酷，金陵的文士陷入前所未有的恐慌與無助之中，這一時期，面對戰後金陵殘破的景象許多詩人留下了感傷的詩篇。如龔賢登臨燕子磯作〈燕子磯懷古〉一詩云：

> 斷碼殘碑誰勒銘，六朝還見草青青。
>
> 天高風急雁歸塞，江回月明人倚亭。

慨昔覆亡城已沒，到今荒僻路難經。

春衣濕盡傷心淚，贏得漁歌一曲聽。[56]

　　但具體標明景點的「金陵勝景圖」似乎銷聲匿跡了，這種圖像大概太容易引起人們的故國之思了，而為畫家所回避。我們很難找到標明勝景名稱的「金陵勝景圖」，更不要說對「金陵四十景」整體呈現的作品。可見在清初十多年的混亂與恐慌的歲月裡，雖然有眾多詩人反覆吟詠金陵的衰敗，但幾乎沒有畫家敢於將那些會引起家國興亡感慨的「金陵勝景」作為直接的表現對象，並將勝景的名稱題於畫上。

　　反倒是思想家顧炎武於1651、1652年間多次拜謁孝陵之後，於1653年繪有《孝陵圖》，他的行為激發明遺民通過謁拜孝陵來寄託對故明的思念。此後，開始有畫家以比較隱晦的方式來表現鐘山。比如葉欣於1654年創作了《鐘山圖》【圖18】。不過畫家本人並未在畫中題寫「鐘山圖」，卷尾僅有「甲午秋日葉欣寫」的落款，《鐘山圖》的名稱很可能是後人所加。但該畫卻很自然使人們聯想到孝陵所在地的鐘山。葉欣早在1648年就創作過長卷作品《梅花流泉圖》【圖19】和《探梅圖卷》（上海博物館藏），同樣會讓人聯想到座落在南京紫金山南麓，在中山門外明孝陵神道的環抱之中的梅花山。而山徑中探梅的文士很可能就是去謁陵的遺民。但兩畫的款識中也未提及任何確定的景點名稱，因此，即使這類山水圖會使當時人聯想到鐘山，畫家本人可能以此來傳達自己對於故國的思念，但這種表達卻是十分隱晦的。

　　順治十七年（1660），胡玉昆在聽說好友周亮工將被處斬的消息後，精心為其繪製了這套《金陵勝景圖》【圖20】，並在每頁上都直接書寫了具體的景點名稱。其中鐘山、石城、天印、秦淮雖未像朱之蕃那樣列於最前面，但對這些金陵王氣的象徵並未刻意回避。為什麼胡玉昆會有如此大膽而直接的表現呢？正如前文所述，我們一旦瞭解胡、周二人的友誼及胡玉昆的為人便不難尋找出其中的答案了。

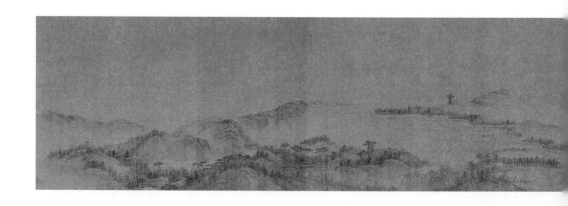

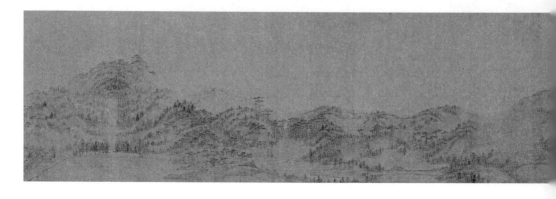

【圖 18】葉欣《鐘山圖》卷 1654 絹本 設色年 26.5×416 公分 北京故宮博物院藏

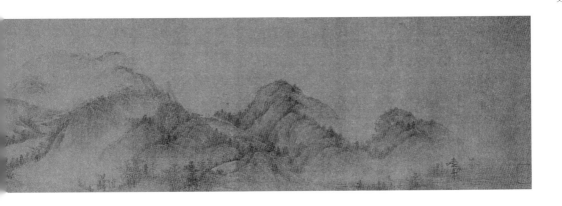

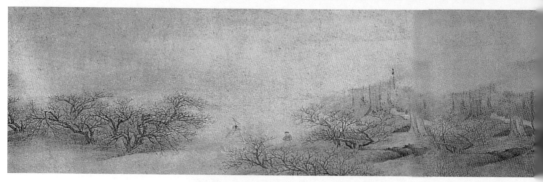

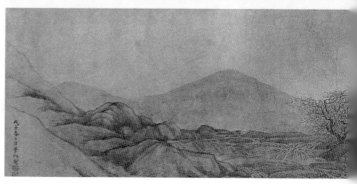

【圖 19】
葉欣《梅花流泉圖》
卷 1648 年 紙本 設色
21.6×531.8 公分 上海博物館藏

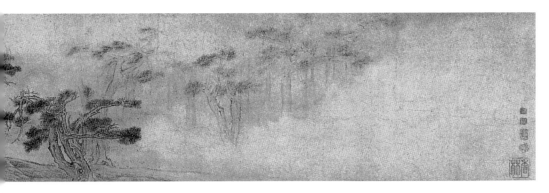

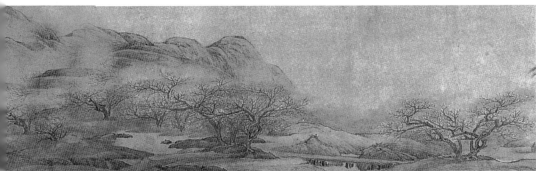

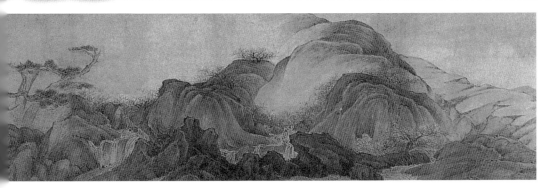

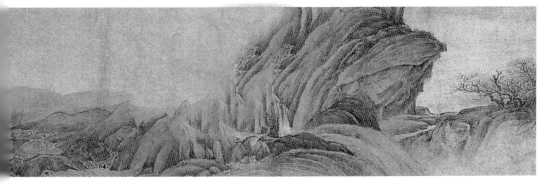

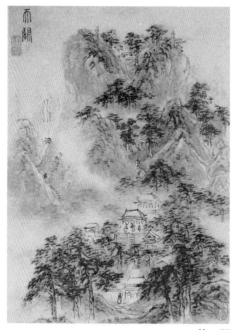
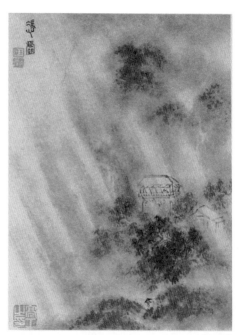

第一開　　　　　　　　　　　　　　第二開

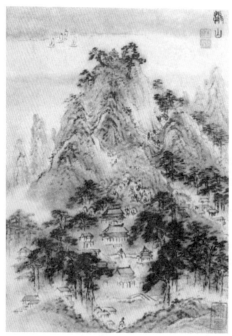
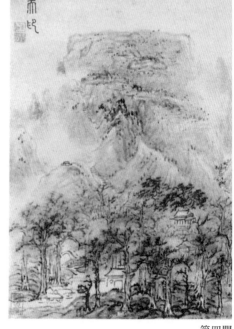

第三開　　　　　　　　　　　　　　第四開

【圖 20】胡玉昆《金陵勝景圖（十二開）》冊頁 1660 年 紙本 設色 25.5×18.4 公分 台灣私人藏（續）

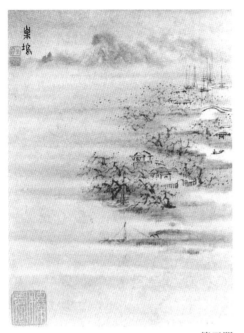

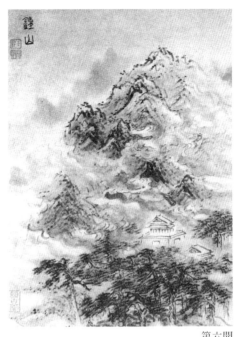

第五開　　　　　　　　　　　　第六開

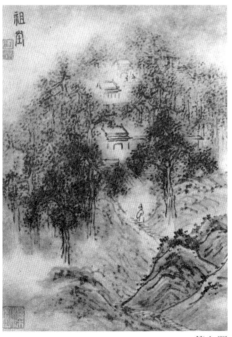

第七開　　　　　　　　　　　　第八開（封面）

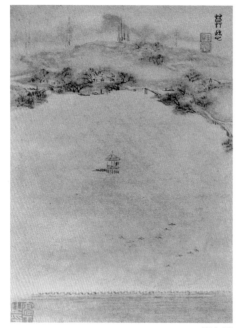

第九開

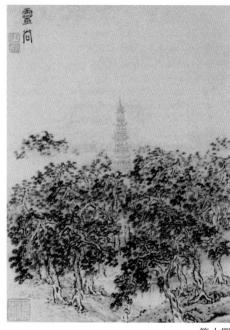

第十開

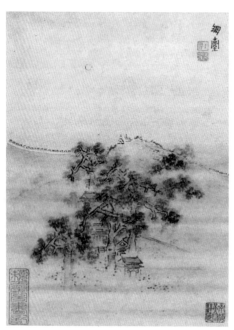

第十一開

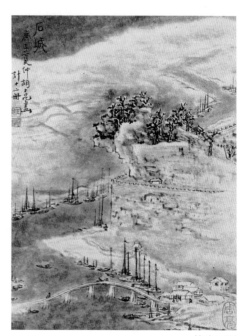

第十二開

（續前）胡玉昆《金陵勝景圖》冊頁 1660 年 第九至十二開

　　第一開《天闕》所畫為南京城南三十里的牛首山，因有二峰東西相對，故舊名牛頭山。傳說東晉元帝司馬睿（276-322）立都建康（今南京），想建宮城闕，郭璞曰：闕不便，王導指著牛頭山雙峰說「此天闕也」，所以又把牛首山稱為天闕山。朱之蕃稱此山「連接祖堂獻花岩，回觀臺殿層疊，有若畫屏，朝夕煙嵐，極為奇勝，遊覽者忘倦，即寒暑無間也」。胡玉昆以寫意的筆法再現了牛首山廟宇鱗比，林木蔭翳之景，各景點之間以山間崎嶇的小路相連接，小路上點綴一些進山拜謁的文士。

　　第二開《憑虛》所畫為「憑虛聽雨」一景。憑虛閣在南京城北雞籠山的最高處，倚崖而建，虛敞無少障蔽。憑欄滿望，遠樹接聯，閭閻羅布，山雨一來，湘浪驟響，恍然雲霄之上也。胡玉昆此開是古代繪畫中少數畫出雨意與雨聲的傑作。飽含色墨的筆寫出雨中樹木的搖曳多姿，復以簡潔的筆法繪出倚岩而建的高閣，閣後的青山在雨中僅現朦朧的身影。這一切經大筆蘸淡墨斜刷出的雨勢變得更加朦朧，讓人似乎聽到急驟的雨點擊打樹葉與房舍的脆響，看到雨水在地面上濺起的層層雨霧。就在這傾盆而下的大雨之中，近處山路上出現了一個撐傘的小小身影，艱難地向樹後的高閣走去，閣上隱約可見一文士憑窗眺望，翹首盼望友人的到來。雖然我們無法見到兩人的面容，但在這大雨的奏鳴中似乎能感受到他們相見的急切心情。這開《憑虛》讓我們想到了現代畫家傅抱石的某些風雨之作，但胡玉昆比傅抱石早了三百年。

　　第三開《攝山》所畫為棲霞山，在南京城東北五十里。因山中多草藥，可以攝生，故名攝山。重嶺孤峙，形如織蓋，故又名繖山。南史明僧紹居此，舍宅為寺，有千佛嶺、天開巖，深入愈見幽曠，登頂俯臨大江，周回其趾，雲光映帶，以棲霞名寺，匪虛爾。胡玉昆此開表現了攝山棲霞寺及千佛岩的景象，總體顯得比較寫實。

　　第四開《天印》所畫為南京城南的方山，地處南京中華門外江寧縣境。西北距南京約 15 公里。據《丹陽記》載：「形如方印，故名方山，亦名天印矣。」方山海拔 209 米，為南京地區著名的死火山口，故山頂平坦，不生雜樹，唯蔓草遍佈如茵。

方山原為佛教、道教盛行之處，有東露寺、洞玄觀、寶積庵、定林寺、海慧寺等。胡玉昆所表現的是方山的冬景，山頂平坦，幾乎沒有林木，山下林木盡凋，唯有幾株蒼松仍青翠如舊。林間隱現廟門及大殿，畫的可能是定林寺。

　　第五開《梅塢》所畫為杏花村，即唐代詩人杜牧「借問酒家何處有，牧童遙指杏花村」之處也。在南京城西下浮、上浮兩橋之內，逼近城隅，與鳳凰臺相接。舊有古杏林，立春多遊人，老圃厭其蹂踐，攀折而為薪，僅存十一於千百。牧童無復指村店者。一般畫家繪此景都會作臨近城牆的村舍杏樹。胡玉昆卻採用了較高的視點，且大部分留白，將這處景色表現得平曠而淡遠，在初春的薄霧中，沿江的杏花競相開放，村舍散佈在杏林之中，沿河岸列布。遠處，船桅林立，群山連綿的身影幾近於無。

　　第六開《鐘山》所繪為南京城北的紫金山，漢代稱鐘山。拔地而起，形似盤曲的巨龍，稱為「鐘阜龍盤」。因山坡出露紫色頁岩，在陽光照射下閃耀金色光芒，東晉時改稱紫金山。明太祖朱元璋的孝陵即在鐘山，因此，此處成為清初遺民憑弔故明的重要場所。胡玉昆此畫便表現了松柏環繞的孝陵明樓，山間還畫有進山謁陵的文士。

　　第七開《祖堂》畫祖堂幽棲寺。祖堂山位於牛首山南，繫牛首山分支。祖堂山古名幽棲山，因山上建有幽棲寺得名。唐貞觀初，法融禪師在此得道，成為佛教南宗的第一祖師，山也更名為祖堂山。山上有芙蓉峰、天盤嶺、拱北峰、西風嶺等山丘。主峰芙蓉峰海拔 256 米，層巒疊翠，聳入雲端，狀若芙蓉。山間雲霧繚繞、山谷幽深，松濤竹海，引人入勝。山南有石窟，相傳為當年法融禪師入定之處，有百鳥群集獻花之奇，故名獻花岩，此處石峰奇秀，懸崖千尺。南麓建有幽棲寺，山僻寺荒，遊人罕至，其幽寂遠過於牛首山之弘覺寺，清初著名畫僧髡殘便是該寺住持。胡玉昆所畫的很可能就是幽靜的幽棲寺，近景一條小徑通往林間的寺門，後面隱現幾間

禪堂，林杪復與薄霧相融，清幽至極。

　　第八開《秦淮》所畫為秦淮河兩岸的風光。秦淮河古稱淮水，本名「龍藏浦」，全長約 110 公里，流域面積 2600 多平方公里，是南京地區主要河道。歷史上極有名氣。相傳秦始皇東巡時，望金陵上空紫氣升騰，以為王氣，於是鑿方山，斷長壟為瀆，入於江，後人誤認為此水是秦時所開，所以稱為「秦淮」。 其實在遠古時代，秦淮河就是長江的一條支流，新石器時代，沿岸就人煙稠密，經濟發達，這裡孕育了南京的古老文化，被稱為「南京的母親河」。秦淮河的源頭有兩處，東部源頭出自句容市寶華山，南部源頭出自溧水縣東廬山（天生橋下胭脂河），兩個源頭在江寧區的方山埭交匯，從東水關流入南京城。秦淮河由東向西橫貫市區，南部從西水關流出，注入長江。從東水關至西水關的沿河兩岸，東吳以來一直是繁華的商業區和居民地。六朝時成為名門望族聚居之地，商賈雲集，文人薈萃，儒學鼎盛。隋唐以後，漸趨衰落，卻引來無數文人騷客來此憑弔，詠歎「舊時王謝堂前燕，飛入尋常百姓家」。到了宋代逐漸復甦為江南文化中心。明清兩代，是十里秦淮的鼎盛時期；金粉樓臺，鱗次櫛比；畫舫凌波，樂聲燈影構成一幅如夢如幻的美景奇觀。

　　對於周亮工來說，秦淮河具有特別的意義。因為他就出生在秦淮河邊的狀元境，在此他渡過少年時光，與秦淮河邊的眾多畫家和文人建立了終生的友誼，在明亡後，他曾多次回到南京。對於生於斯、長於斯的周亮工來說，秦淮是他魂牽夢縈的地方，他曾請人為自己刻了一方印章「半生明月夢秦淮」，他還曾與胡玉昆在舟中談論往昔在秦淮河的風流，作有〈舟中與胡元潤談秦淮盛時事次韻四首〉。[57] 但自從 1655 年遭受彈劾受審入獄以來，周亮工家也連年遭受巨大變故：1656 年、1658 年他的母親和父親先後病逝於南京；1659 年，其子又在揚州病夭，周亮工均無法前去弔唁。在獄中的周亮工對自己不公的命運曾發出過強烈的反抗，1659 年，

其好友許友為他作《群鴉寒話圖》，周亮工受啟發寫了〈寒鴉頌〉，有很多遺民作詩相合。此事拉近了周亮工與許多遺民的關係，南京的遺民畫家張風為他作畫：

> 大風畫一人持劍以手摩娑，雙目注視之，佩一葫蘆，筆極奇
> 古，題其上曰：刀雖不利，亦復不鈍，暗地摩娑，知有極恨。
> 予感其意，至今寶之。[58]

胡玉昆在表現「秦淮」一景時，所有的景物都用淡淡的花青渲染，加上若隱若現的城牆和遠處報恩寺塔模糊的影子，使繁華的秦淮河籠罩在淒清迷離的氛圍之中，恰恰吻合了周亮工當時悲愴的心情，必將引起他強烈的心靈共鳴。

第九開《莫愁》畫南京城西水西門外的莫愁湖。六朝時這裡還是長江的一部分，唐時叫橫塘，後來由於長江和秦淮河的河道變遷而逐漸形成了湖泊，北宋樂史的《太平寰宇記》中最早開始有「莫愁湖」之名。莫愁湖之名，一傳是南齊時洛陽少女盧莫愁遠嫁江東，居於湖濱而得名，就像梁武帝〈河中之水歌〉中所描述的：「河中之水向東流，洛陽女兒名莫愁。莫愁十三能織綺，十四采桑南陌頭，十五嫁為盧家婦……」。還有一說是盧莫愁是南齊時的名歌妓，善於歌唱〈石城樂〉（又名〈莫愁樂〉）。《太平寰宇記》：「莫愁湖在三山門外，昔有妓盧莫愁家此，故名。」明代初年，莫愁湖逐漸發展成為著名的園林。當時，築樓於湖上，相傳明朝的開國元勳徐達在樓中與太祖下棋，徐達勝出，太祖因此把此湖賜給他作為私人園林，對弈之樓即稱為「勝棋樓」，憑欄遠眺，湖色在望，是全湖風景最佳之地。胡玉昆此畫選擇了一個非常巧妙的角度，似乎是越過水西門的城牆來遠眺莫愁湖，寬闊的湖面佔據了畫面的大部分空間，湖心一亭獨立，近處飛鳥競翔。遠處的湖岸，長橋垂柳，房舍散佈其間。更遠處則隱現江上船桅和連綿的群山。

第十開《靈谷》表現的是「靈谷深松」的畫境，萬松林森立，林海松濤間隱現

一座高塔。這就是位於鐘山東南的靈谷寺。

第十一開《鳳臺》所畫為「鳳臺秋月」，鳳凰臺在南京城西南的杏花村中。相傳宋元嘉時鳳凰集於此山，故築臺，山樹以表嘉瑞。胡玉昆此頁下半部分畫叢林掩映著廟宇，樹後一高臺隆起，這就是鳳凰臺。臺上兩文士靜坐高臺之上仰望明月，上方僅以淡墨勾畫圓月，剩下皆留白。臺後那段城牆不僅將畫面自然分為一疏一密的兩部分，使人產生懷古之幽情，吟誦起詩人李白那段膾炙人口的詩句：「鳳凰臺上鳳凰遊，鳳去臺空江自流。」

第十二開《石城》所畫為石頭城，即現在南京的石頭城公園的鬼臉城。古時，此處地勢十分險要，一邊為江，一邊為山，東吳孫權最早在此築城，將此處山石塹斷，借勢修建城牆，形成陡絕壁立的關隘。諸葛亮稱之為「石城虎踞」。明末清初，長江改道至十數里外，秦淮河流過石頭城外，成為護城河的一段，但仍可通船，並建有石城橋與河外相連。「石城霽雪」成為「金陵四十景」中非常重要的一景。胡玉昆所畫便是一場大雪後石頭城一帶的風光。全畫純以墨加花青繪成，天空墨色極重，江水墨色稍淡，復以墨筆畫出城牆的輪廓、點出雜樹、村舍、拱橋，共同襯托出天地間一片靜寂的皚皚雪景。天寒地凍之際，江中船隻大都收帆靠岸，但仍有一漁翁於寒江獨釣，路人迎著寒風在橋上子孑前行。這是這套冊頁的最後一開，畫家在此書寫了年款，就此收筆。

胡玉昆所畫《金陵勝景圖》雖然沒有任何抒寫情感的題詩，但他通過這些周亮工耳熟能詳的金陵勝景傳達出他們共同的故國之思，充滿著懷古意向，對於即將赴死的周亮工也是一種心靈的慰藉。對此，周亮工亦是心領神會，對該畫極為珍視，幾乎每頁都鈐上了自己的印章。如第一、十二開鈐「周亮」朱文橢圓印。第四、六開鈐「賴古堂」朱文長方印，第二、九開鈐「亮工之印」白文方印；第三、八開鈐「櫟

里」朱文長方印，第七、十開鈐「櫟園」小方印，第五開鈐「櫟園」白文大方印，第十一開鈐「賴古堂讀書記」朱文長方印。

所幸的是，當年值「太皇太后本命元辰」，順治皇帝曉諭刑部，將監候之犯概從減等。時朝審未結之案，依例都流放塞外。十二月初五日，聽到此消息，周亮工立即作〈初聞徙，信寄白門羅星子、高康生、盧雉公、方爾止、杜于皇、胡元潤〉詩，寄與南京的好友。[59]

1661年正月，順治帝駕崩，周亮工被赦，歸南京服喪。這套冊頁得以保存至今，近代該畫經黃君璧收藏，黃氏在第十一開鈐有「南海黃君璧藏」朱文方印、第十二開鈐有「君璧珍藏」朱文方印。現歸臺灣私人收藏。

至此，有必要來探討胡玉昆與周亮工之間的友誼及胡玉昆本人的身分。周亮工雖然入清為官，但他的內心一直充滿著愧疚和對故明的思念。他和很多基於不同原因入仕清朝的漢族官員一樣，曾為眾多遺民提供過政治上庇護和經濟上的贊助，這一方面是為了減輕了他們內心的負罪感，也使他們得到眾多遺民的諒解。仕清官員和遺民的這種關係成為清初非常普遍而充滿興味的狀況。胡玉昆雖長期追隨作了貳臣的周亮工，但這很大程度上是一種源於知己相契的相托相依。除了追隨周亮工的日子，胡玉昆都在南京過著隱士一樣的生活。周亮工有一首〈夢至胡元潤家見所餞菊〉：

只似曾過境，柴桑處士居。人皆漢魏上，花亦義熙餘。
質朴無繁卉，蕭條伴野蔬。此中真自好，肯更憶吾廬。

東籬一二畝，約略早秋時，微雨侵花檻，寒風吹酒卮。
主人欲採贈，坐客解吟詩。將去頻相挽，殷勤有後期。

訝予猶未返，遠道亦能來，自謂初能遂，因君晚更開。

渾忘新雨雪，苦憶舊莓苔。頓首加餐飯，家園努力回。

亦有生平約，煙雲逐處遮，半林霜後路，一月眼中花。
枝較看時勁，葉從何日加。踉蹌輕別去，城上噪寒鴉。60

　　周亮工雖出仕清朝，熱衷仕進，成為貳臣，但他和很多古代知識份子一樣，也是一個典型的「陶淵明迷」，嚮往「采菊東籬下，悠然見南山」的隱居生活。他不僅請金陵畫家葉欣為其摘陶詩百首作畫，在福建官署中建「百陶舫」藏之，而且他的好友陳洪綬也多次將其畫成陶淵明的形象。這首詩便是他這種思想的反映。但是，其中「人皆漢魏上，花亦義熙餘」之句卻犯了大忌。原來「義熙」是晉安帝的年號，義熙十四年（418），安帝為大臣劉裕所殺。兩年後，劉裕登極做了皇帝，改國號為宋。大詩人陶淵明即生活在這一時期。他忠於晉室，因而在義熙以後所寫的作品就不再用王朝的年號，以此表示自己不臣服於劉宋的決心。「花亦義熙餘」，原本不過是說所看到的花也是前朝遺留下來的，而聯繫到陶淵明的典故，則可理解為花亦不肯臣服於劉宋。這一頗具象徵意義的遣詞，很清楚地表明周亮工對明朝的眷戀和對清朝統治的不滿。這成為後來周亮工的著作在乾隆年間慘遭禁毀的重要原因。那麼，作為生死之交的友人，周亮工夢中之境其實也是胡玉昆生活和思想的真實寫照，從詩中所述可推知，清初，性格孤僻的胡玉昆與他的伯父胡宗仁一樣，過著清貧的隱居生活，具有極強烈的遺民情結。

　　胡玉昆1660年為周亮工所作的《金陵勝景圖》迫於當時的政治環境僅題勝景名稱而未加題跋；周亮工對該畫雖極珍視但也未請其他人題跋。不過，其意涵周、胡二人心領神會。1675年，胡玉昆曾作《臥遊圖冊》，其中第十開《石頭城》上的題跋可作為其遺民情結的真實流露。該畫已不存世，僅見清人楊翰《歸石軒畫談》著錄：「寫金陵石城雄險無匹，磊砢輪囷，充塞滿紙，雉堞微露一隅，遠樹人家圍繞其下。城中繁麗概不著墨，專寫石勢以見天造地設、虎踞龍盤也。」在題跋中，胡玉昆首

先回顧了石頭城的歷史並引劉禹錫的名句：「形險固為江岸必爭之地，六朝相因遂
為重鎮。劉禹錫詩云：山圍故國周遭在，潮打空城寂寞回，淮水東流舊時月，夜深
還過女牆來。」接著合詩一首道：

> 石勢千尋儼赤城，山如鐵嶺面江生，
> 無多雉堞當殘雪，幾處林村對晚晴。
> 故國雲山天塹險，長淮風鶴軸轤鳴。
> 沿堤猶映微帆遠，望里魂消漢將營。[61]

　　詩歌不僅寫出了石頭城奇險的地形，大發「千古興亡」之慨歎，最後兩句尤其
充滿著對故國的懷念。

4. 胡玉昆的晚年生活及藝術

　　1661年，回到南京的周亮工，真正成為金陵畫壇交流合作的一個中心，廣泛結
交各地的畫家，並首先在1663年左右品題了「金陵八家」。1663年周亮工又被起用，
先後任青州海防道及江南江安糧督道。這次復官之後，周亮工在文化藝術界享有無
與倫比的尊崇地位，隨著他與王石谷等太倉畫家交往的深入，其鑒藏觀在他晚年發
生重要的改變：「早年偏愛個性畫家，故能激賞具有強烈個人風格的畫家如陳洪綬、
龔賢、甚至當時還不甚負名的畫家如髡殘和弘仁。及其晚年，醉心正統畫家王石谷
的作品，將之奉為了悟古典繪畫精神和形式，並將之薪傳於世的大家。」[62] 晚年，
為各地畫家競相追逐的鑒賞大方家周亮工對王石谷的畫作孜孜以求。周亮工收藏胡
玉昆的作品似乎少了，僅見《宋元明清書畫家年表》記載他於1664年為周亮工作過
《墨蘭卷》。其實，1666年，胡玉昆曾到青州訪問周亮工，別歸時留書一封：

> 真意亭中，草深一丈，幾如敗寺退居，然小池空碧，遠岫間青，
> 荊簾木榻，茗椀爐香，亦自消受不淺。此人之所棄，天之所留
> 也。先生固安之，僕亦願先生安之。[63]

　　胡玉昆提到的「真意亭」在周亮工青州的官署內。青州離周亮工曾在明末抗清的濰縣僅百里之遙。有一次，他路經濰縣，在海道司街看到縣民為他立的生祠，想起當年「誓死登陴」的壯烈，看看現在自己身陷胡虜、髡髮仕清的境況，不禁感慨萬千，羞愧無地，下馬椎碎自己的塑像後惶惶西去。在青州，周亮工對人生宦海也許明白什麼，大部分時間流連山水，以詩文酬唱為樂。他此時在真州建真意亭，「真意」一典來自陶淵明〈飲酒〉：「此中有真意，欲辨已忘言。」既體現了他一直以來的陶淵明情結，也說明他此時已對仕途產生了厭倦。真意亭也成為周亮工與山東明遺民、文人雅士聚會的場所，淄川袁藩，諸城李澄中，壽光李象先、安致遠，益都楊涵，安丘張貞，新城王士禛等名士均聚其門下，為一時之勝。胡玉昆的留書可能也是希望周亮工真能離人世返自然，不辜負和忘懷天之所留。

　　周亮工亦作〈雲門送胡元潤還白下〉：

> 屴崱君能到，雲門得暫停。須臾空似雪，捫跡尚如萍。
> 冷署三竿臥，遙山九點青。留人不肯住，修竹雨溟溟。
>
> 論交真耐久，幾日盡成衰。雪後同過嶺，潮平自渡灘，
> 閒身能去住，老筆更紛披。所欸稱君友，惟工送別詩。[64]

　　1669 年，周亮工再次遭彈劾罷官歸金陵，吳期遠前來慰問，在周亮工家舉行了著名的「己酉盛會」。年過花甲的胡玉昆再次出現在老友的聚會上。周亮工與其弟子黃俞邰所作長歌中言及胡玉昆道：「元潤迂緩頭已白，把酒不飲顏微酡。高懷落落肯偶俗，水邊林下閑漁蓑。」[65]1672 年，周亮工去世後，年邁的胡玉昆痛失知己，而且也失去了重要的藝術贊助人。不過，他的藝術早已通過周亮工的品鑒在遺民中產生了廣泛的影響。

　　上海博物館收藏有一件胡玉昆無紀年的《山水冊》【圖 21】共八開，對開便有

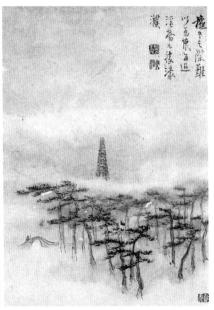

第一開

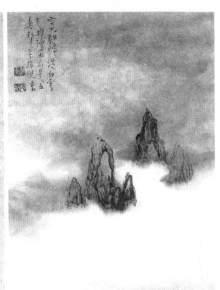

第二開

【圖21】胡玉昆《山水（八開）》冊頁 紙本 設色 22.7×16 公分 上海博物院館藏（續）

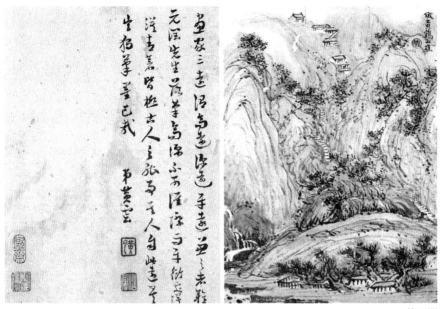

第三開

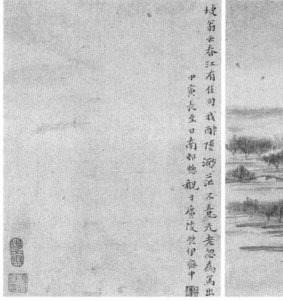

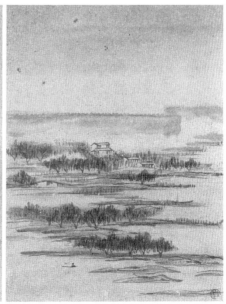

第四開

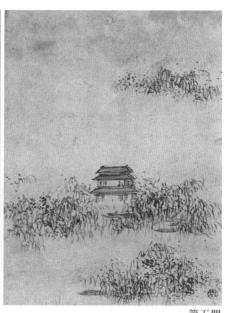

第五開

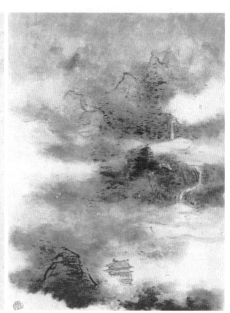

第六開

（續前）胡玉昆《山水》冊頁 第五至八開

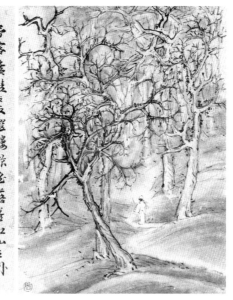

第七開

予客廣陵之文選樓旅金落墨江山之外
魚可語者　元澗先生並家以畫冊見示
夫澄華堪是祝家情偶成四絕書後志
不火澗金為感某冊而也　陳林相漢之一
繪影傳　何事溪稿時偶東雇與芳誰
種千竿竹蕭森尤不堪發之聽風雨尤是傷
茅庵危峯鸞峯忠是言生愛潭而賦人
民蕩枝不能去　龍驅江雨黑橋非不畫兩小
澗李之左荒涤涂那蘆
吳舱弟　澤俵

凡此清宵滿湖煙白起寒雨破荒石右
不難天邊樹佳景難逢閑者宜為主
忘機曼樓中仙侶神定渾無語層
丙辰養春之初題八
栗園先生一粲
　　魏塘曹禹堪

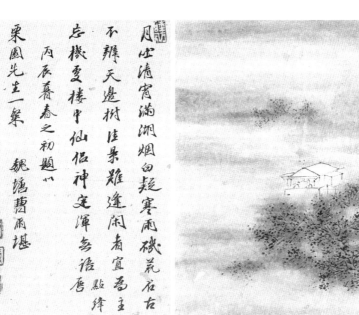

第八開

　　程邃、查士標、黃雲、張惣、龔賢、柳堉、鄧漢儀、曹爾堪 66 等清初名家的題跋與詩詠，皆對胡玉昆的繪畫給予了極高的評價。第一開畫松林古塔，似為南京城北鐘山靈谷寺之景。隨意之筆寫松林，淡墨花青染輕霧，林間，一高塔隱現林梢，一文士策杖過溪橋。畫家自題：「秋冬之際，難以為懷，每過溪橋，不勝濠濮。」對開有畫家程邃的題跋，云：「先輩顧寶幢以靈韻秀逸開江左良緣。學力造極退而丕美者也。近代專尚能事習者之門難與並驅，惟吾友元潤先生特為蛻骨，飛神遊心象外，天資漾蕩，曠遠淋漓，蓋詩人手筆，跡與寶幢競美爭先者哉，求之者人可讓焉。」顧寶幢即顧源 67，是南京畫家非常推崇的一位前輩畫家，程邃將胡玉昆與顧源相提並列，足見對其藝術評價之高。第二開中景以焦墨畫數峰矗立雲端，其下留白，僅以淡墨略染，山峰間及上部天空以淡墨層層漬染，營造出縹緲的世外仙山之境。自題：「突兀數峰，泛白雲堆，湧出雲是五老，卻無指視裏。」第三開構圖稍密，自題：「仿黃鶴山樵。」但隨意自由，靈活多變的線條卻是自家筆法。第四、五開均直接以色筆畫城牆外江岸煙柳、柳蔭亭閣，雖為春景，卻都顯得孤清迷離。正如張惣在第四開對頁中所言：「坡翁云：春江有佳句，我醉墜渺茫，不意元老忽為寫出。」第六開借鑒了「米氏雲山」之法，加入了豐富的色彩表現，畫出了山光雲影的微妙變化，不禁使人聯想到印象派大師莫內的名作《日出印象》。當然，時人從畫中讀出的是如夢似幻、變化無窮的筆墨氣韻，柳堉在對開題：「畫家爭筆墨氣韻，為士林之高致矣。若觀元潤先生此冊不復是畫，不復是畫又不泥真境，毫端變現，意之所造，渾化無窮，吾豈易為索解人哉！」第七開畫一文士策杖漫步於寒林之間，槎牙乾枯的樹枝扭曲交錯，充塞於畫面之中，蕭颯之氣直逼眼目。仰頭的文士雖只見背影，卻能想見其孤獨與落寞。第八開純以水墨畫月夜中煙樹石樓，寒氣逼人。畫家自題：「江月寒生古石樓。」對開曹爾堪以一曲「點降唇」點出畫之意境：「月塵清宵，滿湖煙白疑寒雨。磯花石古，不辨天邊樹。佳景難逢，閑者宜為主，忘機處，樓中仙侶神定渾無語。丙辰暮春之初題似栗園先生一粲。魏塘曹爾堪。」

　　從第四開張惣題跋的年款「甲寅」（1674）和第八開曹爾堪題跋的年款「丙辰」
（1676）來看，該畫創作年代不會晚於1674年。觀胡玉昆此冊，筆法多變，但卻
很難從傳統中找到具體的淵源，正如查士標在第二開雲山的對開所題：「余舊藏方
壺雙峰白雲圖，是此畫法，元潤先生從何處見之，遂爾逼肖，千古名家俱能以天地
為師者耶。」胡玉昆雖未見過方從義的畫，卻採用了相同的畫法，可見他的畫和古
人一樣都是從對自然的觀察之中得來。周亮工評胡玉昆之畫「君性孤僻，作畫如之，
用筆設色好作縹緲虛無態，故咫尺間覺千萬里為遙」，實為解語。在胡玉昆作品中，
很難尋找到明顯的傳統的技法形式，很多都是直接以色彩作近乎印象式的表現，卻
將江南平遠空濛、縹緲虛無之境呈現於畫面之上，令人歎絕，實為逸品。又如《霧
景山水冊》（普林斯頓大學藝術博物館藏）和《齊山》（《周櫟園收集名人畫冊》
之一，英國大英博物館藏），幾乎完全使用色彩直接作畫，在中國山水畫史上可謂
獨樹一幟。

　　另一方面，隨著時間的流逝，清朝統治的鞏固，年邁的胡玉昆的遺民情結也開
始消褪。1686年，八十歲的胡玉昆又創作了一冊《金陵勝景圖》【圖22】（天津
博物館藏），共十二開，分別畫靈谷、燕磯、攝山、杏村、鳳臺、莫愁、牛首、祖堂、
憑虛、秦淮、石城等金陵十一景，與1660年的《金陵勝景圖》（見前【圖20】）相
比，少了鐘山和天印山，而更換為燕子磯。每頁對開均有遺民王楫 [68] 以楷書介紹該
景點的圖記，並有柳堉書寫相關詩詞一首。最後一開，右為王楫題跋：「書畫家用
工雖到，然必從讀書入者方有融會貫通之妙。如規規印板古人，不能出其範圍，終
是優孟衣冠，徒絢一時而已。若柳愚谷之縱橫宕折，戴阿鷹之蒼潤秀致，胡栗園之
幽淡鬱奧，三君皆從問學中來，而出以己意，所以與古有自然神合之妙。康熙丙寅
（1686）臘冬，江棲王楫識於龍江之草閣。」將胡玉昆與戴本孝和柳堉並提，並述
及各自藝術的特色。左頁有胡玉昆自識：「余先有金陵諸勝詩數十首，緣足跡所至，
不過寫景暢我襟懷，原不記前朝興廢故典。詩人云：何少弔古意。答云：若此便多

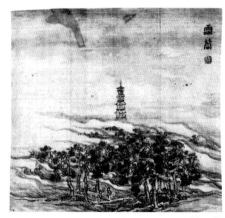

第一開

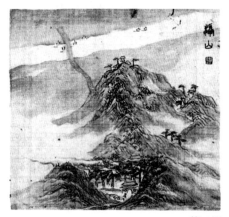

第二開

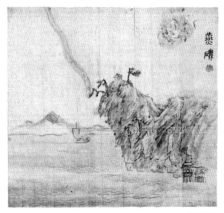

第三開

靈谷在鍾山東南晉建寶誌公葬獨龍阜即此
慶洪武初改殿立塔有八功德水乃山德龍獻之靈
心胡僧者石儼老松虬偃聖祖常挂眼于上中路
元慶街鼓亭則聲若彈絲山徑為松永五摩康
海息其間儼若圖畫

千年黃葉梁朝寺廢堞荒丘
宕老狐孤塔簷餘摸象外行
人對東臺白雪銷
景谷

攝山在府城東北五十里多藥草可以攝生故
名攝山重巒孤峙形如繖故又名繖山南史
明僧紹居此捨宅為寺有千佛嶺天開巖溪
入龕見幽螺登頂俯臨大江周廻其趾雲光映
帶心栖霞名寺匯盧爾

不到棲霞四十年白雲遠
老臥江天別墅星本惠馨響
空山蘇其旨非羅陰山綠景谷

無錫在城址觀音門外乃業府諸山盡脈慶石
色蒼潤形勢峪峙直探江中波濤衝激三面
畫見上建閘聖祠登道雙折而上有俯江亭
可以總飲其左波港實峽即孫滌寺通龍江
關陵路濱八舟車遊行廢無氛閘也橫江鐵

蓋礙天隖鑠江底嚴喙亭皋懷
十洲堂是拒雪埠景物千家村
火消行舟
景谷

【圖22】胡玉昆《金陵勝景圖（十二開）》冊頁 1686年 絹本 設色 19×20公分 天津博物館（續）

今人千載慄滄桑　惠石
林碎錦坊道是鳳皇臺倒影
日年董叟桂雲光一帶綠

盛以衰成舊跡不至終泯耳。
於千百收童無復指村店者近歲芳圃基布
人老圃厭其踪踐爭斫伐之為薪徑存十一
城隅與鳳皇臺相接篔有古木林立春多遊
杏村在江寧縣治西上浮橋下浮橋之內通近

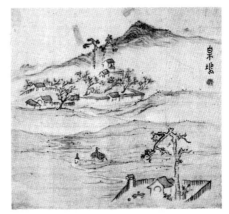

第四開

霆江光一樣秋　惠石
卧林立鳳皇皇去處稛相謝河
豈是青蓮昔日遊　殘碑猶存

所摸研
臺屬中中應幾道跡藉以永在番吾游園翁
閒竅無室嬪千遠鍾中山王孫丘樓远水携亭湖
郁極華整後皆把慶今就其庵含葺為鳳墊宇
寺宋齊丘長詩刻石李白題句向為賈家圃
皇集於此山築臺山枕以表嘉瑞舊有保寧
鳳臺在府治西南二里杏花村中宋元嘉時鳳

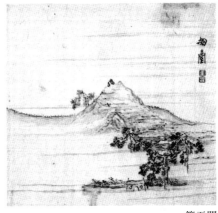

第五開

游遠字莘蕘　惠石
高樓當年有女善藝甚家车
直瀆三山門外洲清光十頃篁

心厥勤消響游者忠懷
閒寂為室嬪平遠鍾中山王孫丘樓远水携亭湖
於前遠與江外諸峯相暎帶以邑湖光蕩漾几席
慈家此故以名湖拯湖濱一皇剛鑿阜石城橫亘
真愁在三山門外之右偏去城甚近昔育收盧莫

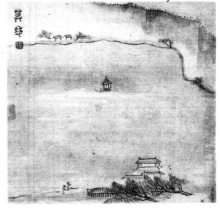

第六開

牛首在府城南三十里舊名牛頭山有二峰
東西相對晉元帝初作宮殿城闕郭璞曰闕
不便王導指雙峰曰此天闕也故人名天闕遂
接祖堂獻花巖回觀臺歷歷有若畫屏
朝夕煙嵐極為奇勝遊覽者忌依即袁著
闕也

入門先上白雲梯振壁懸臺
鐵漿縣平畦遠岱雙闕堂
枕松穿遠夕陽西
黑老

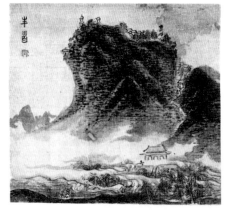

第七開

祖堂在牛首之西本懶融禪師修道之所唐貞觀中
傳四祖法建寺為一代祖師故山與寺皆名祖堂
寺居于石室中其庵石隱隱有佛宇三尺餘山餘寺
荒涼人至者不可留然幽密過於牛首之弘
堂矣

數峰清磬法融堂外煙靈
直大荒老友石溪能潑墨多
樓百尺染江光
黑老

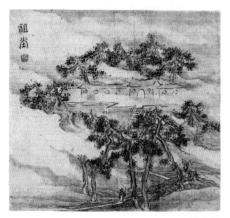

第八開

憑虛在鶴籠山窵高庾信庭結攝盒故無少
障荻莵柵滿坌遠樹駢閒開羅布山而一
李泳滿隩響枕溪臺宵之上也右臂山岡羅列
廟各振一整相傳舊有四帝陵列在鶴籠山
之麓根即其處

縈擁雞籠雲拔萬山凤吹雨
煙靄西樓宿莫當棲正比有打
碌一甕歸
黑老

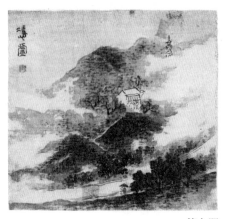

第九開

（續前）胡玉昆《金陵勝景圖》冊頁 1686 年 第七至十二開

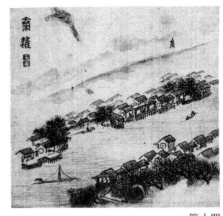

第十開

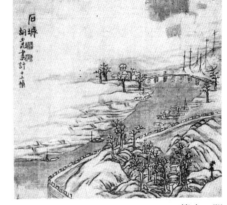

第十一開

第十二開

無限歎慨。今拈十二幅，畢竟只寫我意，當令後之遊者按圖而至，遊後再閱金陵舊志可不。八十老叟胡玉昆栗園，時康熙丙寅閏四月，記於冶城之道院。」胡玉昆此冊雖然仍一如既往地充滿著孤清絕塵的意境，但他不僅明確表明自己並非「記前朝興廢故典」，並且首次啟用了康熙的年號來紀年。說明這位曾經堅定的遺民也開始接受清朝統治的現實。

胡玉昆最晚的一件紀年作品是創作於 1687 年的《開先寺看雲圖》【圖 23】（南京博物院藏）。俗話說：「廬山之美在山南，山南之美在秀峰。」這裡的山有形似展翅欲飛的（鶴鳴峰），像烏龜在爬行的（龜行峰），有形如香爐狀的（香爐峰），以及似屠天寶劍的（雙劍峰）、姐妹相嬉的（妹妹峰）、正在憩息的睡女山等；在這山峰之間流動的山溪，竟然奔騰出了「飛流直下三千尺」的廬山瀑布。這裡的山峰青秀，瀑布悠美、林木蔥綠、潭水生媚，自然天成了一幅幅群峰競秀的美麗景色。開先寺就在秀峰，它是一個南唐古寺，傳說南唐中主皇帝李璟，在沒有做皇帝以前曾到這裡來買了地蓋起房子依山讀書。李璟當皇帝以後，就將他少時在秀峰讀書的地方，送給和尚們做寺院，並賜了寺名「開先寺」，這大概是李璟認為這裡是他開國立業預先祥兆的緣故吧。康熙時改為秀峰寺。胡玉昆曾遊廬山，作有〈廬山山中與僧曹元夜話〉和〈送友人遊廬山〉等詩 69，對廬山美景印象深刻，此軸可能是他根據記憶而繪廬山開先寺一帶美景。以米氏雲山寫之，雲氣氤氳，景物迷濛，元氣淋漓，真神筆也。畫家自題：「廬山多瀑布處，步步皆足暢觀。余獨喜開先寺前白石橋上坐臥竟日，頓覺凡胎脫盡，心眼皆空，解余意者惟白雲可當好友。康熙丁卯春三月胡玉昆畫並題。時年八十有一。」

5. 對胡玉昆藝術的評價

除了山水畫之外，胡玉昆還善畫花鳥，可能也偶繪人物。承其父胡宗智畫風，胡玉昆和其弟胡士昆一樣，亦擅畫蘭，青島市博物館藏有其《蘭石圖》，隨意瀟灑，

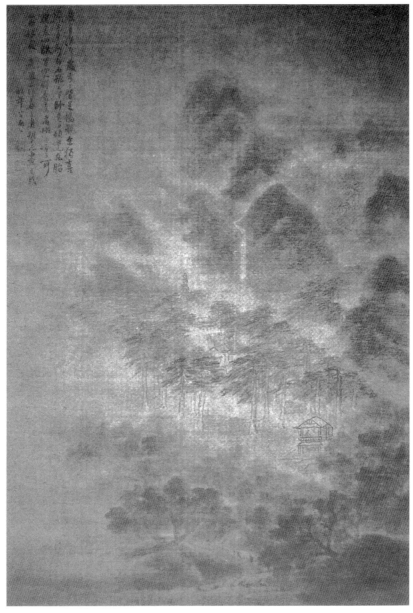

【圖23】 胡玉昆《開先寺看雲圖》軸 絹本 設色 1687 年 77.6×53 公分 南京博物院藏

極富文人意趣。此外，王士禎曾作有〈題胡玉昆宋梅圖為程翼蒼〉，他在《香祖筆記》也記云：

> 金陵胡宗仁彭舉以畫名，其侄玉昆字元潤亦工畫。嘗寫杭州宋宮古梅，予題絕句云：風雨兒山事杳然，故宮疏影自年年。何人寄恨丹青裡，留伴冬青哭杜鵑。故友合肥李文定容齋極愛此詩，昔人謂沈石田相城喬木代禪吟，寫此後，金陵胡氏足以繼之。[70]

可見，胡玉昆畫過梅花，只是畫已不存。胡玉昆可能還畫過荔枝，《歸石軒畫談》中著錄的《臥遊圖》第一幅即為「初見荔枝」。胡玉昆的人物畫已不見傳世，僅見《臥遊圖》第九幅為「尹春娘圖」，畫桃葉渡女子尹春娘，楊翰述其「此破筆畫美人得其意耳，世人少見多怪，唐宋人往往有之。」[71] 足見其畫藝之全面。

從胡玉昆的生平及藝術經歷來看，他雖承家學，但能突破了文派的傳統，直溯宋元，其畫風不僅在當時顯得非常新穎，即使到今天也顯得非常現代。他有兩種實驗山水畫風：其一是直接用顏色來繪製沒骨的具有空氣感的山水畫，如他畫的《齊山》和《霧景山水》【彩圖7，圖24】。其二是使用水墨和簡潔的筆法來表現南京及周邊景色的實景山水，如他繪製於不同時期的《金陵勝景圖》。

周亮工在《讀畫錄》中曾言：「李君實嘗言作畫惟空境最難，以余所見善於用空者其惟胡三褐公歟。褐公一字元潤，即長白之猶子玉昆也。君性孤僻，作畫如之，用筆設色好作縹緲虛無態，故咫尺間覺千萬里為遙。」從前面所分析的作品來看，善作虛無縹緲的「空境」的確是胡玉昆山水畫非常重要的特徵。畫家龔賢在寫給胡玉昆的信中對胡玉昆的筆墨成就進行非常精妙的分析：

> 畫十年後無結滯之跡矣，二十年後無渾淪之名矣。無結滯之跡

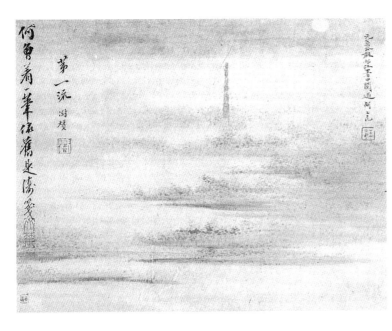

【圖24】
胡玉昆《霧景山水》
冊頁 紙本 設色
24.3×32公分
美國 普林斯頓大學美術館藏

者，人知之也。無渾淪之名者，其說不亦反乎。然畫家亦有以
模糊而謂之渾淪者，非渾淪也，惟筆墨俱妙，而無筆法墨氣之
分，此真渾淪矣。足下兄弟世其家學，沉酣夢寐於枯毫頑石間
者四十年，吾竟不能窺所至。夫未離閫閾，而談五岳之奇，雖
稱亦謗也。余何敢。[72]

　　巫佩蓉認為龔賢此信「語氣生疏而毫無真誠讚賞之意」；「自稱見識淺薄而不
敢批評對方的畫作」。[73] 但是，筆者認為從年齡來看，胡玉昆長龔賢十餘歲，又來
自繪畫世家，算是畫壇前輩。此信收入周亮工的《尺牘新鈔》中，因此當不會晚於
1672年，此時龔賢的畫名還不像晚年那樣顯赫，因此，他說自己不敢評價胡玉昆的
畫應該出於謙虛。況且他認為胡玉昆的山水畫不僅擺脫了結滯，而且達到真正的渾
淪[74]之境，而這並不僅僅是因為他筆下的景物常呈朦朧之態，而是因為他的「筆墨
俱妙，而無筆法墨氣之分」，這種評價是很高的。當然，除了這封信之外，龔賢對

胡玉昆的畫的確少有評論，上海博物館收藏的那套胡玉昆八開的《山水冊》上，多人對胡玉昆進行了高度評價，而龔賢僅題寫一首詩而已：「預愁老眼難看字，特從丹樓上九霄。曾駕時時見鸞鶴，來日太乙不須招。」只能看作是對畫境的描述，而未對胡玉昆的畫作任何評價。而正如下文所述，他對金陵的職業畫家高岑卻頗有溢美之辭。其中緣由還待史料的進一步發掘作深入探討。

與胡玉昆年齡相仿，被龔賢尊為「逸品」的金陵「二溪」之一的畫家程正揆也曾寫信給胡玉昆道：

> 作畫不解筆墨徒事染刻形似，正如拈絲作繡，五彩爛然，終是兒女子裙膝間物耳。足下筆墨各有別趣，在蹊徑之外，油然自得，盡能超凡脫俗者，恐未免下士之笑也。[75]

在程正揆看來，雖然有些不懂繪畫的人會嘲笑胡玉昆的畫，但他超凡脫俗的筆墨與那種刻意追摹形似不解筆墨的畫家完全不同，而是獨闢蹊徑，別有情趣的創造。對胡玉昆的山水畫評價最高的還是周亮工，他在〈題胡元潤畫冊〉中將其畫列入神品之上的逸品：

> 金陵畫學秀絕江左，近代以來獨胡長白先生時出高古澹遠之筆，不入嫵媚一流，最得南宗之深。長白群從皆有家法。我元潤尤為傑出，每一落墨矜貴如金，所謂逸品在神品之上者也。與予交三十餘年，相對惟論筆墨間事。談畫學者一曰人品高，惟元潤不愧斯語。頃從棘叢中歸來，詢其近作，出此冊相示，云將以遺子奮高使君。予展玩再四，如武陵漁人遇先秦人，即雞犬桑麻皆有雲氣，不獨為家學再開生面，且駸駸度四家前矣。使君精於賞鑒，臥遊之下自有神會。予欲效據舷，狡獪不可得也。因識數語歸之。[76]

儘管胡玉昆的畫充滿詩情畫意，但他的畫上一般都很少題跋，更少題詩，一般

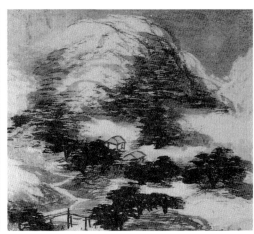

料白雲兼處寄鄉心
戲集盧綸杜甫韋應物
許渾白未知意趣有合
否嘉平廿四日大雪

萬林紅樹一谿深日暮聯
為深父吟世事茫茫何憂

畫少陵詩
毫端收拾得李將軍
蓋初程景最奇誰向
羣崖紅棧鬱參差小

陸放翁棗舊詩也與
此若有合為謄錄一過
庚戌除夜漏下三十刻

【圖 25】胡玉昆《象外神流圖》第九開、第十開 紙本 墨筆兼設色 12.7×13.8 公分 北京故宮博物院藏

人可能認為他僅僅是一位職業畫家而已。其實，胡玉昆也是一位詩人【圖 25】，《清畫家詩史》言其有《栗園集》，並收有他一首《遊靈谷寺》【圖 26】：

> 遊人稅駕始容登，五里森森千萬層。
> 林外草香初見鹿，澗邊雲至幾疑僧。
> 誰來共話齊梁事，極望當年風雨陵。

【圖26】胡玉昆《山水圖》冊頁 紙本 淡設色 22.8×16.9公分 美國景元齋藏

無數松濤爭作響，護持眞藉梵王燈。[77]

徐世昌所編《清詩匯》[78]卷九十九除《遊靈谷寺》之外還收有胡玉昆的〈祖堂〉一詩：

一領袈裟掛屋西，相傳一祖鑿幽棲。

山留雨露滋薇蕨，寺儼義皇絕鼓鼙。

石磴苔深隨碉轉，竹樓門敞與雲齊。

尋僧欲問禪家事，夜半聞鐘月在溪。

只是由於他落落不合的性格，即使朋友也很少見到他的詩，幸好在周亮工的《賴古堂集》中有為胡玉昆所作的〈胡元潤移居詩序〉，讓我們對其詩歌有一點瞭解：

胡氏世以畫名其家，至元潤尤著，人恒知之。胡氏世以詩名，其家至元潤而大振，則人不盡知之。長白先生《知載齋集》高秀樸老，伯敬當時極推之，而長白未嘗與伯敬同調，其詩傳者頗少，近虞山先生搜之列朝選中，亦弗備。予欲爲刻其全集，力弗逮也。元潤爲長白從子，能紹其家學，同予遊者二十年，每遊輒有集，然尚不以示予。世人安從見之。近時能畫者率不工詩，不工詩其畫何等也。元潤詩與畫恒互其意爲之。此移居所作，遂盡平韻，往往多翔獲之言，讀其詩，想見其畫，勿論矣。而能使人從五十六字中時時見頹然一老坐臥於竹樹方塘間，雖恒餓而克若有餘之態，可意而得也。昔人云：詩畫貴有品，胡氏以詩畫世其家，能以貧世其家也。胡氏詎止以詩畫傳乎。是帙端伯閱之虎丘數年，予始閱之惠山，非名山水間弗以示人，元潤抑又可知矣。[79]

「伯敬」即晚明文學家鍾惺，鍾惺極賞胡宗仁之詩，可見胡氏家族是有詩畫傳統基因的，胡玉昆於詩自然有家學淵源。周亮工認為「胡氏世以詩名，其家至元潤而大振」，足見且對胡玉昆詩歌評價之高。

　　總之，周亮工將胡玉昆列入逸品，不僅是通過三十餘年的交往，深刻地感受到胡氏高尚的人格，更主要的是胡玉昆在詩畫上所達到的超人境界。作為清初著名的鑒賞家和藝術批評家，周亮工在清初具有非常崇高的地位，他對胡玉昆表現主義的用筆特色的高度評價，使胡玉昆的畫受到較多的關注，這也成為推動清初金陵建立突破傳統的地域畫風的重要推動力。

五、胡氏宗人胡慥一家

　　在金陵畫家中，有一位畫家與胡氏家族同宗，這就是「金陵八家」之一胡慥。胡慥（約 1605-1664），周亮工的《讀畫錄》云：「胡石公慥（一作造），秣陵（南京）人。石公善噉，腹便便，負大力拳勇。而最工寫菊。菊，冷花，經石公手，洗盡鉛華，獨存冰雪，始稱真冷；然筆墨外備極香豔之致，此則非石公不能為也。惜哉，未六十而歿！子清、濂皆能畫。」周氏對胡慥的外貌特徵、生活習性都有具體的描述，並為我們提供了關於胡慥生卒年的線索。周亮工說胡慥「未六十而歿」，那麼假設他活到五十九歲。《讀畫錄》作於周氏自 1666 至 1669 年任江南江安糧督道期間，因此可將胡氏的卒年定於 1669 年之前。美國加州大學柏克萊分校美術館藏有胡慥作於「辛酉」（1681）年的《仿董巨山水圖軸》，被吳湖帆定為胡慥真跡。因胡慥卒於 1669 年前，故此畫不可能作於 1681 年，只可能創作於天啟元年（1621），很可能是胡慥最早的存世的作品。以此畫作為參照，如果卒年定為 1668 年，1621 年時年僅十一歲，可能性不大。再查其最晚的存世作品是順治十八年（1661）的《溪山清逸圖扇》（上海博物館藏），此外，王弘撰的《西歸日札》述其 1663 年到南京時，「八人者日相往來，皆為予作《獨鶴亭圖》」，可見此年胡氏尚在人世。另，湖北省博物館藏有他作於「甲辰夏六月」的《花鳥圖》扇面，甲辰為 1664 年，因此，將其卒年定為清康熙三年（1664）左右較為恰當，生於萬曆三十三年（1605），其

《仿董巨山水圖軸》作於十六歲時，可見其早慧和藝術才能。

關於胡慥的生平，據學者考證，他可能出生於南京一個中產階層之家，在學畫作畫的同時，學詩、作詩，還曾參加科舉考試，並與復社有一定的交往，並活躍於南京的畫壇以至詩壇80。他曾在《山水圖軸》（遼寧省博物館藏）中題詩：「綠樹重蔭蓋四鄰，青苔日厚自無塵。科頭箕踞長松下，白眼看他世上人。」加上他的另一首題畫詩中的「浮名何所戀，世外一閒人」推知胡慥可能是一個隱居的高士。

關於胡慥的繪畫，畫史多言及其善畫菊，不過由馮仙湜等增補的《圖繪寶鑒・續纂》則有較全面的評述：「胡石公，善山水、人物，至於菊花，能畫百種，且極神妙。」

胡慥最擅名的菊花其實已經非常少見了。北京故宮博物院收藏有他與樊圻、樊沂、張修、曾士俊、謝成、葉欣等人合作的一套《金陵名筆集勝》，其中第五開便

【圖27】
胡慥《秋菊圖》
冊頁 紙本 設色
16.7×21.1 公分
北京故宮博物院藏

【圖28】胡慥《花鳥》扇面 1664 年 紙本 設色 16.5×53 公分 湖北省博物館藏

是胡慥唯一存世的一幅菊花【圖27】。描繪一株盛開黃菊，花瓣和花葉用輕細的墨
線以略帶釘頭鼠尾的筆法描繪，工中帶寫，比傳統的雙鉤填色更顯得靈動。花葉染
以濃淡不同花青，表現出老嫩不同的變化，一些花葉還細緻地刻劃了枯黃的葉稍和
蟲漬的痕跡。花瓣除了墨線的外輪廓外，以朱砂調赭色淡染，再以白粉在花瓣上勾
出細線，表現出花瓣柔媚淡雅的質感。菊花淡淡的幽香引來一隻蜜蜂和一隻飛蟲，
均以小筆精心繪製，形態生動寫實。此圖承宋代工筆重彩花鳥畫傳統，又見靈動淡
雅，具有新意。周亮工說胡慥「善噉，腹便便，負大力拳勇」，為我們描繪了一個
大力士的形象，沒想到胡慥筆下的菊花別具一種纖秀柔媚的韻味，真是人不可貌相
也。秦祖永曾評其《菊花小幅》曰：「老筆紛披，思致瀟灑淡宕，有高超勁逸之趣，
白石、青藤間，可以想像先生畫品矣。」81 用於此頁亦可。胡慥另一件傳世的花鳥
畫就是湖北省博物館所藏的《花鳥圖扇》【圖28】，繪一隻小鳥停在月季花枝上，
月季以淡墨勾出花瓣，染以淡黃色，復以朱砂點花蕊，嬌媚中透著清香。花葉以雙

【圖 29】
胡慥《仿董巨山水》軸 1621 年
紙本 墨筆 147.1×55.4 公分
（美國）加州柏克萊加州大學美術館藏

鉤填色，用線爽利流暢，並以花青和汁綠區分葉之正背，翻轉之態極為生動。小鳥伸頸張望，造型準確、充滿生趣，墨色的濃淡變化表現出了體積與羽毛的質感。體現出非常高超的寫實功力。

《仿董巨山水軸》【圖29】是胡慥存世最早的山水畫，從畫題可見他力圖從董巨的傳統中汲取營養，皴法全用披麻，苔點也是董源的手法。畫樹幹，用筆蒼秀，除少數用勾圈畫葉外，多用深淺不同的墨點出樹葉。作者善於運用積墨法，層層相加，因而畫面顯得蒼茫渾厚，而又疏秀雅雋。這種對董巨畫風的追摹，可能來自明末董其昌「南北宗論」的影響。當然，畫家此時尚年青，因此該畫也尚有缺憾，比如前景和遠景之間處理略感局促，墨色層次還不夠豐富，遠山墨色略重。胡慥大多數的山水畫更多地吸取了宋人的傳統。比如作於1655年的《山水圖》【圖30】扇面（北京故宮博物院藏）為小青綠山水畫，構圖取景簡潔鮮明，筆致小巧勁爽。濃

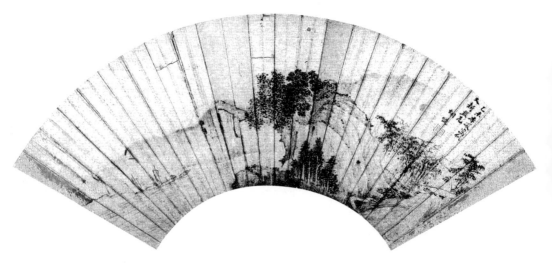

【圖30】胡慥《山水圖》扇面 1655年 金箋 設色 16.5×51.2公分 北京故宮博物院藏

重的石綠色點染樹葉，青翠欲滴。作品體現出胡慥明快爽朗的典型畫風。現藏南京
博物院無年款的《山水圖》【彩圖8，圖31】，為吳湖帆所集《龔賢等金陵八家山
水扇冊》之一。作層岩積石，槎牙老樹，樹下竹籬茅屋，遠處一老者攜童僕抱琴而
至。用筆雄闊挺健，敷色古樸典雅。自識「慈烏陣雲疑雲過，老木聲酣認雨來」，
鈐「石公」白文長方印。吳氏題云：「胡石公慥金陵八家之一，其山水絕無僅見，
斠畫中九友之張爾唯尤為罕有。此箑與樊會公頗相近，餘亦未之見耳。已卯春日見
胡石公仿董巨中幅，于俞生子才靜觀樓樹石諸法與此絕合。湖帆記。」作於1661
年的《溪山隱逸圖》（上海博物館藏）畫江畔孤舟，一文士獨坐船頭，遙望江上飛
翔的大雁。人物用筆清勁，山石苔點濃重。吳湘帆還說慥畫法與樊圻頗為相似，觀
此畫，用筆也是粗簡一路，較之樊圻有過，較之吳宏不及，其皴法也多細直線，但
不如吳巨集之硬挺，峻峭，多一些溫和。

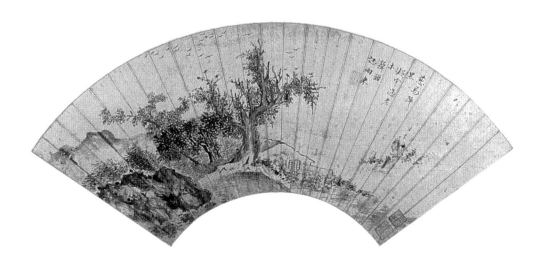

【圖31】胡慥《山水圖》（選自《龔賢等金陵八家山水扇面》）扇面 金箋 設色 17.5×51 公分 南京博物院藏

【圖 32】胡慥《范雙玉小像》扇面 金箋 設色 尺寸不詳 吉林省博物館藏

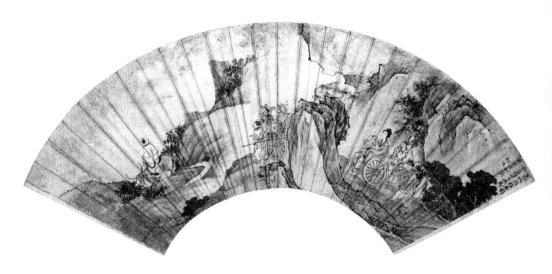

【圖 33】胡慥《葛洪移居圖》扇面 1653 年 金箋 設色 17×53.3 公分 北京故宮博物院藏

　　除了山水、花鳥畫之外，胡慥還擅畫人物畫，吉林省博物館藏有其所畫《范雙玉小像》【圖32】扇面，自識「范雙玉小像。胡慥畫」。鈐「胡慥」朱文印。畫一執扇女子站立於大江邊，所畫范雙玉是金陵名妓，亦擅畫，該畫與樊圻、吳宏合作的《寇湄像》一樣，是清初金陵畫家以妓女寫興亡的代表作。胡慥另一件人物畫代表作是畫於1653年的《葛洪移居圖》【圖33】（北京故宮博物院藏），繪東晉道學家、煉丹家葛洪攜家眷遷居途中的情景。山道上，葛洪騎牛在前面引路，走過山隘的轉折處，回首眺望遠處即將隱居的山林。一僕人拉著載滿家什的輪車隨後。一塊巨石遮斷山路，石後山路再次出現，葛洪的妻子懷抱稚子坐在車上，由兩個家僕推著向前。一隻小狗忠誠地跟隨著主人，使畫面充滿了生活情趣。該畫作於金箋扇面之上，人物比例準確，用筆細膩，設色清淡，形象生動，多以宋人寫實之法為之。山石勾勒尖峭，皴筆勁健，亦多宋人之韻。

　　綜上所述，胡慥在繪畫方面是個多面手，觀其現存作品，其藝術淵源多取資於宋人及明代的院體和浙派，但也融入了元代文人畫的一些筆墨技法，其畫具有超然塵外之致。

　　胡慥的兒子胡清和胡濂亦善畫。胡濂的作品現尚有存世，如作於1675年的《高閣飛泉圖軸》【圖34】（南京市博物館藏）和另一幅作於1677年的《雨花閑眺圖軸》【圖35】（天津博物館藏），皆較多吸收了北宋代院體山水畫，與其父相比，用筆更為尖峭。

　　胡慥還有一徒陸遠，字儀吉，王弘撰《西歸日札》云其：「以花鳥蟲草特著名一時，尤善蝴蝶，能曲盡其態，工細而有逸致，則青出於藍矣。」[82]安徽省博物館藏有其作於丙午（1666）的《菊石圖》【圖36】，以工筆設色寫一株老樹後的湖石白菊，純以雙鉤填色，菊花填以濃重的白粉，與胡慥之畫相比，謹嚴有餘而靈動不足。

【圖 34】
胡濂《高閣雲泉圖》軸 1675 年
絹本 設色 157×47 公分 南京市博物館藏

【圖 35】
胡濂《雨花閑眺圖》軸 1677 年
絹本 設色 170.5×51 公分 天津博物館藏

【圖 36】
陸遼《菊石圖》軸 絹本 設色
167.8×46.9 公分 安徽省博物館藏

有關
高岑家族的歷史

一、高姓的由來

高姓也是中國較古老的一個姓氏，已有二千多年的歷史，其來源有四：

其一是出自姜姓。 相傳炎帝神農氏生於姜水，以姜為姓。炎帝十七世孫伯夷輔佐大禹治水有功，受封呂侯，子孫因此亦以呂為氏。呂侯伯夷第三十七代孫姜尚，即姜太公，又名呂尚、呂望，輔佐周文王、武王滅商立周，受封於齊國。齊國傳至太公八世孫文公姜赤，文公次子受封於高邑，稱公子高。依照周朝貴族禮儀，其孫傒取祖名為氏，為高傒。高傒在齊國為上卿時，迎立公子小白為君，就是齊桓公。高傒成為著名的渤海高氏的始祖。高傒七世孫高止在齊國遭到公孫灶、公孫蠆排擠，出齊奔燕。高止九世孫高量為宋國司徒，高量十世孫高洪為東漢渤海郡守。渤海高氏由此發軔，繁衍不息，成為當今高姓族群中最龐大的一支。高洪的一支後裔高隱、高瞻叔侄創立了漁陽高氏、遼東高氏，另一支後裔高悝創立了廣陵高氏。渤海高氏的後人高伯祥又創立了京兆高氏。高氏五大望族有四支出自渤海高氏。因此，當今高氏子孫多數為渤海高氏後裔。

其二是以王父字為氏。據《通志 · 氏族略》所載，齊惠公的兒子叫公子祁，字

子高，其後裔也為高氏，也為山東高氏。齊惠公原是齊桓公小白與姬妾少衛姬所生的兒子，當了十年齊國國君。齊惠公的兒子叫公子祁，字子高，其後代也以高為姓。

其三是出自他族或他姓改姓賜姓，少數民族姓氏改為高姓。南北朝時期，北魏孝文帝實行改革，推行漢化政策。其中一項措施就是改北方胡人複姓為漢族單姓。這一時期，鮮卑族是婁（樓）氏改姓高氏。另有十六國時，後燕皇帝慕容雲自稱為高陽氏（傳說中的五帝之一）後裔，遂改姓高，稱高雲，其後裔有改複姓為單姓，稱高氏，是為河北高氏。清朝光緒年間到民國初年，滿族姓氏出現了大量改用漢姓的變化，有的以滿族姓頭音譯為漢姓，高佳氏就改為高氏。北齊重臣高隆之，本姓徐氏，他的父親被姑婿高氏收養，因從其姓，叫高幹，是北魏時的白水郡守。高隆之也從跟隨其父姓改姓高。他在北齊時為朝中重要大臣。在他因故被殺死後，北齊皇帝高殷下令由他的兄子高子遠承襲了陽夏王的爵位，高子遠的後代就在今河南杞縣一帶發展起來，成為當地的望族。另外，唐朝宦官高力士，是馮盎的曾孫，本姓馮，後被高延福收養，所以改高氏。當高氏建立北齊政權後，高姓就貴為北齊的國姓，於是北齊皇帝便賜他姓為高姓以示恩寵之舉。元景安因在邙山之役中力戰有功，被高歡賜爵西華縣都鄉男，高洋建立北齊政權後，天保元年（550）賜他姓高。此外，元文遙在北齊時也先後得到皇帝高洋、高演的重用，因迎立高湛即位有功，天統二年（566），後主高緯下詔特賜他姓高。他們的後代就以高為姓。

最後一種情況是複姓改姓：以「高」字開頭的兩個字的複姓，後有改單姓「高」為氏。譬如：高車氏、高東氏、高堂氏、高陽氏、高陵氏等。

春秋戰國時期，高氏主要活動在華北地區，其中一支在戰國後期，楚國滅越後，經吳越之地，進入楚國，最終到達海南。秦漢時期高姓的足跡已經遍佈於華北、陝甘寧以及中原地區。東漢末期是高姓的鼎盛時期，在渤海蓨縣地區形成了歷史上最著名的渤海高姓。西晉時，高姓主要向北和東北遷移。南北朝時，高姓因北齊的滅

亡而被迫移民陝南和西蜀。隋唐時期，高姓主要的活動地仍在長江以北，但繼續向四川和江浙地區遷移。五代宋元時期，高姓大批移民於江南各地，尤其是江浙地區。明末清初高姓進入了臺灣。

二、高岑家族的世系

關於高岑家族的里籍畫史一般作杭州，此說最早來自張庚的《國朝畫徵錄》，在談到高岑的傳人時，張庚云：「其子高蔭，字嘉樹，杭州人，居金陵，岑子，亦善畫。」從此，後來的畫史皆言高岑為杭人，其實這是張庚的一個錯誤。首先，高岑自己在畫中常自署為「石城高岑」，石城即南京的別稱。再來看高岑當時人是如何記載高岑的里籍的。高岑的朋友周亮工在《結鄰集》中收有高阜和其子高遇的尺牘，皆言為「江南江寧人」，[83] 其《讀畫錄》中「高岑」條亦言：「高蔚生岑，康生弟，康生有聲藝苑，豫章艾天傭負人倫，鑒言秣陵以古法行之制舉業者，高阜一人而已。……」南京人陳作霖所著《金陵通傳》卷二十四也說：「高阜字康生，江寧諸生，與弟岑皆至性過人……」都說明高阜是南京人，那麼高岑自然也是南京人了。家族的遠祖可能是在隋唐時期由華北地區遷入金陵一帶。

高氏家族兩代出了四位畫家，第一代中，高阜為兄，字康生，金陵諸生，善畫水仙。高岑為弟，字蔚生，號榕園，[84] 善畫山水。據陳傳席先生考證，畫史上有五位叫高岑的畫家[85]，弄清高岑的里籍和其字號，就可以將他與其他高岑區別開來。第二代中，高阜之子高遇，字雨吉，高岑之子高蔭，字樹嘉，均從高岑學畫，善山水。高氏兄弟均為周亮工的好友，高岑還被周亮工品題為「金陵八家」之一，周亮工欣賞高遇的才華和「俊爽有逸氣」，做主將從兄子恭之女許配給他，就使兩家結為姻親。兩家往來極多，周亮工為高氏兄弟所作詩歌及書信亦夥，他們還常在一起論畫，而這一切都通過周亮工的著作而留存下來，為我們揭示這個職業畫家家族提供了豐富而生動的史料。

三、高岑家族的第一代畫家

（一）高阜與高岑的生平

　　高阜的生卒年不詳，但他是周亮工的少年時代的同硯友，周亮工十四歲時，隨父從諸暨任上返南京，與高阜、羅耀、朱知鄴、陸可三、魏百雉、汪子白及族兄周敏求等互為師友，一時聲名噴噴。[86] 可見他的年齡應與周亮工相仿，暫定為生於 1612 年左右。高岑的生年一般畫史皆不作記載，陳傳席先生曾據北京故宮博物院所藏高岑的《山水圖卷》後龔賢的跋「余少與蔚生共硯席，故能知其詳」，認為「這說明高岑和龔賢年相仿，龔賢生於西元 1618 年（明萬曆四十七年），這說明高岑也生於 1618 年前後。」[87] 高岑最晚的存世作品是作於 1687 的《嵩山圖》【圖 37】（天津人民美術出版社藏），後文將提到 1689 年高岑與人為孔尚任合作《還朝畫冊》，故他可能卒於 1689 年後，年逾古稀。

　　高氏兄弟二人「同有時譽」，但兩人早年選擇了不同的人生道路，最終卻殊途同歸。高阜早年與周亮工一樣致力於舉子業，故艾天傭「鑒言秣陵以古法行之制舉業者，高阜一人而已。」不過高阜的舉業並不順利，在明代他未能考中科名，入清後他曾參加順治七年（1650）的鄉試，仍名落孫山，[88] 從此斷絕出仕的念頭。高岑生而偉岸，「鬚髯如戟，望之如錦裘駿馬中人，然喜佞佛，早年便厭棄舉子業」。不過他並未放棄文學上的追求，周亮工說他「喜為詩，詩好中晚，恒多雋句。始從法門道昕（陳丹衷）遊伏臘寺，居茹蔬淡，雖年少，訥然靜默，鬚眉間無浮氣。」陳丹衷，字旻昭，號涉江，金陵人，生卒年不詳，年七十四尚在。崇禎癸未（1643）進士，為御史。據《上元兩江縣誌》載：陳丹衷在福王時宣諭江北，召募苗兵未遂志，著〈魂遠遊賦〉以自傷。明亡後為僧，法名道昕，一飯一豆終其身不易。孝母，詩文宏奧，自成一家。高岑很可能從陳丹衷學詩，陳去世後，其作散佚，賴高岑存

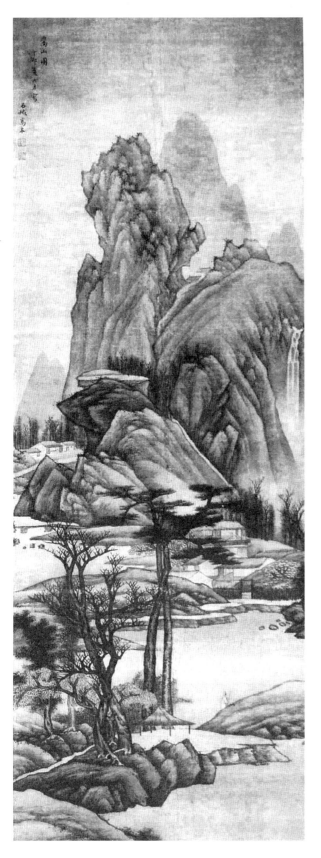

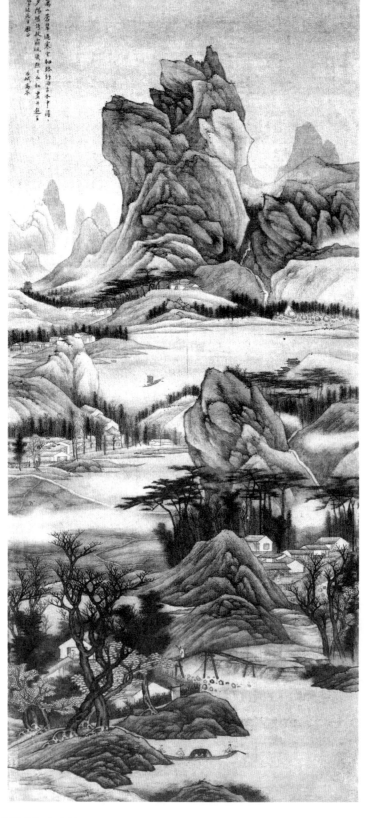

【圖 38】
高岑《萬山蒼翠圖》
軸 絹本 設色
185×78.5公分
北京故宮博物院藏

其一二。他可能曾為乃師編定詩集，曾寫信請周亮工代為定去取：「旻翁先生詩所謂栴檀，根葉俱香也。正難去取，公定之。」[89] 高岑自己的詩留存也非常少，幸而他的一些山水畫上有題詩，可窺一斑。如《萬山蒼翠圖軸》【圖38】（北京故宮博物院藏）題：

> 萬山蒼翠逼寒空，細路紆回古木中。
>
> 澹澹夕陽堪倚杖，霜楓幾點上衣紅。

《臥遊圖軸》【圖39】（廣西壯族自治區博物館藏）題：

> 閒將一幅代山行，不到山中趣自生。
>
> 幾樹柳絲搖曳處，青山分外起予情。

《清畫家詩史》中還收有高岑一首〈題畫〉詩：

> 山色新晴水滿涯，東原一望野人家。
>
> 逢君話我滄桑事，草閣斜臨樹幾丫。
>
> 望衡對宇置桑麻，水遶山環古木遮，
>
> 只恐問津蹤跡到，春來不肯種桃花。[90]

最終兄弟兩人都選擇了隱居秦淮岸邊，賣文賣畫為生。周亮工曾通過多種方式描述過兄弟二人晚年的生活，比如周亮工在《讀畫錄》中言：「阜與弟岑，皆至性過人，所居多薜蘿，開綠冷翠中，兩高士在焉。奉孀母備極色養。往阜與岑，送余至大江，予別以詩，有『晨昏蔬筍饌，兄弟薜蘿居』之句，可想見其怡怡之致。」他還作有〈有懷高康生蔚生〉一詩云：

> 長者常上書，少者閒抱膝。出處雖不同，為養志則一。
>
> 閉戶抗前修，何者為名實。薜荔滿階庭，秋風吹素室。
>
> 蕭蕭紡聲中，兄弟同吮筆。[91]

兄弟二人安貧若素，勤於硯耕的形象躍然紙上。兄弟倆安貧守節的生活可能緣於先父的教導，其父在明亡前後辭世，是一位隱居的高士，曾在房舍外植薜蘿以明志。兄弟倆奉孀母隱居，為了紀念亡父，高阜特意將其宅取名為「蘿樓」，他自己的文集亦名為《蘿樓稿》。高阜曾寫信請周亮工為其書寫匾額，他在〈與周減齋先生〉一信中云：

> 寒家敝垣上薜蘿，見者多賞，其初夏展放時新綠如染，葉葉鱗次，微風吹過去，作碧波千萬頃。而某更領略秋冬之際，霜深宇淨，落葉滿庭，階如在萬山深處，令人意思孤遠。因憶此蘿，為先君手植，至今三十餘載。先君見背已二十餘年。猶令某對之肅肅不敢作凡近想，生我之教訓，固何時已乎，敢請先生為書蘿樓字，以寵其居誌不忘也。92

高阜主要以詩文行世。1652 年，周亮工作書與高阜，極歎賞其〈望武夷詩〉，請之為雙親稱七十壽，並請訂正《賴古堂文選》：「『雁到何峰忽自還』，望武夷詩最多，只此便足壓倒元白。豈惟壓倒元白，即唐人集中，如此句未易多得也。家君七秩，弟不敢求世之所謂顯者之文，一二知交知家君深願，得一言幸緘寄，借光集中不小。《文選》煩足下訂其訛，字即一圈一點，皆煩訂正。」93 1660 年，周亮工《書影》初成，1667 年，高阜為其作序。「歲在庚子，從請室中歷溯生平聞見，加以折衷，詮次成編，一時見者，以為可資談助，廣異苑，而阜獨以此非博物之紀，而明道之書也。」他與周亮工常有詩文往來，如 1664 年，周亮工在青州任上，從不敢過長江的高阜，卻打算冒險渡過黃河，與吳宗信帶著周亮工的長子周在浚去青州探望老友。第二年，高阜因母喪而遽歸，周亮工時在京師不及追送，有詩送之。94 高阜也常光顧周亮工在南京的讀畫樓，為其題畫唱合，他曾作〈讀畫樓詩〉盛讚周亮工的收藏：

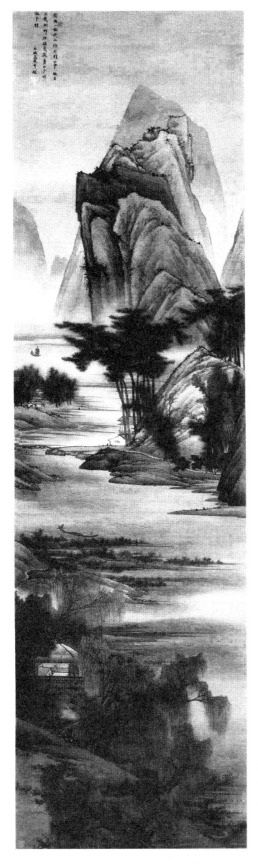

【圖39】
高岑《臥遊圖》
軸 絹本 設色
208×58 公分
廣西壯族自治區博物館藏

……櫟翁駕遠遊，燕齊素所至。南窮越與閩，東連吳會際。泰岱未了青，武彝引深翠。……晚年敦夙好，摩挲益寶秘。數楹架高軒，位置有次第。錯落雜書史，到眼即文字，況乃蘇黃儔，一一編題志。觸發金石聲，響答林谷細。身已到畫圖，白雲迷所值。……95

　　高阜的成就主要在文學上，兼及繪事，其所畫水仙為晚明金陵畫水仙的名家魏之克所賞。可惜現在我們已經見不到他的任何書畫作品傳世，故無法確知其面貌與風格。不過周亮工的《結鄰集》中保留有他與其弟高岑論畫的書札，可窺其繪畫思想：

與蔚生弟論畫

畫山水雖與人物、花鳥不同，然貴得其神氣，則細大總無二致。嘗見陳章侯畫絡緯娘，項前二鬚騰騰隆上，如一身全力赴注於此者。自根至杪，不得徑以灣直，舉其妙。儻山水家具此手筆，則一切崢嶸蕭瑟、變滅不定之景光，無不逼出矣。予冬日坐明窗，窗格內紙僅三寸許，日光射蛛絲影飄其上，度可二寸有餘，細塵微封其上，隔窗視之，其窈嬝縱送，屈伸自如之狀，並塵封若有若無，一一肖似，真有畫家所不能措手者。吳道子、李龍眠諸公，想當從此悟入，然則工畫者，豈必遠求藍本，專事臨摹為哉！即有事臨摹，亦須先得此意為貴耳。96

　　可見，高阜非常強調主張師造化，觀察自然。他對山水畫提出了與人物、花鳥畫相同的傳神寫照的要求。因此，雖然高岑早年師從的都是文人畫家，但在其兄的影響下，加上自己職業畫家的身分，因此中年後畫風向縝密精微的方向更進一步，顯示出高超的寫形狀物的能力。

　　與其兄以文名世不同，高岑主要是一位活躍於清初金陵的職業畫家，他被周亮

工品題為「金陵八家」之一，存世作品較多。高岑不僅多次為周亮工作畫，[97] 他還曾寫信給周，請求借觀其收藏。如他曾在信中云：

> 譜牒唐宋以來畫家源流系次，及其所論著以為畫史如詩話品之類，世固不乏。即董宗伯諸人，亦皆各有編輯由其所說肄而習之，宜人人虎頭，家家摩詰矣。而及其臨素命筆，則一切詮諦皆無著處，止是自家料理自家筆墨，一往與境會者為有變化無端之妙耳，辟如舉業家規規奉昔人典則。如公輸授墨。庖丁奏刀，伯牙進操，聞鐘揣籥以為摩畫豈復有文哉！適足以資村學究之。傳赫而已。岑偶與從子雨吉行雨花木末間，見其山勢逶迤，岡巒相接，平沙遠樹，互相錯連，最有畫師不可措手處，何必非荊關不傳之秘。因語先生所集近代名家畫冊，極一時之盛，其間千狀萬態，皆從此中悟入，幸假數冊與之一觀，將以印其所見，不願守此為藍本也。[98]

高岑對董其昌講究宗派源流不以為然，他更看重對自然山川的真切體悟與感受，他向周亮工借名家畫冊觀摩，並不是作為自己臨摹的藍本，而是想從各家的畫法中印證自己的所見所感。正因為如此，高岑和胡玉昆一樣，雖然表現技法不一樣，但他們都非常注意觀察家鄉金陵的地理地貌，常以金陵勝景入畫，與那些從古人筆墨中討生活的正統派畫家截然不同。

1669 年，周亮工舉行「己酉盛會」時，本來高岑和龔賢亦在邀請之列，但高岑卻因病未能參加。周亮工的長歌不無遺憾地說：「獨嫌高髯臥齋榻」，並自注：「高蔚生時臥病」。

在一般人的眼中，高岑是一位品性高潔的畫家，周亮工有七律〈與高蔚生兼示康生〉，云：

我友高岑國士風，少年期作黑頭公。

但悲龍劍猶藏匣，不信蚍蜉可撼弓。

白首人來新雨後，青溪酒盡暮煙中，

薜蘿兄弟牆東好，一字休教與世通。[99]

何傳馨先生認為可能受陳丹衷由仕而隱的影響，高岑也有藏用之志，並在政治上有所意圖，他還引高岑與「金陵八家」之一的吳宏的通信：「足下移居近僕，共灶蒸梨，同畦剪韭，深歡素心，但隔籬有人，遂使我豪舉頓失，經時局蹐。」[100] 來加以佐證。雖然這種推測無法得到印證，但從高岑入清後的行為來看，將之歸入遺民畫家應該是沒有問題的。

但是，作為職業畫家，為了生計，高岑也不可能完全斷絕與仕清的清朝官員來往，除了周亮工這個特例之外，高岑曾為一些地方官吏作過畫，更重要的是，正如後文將詳述的，1668 年，他應江寧知府陳開虞之邀，為新修的《江寧府志》創作了《金陵四十景》，刊列志首，周亮工親為之作跋，云：「金陵山水舊傳八景、十景、四十景，畫家皆有圖繪，見之絹素，已多笨本，矧從棗梨間覓生活，豈易卒得？今得蔚生筆，崢嶸蕭瑟，工皴染所不能工，荊關不傳之秘，往往於殺青鏤劃餘天真畢見，金陵山水不大為吐氣乎。要之蔚生本以山水為模，索意有所會，胸中為之浩浩落落，固不向荊關輩乞靈，又豈斤斤鄰度於一樹一石已哉？其振筆寫此，高出前代有以也。予以蔚生老畫師，一紙半幅為時人爭貴，其必傳於後無疑……」[101] 由此可知，高岑的畫在當時的金陵很有市場，而且價格也頗高。

高岑與很多金陵畫家都有往來，經常在一起合作作畫，比如，1651 年，他與其師陳丹衷和南京畫家樊圻、翁陵、[102] 楊亭、[103] 沈衍之、壽道人等為素臣送行而作畫相送。次年，他又與葉欣、鄒喆、方維、[104] 謝成、盛琳、楊亭、施霖、鍾珥、范珏、[105] 張輔、完德等作《江左文心集》。1664 年高岑與樊沂、謝成、查士標、樊圻、吳宏、鄒喆

為幼青各畫一《山水軸》。1666年，他與髡殘、吳宏、葉欣、楊廷、樊沂、海靖、謝成、鄒喆等合作《山水冊》十開。 1668年，與樊圻、吳宏、樊沂等合作《名人書畫冊》。1676年，與何延年、106 吳宏、高遇、陳卓、陳舒、張修、胡士昆、樊圻、王概、謝蓀、夏森等十二人為一位叫「惕翁」的地方官吏繪製《山水圖冊》，可謂是集中了當時金陵畫壇最重要的畫家的作品，非常精彩。1679年，高岑與鄒喆、吳宏等合作《山水軸》（青島市博物館藏）。

高岑不僅在南京賣畫，也很可能到經濟更為富裕的揚州去尋找機會。晚年他便在揚州結識了文學家孔尚任。1689年2月，康熙皇帝第二次南巡，任治河使臣的孔尚任在揚州接駕後奉命回京。他先到金陵大會明遺民，並為龔賢料理後事，冬天回到揚州與友人告別。高岑和七位來自各地的畫家共同為孔尚任繪製了《還朝畫冊》。孔尚任的《湖海集》中收有〈桑楚折執、查二瞻、朱二玉、高蔚生、蕭靈曦、王漢藻、阮月樵、潘冰壺合畫《還朝畫冊》〉一詩敘述當時的情形：

> 八人胸中各有山，八人胸中各有水。
> 胸中各有一使君，使君雜在山水裡。
> 秋窗分寫還朝圖，所有胸中盡落紙。
> 廣陵城外柳蕭蕭，煙接薊門三千里。
> 車行塵繞東蒙根，舟行帆度蒲灣嶅，
> 兩條驛路秋光佳，都有葉黃間葉紫。
> 歸途未定畫難傳，只畫車停舟暫艤。
> 送者行者立彷徨，除卻琴書無行李。
> 一幅慘澹一幅濃，上下河堤淒風起。
> 使君愁貌幅幅真，但畫愁心無妙技。107

「使君愁貌幅幅真，但畫愁心無妙技」二句雖言使臣憂愁的容貌在每幅畫中都很逼真，但是使君憂愁的思想他們卻無法畫出來。但從整首詩來看，還是對八人的高超

畫技給予了肯定。宗定九就評云：「畫中八友，皆名筆，作圖應不愧佳詩也。」這八位畫家大多能考其姓氏。桑楚執，即桑豸，字楚執，揚州人，工畫山水。查二瞻即查士標（1615-1698），清代著名畫家，安徽休寧人，寓居揚州。明末秀才，明亡後，閉門高臥，日暮才起，以避賓客。曾有王額駙（皇帝的女婿稱額駙）三顧其居，不見不答，家藏金石書畫甚多。畢生專力於詩文書畫，參以變化，風神瀟散，氣韻荒寒。他用筆不多，惜墨如金，講究韻味。並以天真幽淡為宗，無縱橫習氣。曾著有《種書堂遺稿》。與同里孫逸、汪之端和漸江和尚並稱新安四大畫家。朱二玉即朱玨，江都人，工人物山水花草。蕭靈曦即蕭晨（1658-？），約卒於康熙中葉，字中素，號靈曦，揚州人。工詩，亦善畫工筆山水、人物，師法唐、宋，畫雪推名手。王漢藻即王雲（1652-？），高郵人。擅樓臺、人物，用筆圓中寓方，近仇英風格；亦喜作寫意山水畫，意境幽深，得沈周之筆意。與王翬常往來，切磋技藝，為康熙年間名家，在江淮一帶享有盛名。潘冰壺即潘徵，字鏡如，號冰壺山人，新昌（今屬浙江紹興）人，工畫，著《看弈堂草》。高岑因何來揚州雖無法考證，但很可能與到富裕的揚州賣畫有關。

（二）高岑的山水畫

　　高岑雖為職業畫家，但他早年師從均為文人業餘畫家。他在繪畫上的第一個老師是陳丹衷，陳氏善畫山水，筆意簡淡，絕去甜俗蹊徑，真能引人坐清淨地也。周亮工《讀畫錄》言「涉江（陳丹衷）淨人，故多淨筆，每覽其畫，輒引人坐清靜地也。……張稚恭曰：東坡論畫，謂筆略到而意已俱，觀涉江畫，即筆不到處，意已先矣。」[108]在隨陳學詩之餘，高岑亦隨之習畫。北京故宮博物院收藏有陳丹衷兩件山水畫【圖40、41】，其一山石以乾筆細細皴擦，近樹四面出枝，接近明代山水畫家沈顥一路畫風。其二以淡墨調花青，勾畫平岡沙阜、長林茅舍，又以焦墨點苔。坡石以解索皴堆疊交錯而成，古樹的瘦幹疏枝造型，構圖「一河兩岸」式格局以及尖峭乾淡的

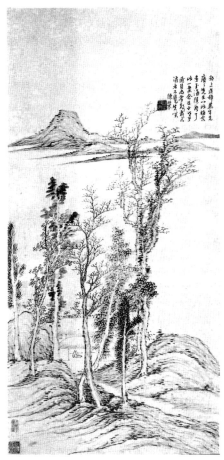

【圖 41】
陳丹衷《山水圖》軸 紙本 墨筆 92×44.4 公分
北京故宮博物院藏

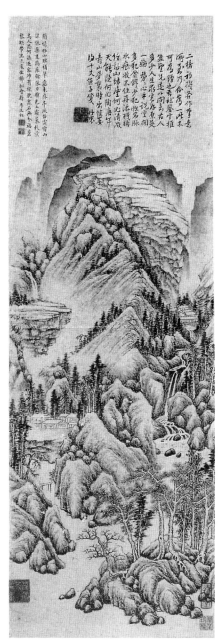

【圖 40】
陳丹衷《山水圖》
軸 紙本 墨筆 82.5×28 公分
北京故宮博物院藏

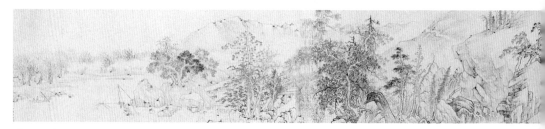

【圖42】朱翰之《山水圖》局部 卷 紙本 墨筆 28×267 公分 北京故宮博物院藏

筆墨，均仿元代名家倪雲林簡逸清靜的風格。周亮工曾非常具象地描述師徒兩人：

> 昕公筆墨妙天下，又收藏最富。予常在松風閣見岑與公永夜靜
> 談，商量位置，兩人舌本間即具一佳畫。蠕蠕欲見之素壁。岑
> 每以舌本所得，急落於紙，然甫落紙，或半竟，兩人舌本觸觸
> 相生，別多幽緒。迨成時乃無初商一筆。以此鏤精刻骨，益入
> 微妙。潘君之筆，樂君之舌，宜稱岑者，恒多昕公云。

可見高岑不僅受陳氏的影響，筆墨「浮囂既淨，肅肅引人入勝地」，也寓目了陳氏豐富的收藏，擴大了眼界。高岑二人尚有合作作品存世，如現藏於故宮博物院的《六家山水》便由陳丹衷、高岑、楊亭、樊圻、翁陵、沈衍之為一位名叫「素臣」的友人送行創作。高岑之畫用筆清逸，明顯受陳氏影響。

高岑早年還從同里朱翰之學畫，後自出機杼，自成一體。朱翰之，生卒年不詳，約生於 1587 年至 1592 年之間，卒於 1666 年至 1671 年之間，[109] 望八方卒，為明朝宗室之後，明亡後削髮為僧，自號「七處」、「僧睿督」，隱居城南，品格高邁出塵，不輕為人作畫。周亮工《讀畫錄》言：

> 以畫名江南者六十年。秣陵畫先惟知魏考叔兄弟，翰之出而秣
> 陵之畫一變。士夫衲子無不宗之。晚乃削髮從芘芻遊，自名七
> 處，人稱之曰「七師」。數椽南郭外，蕭然瓢笠，不肯輕為人

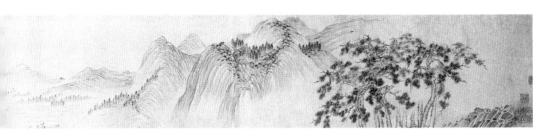

落筆，但數過諸蘭若，衲子有求必應。冊中皆當時在維揚為予
作者，其在高坐寺作者則絕筆也。方與三凡作詩文，字畫須楷
墨之外別有生趣迎人，令閱者日動心搖，始稱快筆，然又非狐
媚取悅，須極蒼古之中寓以秀好。極點染處見其清空，始稱合
作。七師畫吾間然。予常曰：每展七師畫，覺一冷面老瞿曇立
於吾前。師望八始寂去，沒後片紙尺素人皆以多金購之，並南
郭諸衲子所有皆為人索取殆盡。近則贗筆紛出矣。

其子朱知鄰為周亮工同學，字思遠，又名璆，字遠公。明亡後，棄諸生隱溧陽
山中。詩頗奇詭，畫有父風。偶入城，卒於承恩寺。

1641 年，朱翰之作《硯坐圖卷》（柏林東方博物館藏），僅畫一硯山，卷後有
多位文人的題跋，如鄭元勳、陳丹衷、姜承宗、陳涉江、方以智、凌世韶、劉餘謨等，
在晚明混亂的時世之下，朱翰之作為朱明王孫，仍過著悠閒的生活，名士風流諧浪
依然。然而，很快這種寧靜的生活被改朝換代的混亂與嚴酷打亂。具有王孫身分的
朱翰之被迫出家，在明亡後，他的作品亦如眾多遺民一樣，流露出孤寂落寞之感，
代表作如 1650 年的《山水扇面》（北京故宮博物院藏）、1651 年的《三山書院圖
卷》、1655 年的《山水圖卷》（北京故宮博物院藏）【圖 42】等。這些作品皆筆
法簡率雋利，用墨極清淡秀潤，設色清雅掩潤，畫風冷峻清遠，給人迥無俗塵之感，
真如周亮工所言，「每展七師畫，覺一冷面老瞿曇立於吾前。」

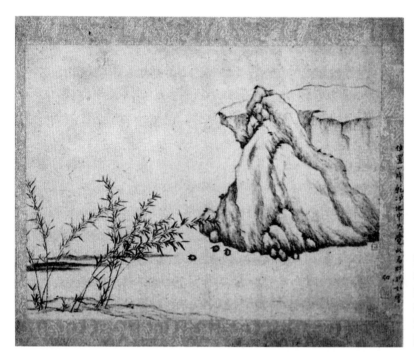

【圖 43】
高岑《山水》（見《周
櫟園收集名人畫冊》
第六開）
冊頁 紙本 墨筆
24.8×32.4 公分
英國 大英博物館藏

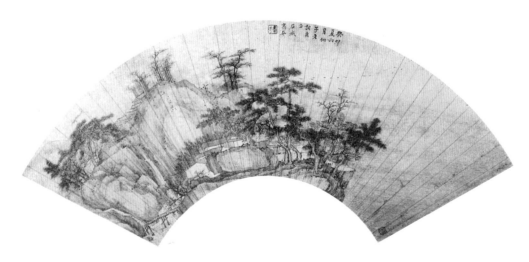

【圖 45】高岑《山寺登眺圖》扇面 紙本 設色 1663 年 17.2×54.7 公分 南京博物院藏

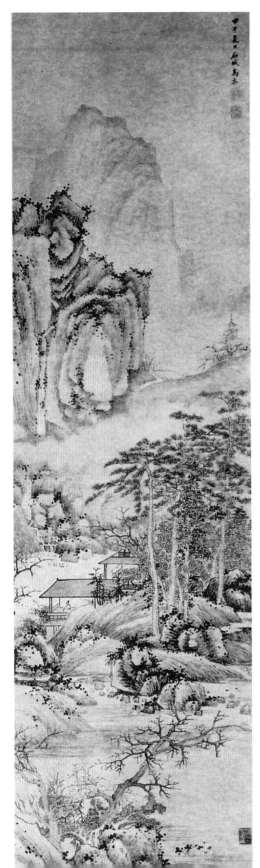

【圖44】
高岑《山居圖》軸 1654 年
紙本 墨筆 淡設色 150×42 公分
夏同活藏

　　高岑從朱翰之處學得簡潔的構圖和凝練的筆法，如他早年為周亮工所作的《山水冊》（英國大英博物館藏，收入《周櫟園收集名人畫冊》）【圖43】，以淡墨繪江岸坡石上數竿細竹，隔江一塊巨石襯著山岩。山石以淡墨皴背陰處，再加上數點苔點而已。【圖44、45】

　　盛年之後，高岑的師法漸廣，從其存世作品來看，其中一路傳承了從北宋范寬到明代唐寅、仇英的傳統，具有較強的「北宗」特色。如現藏於北京故宮博物院的《青綠山水圖軸》【圖46】便具有典型的「北宗」風貌。近景村舍散落於坡陀溪岸、蒼松紅樹之間；中景奇峰突兀，山間飛瀑如練，蒼松蔭翳，山頂樓閣巍立，直捫天闕；山下平疇道路直達江岸，江畔群峰連綿，直至天際。佈局兼具高遠、深遠、平遠三法。精巧的構圖、細緻入微的刻劃、典雅明麗的設色，頗有幾分仇英的韻致和風範。其構圖奇特險峻，境界幽美，是正統畫派中繪畫鮮見的。氣象森嚴，清新奪目，也是文沈鄒董所無的。其畫法用勁挺瘦細的線條勾皴，分出結構，再按結構賦以青綠赭紅等色，清新厚重嚴謹而和諧，是繼明代仇英之後最傑出的青綠山水畫之一。自識「雨後看山色倍鮮，丹岩翠壁掛飛泉。道人已著長生術，移得蓬壺幾丈邊。畫並題呈爕翁老先生教正。石城高岑。」鈐「高岑之印」白文。「榕園」朱文方印。

　　不過高岑在具有「北宗」風貌的山水畫中往往加入了自己的比較細秀的用筆。比如《秋山萬木圖》（南京博物院藏）【圖47】，初看很容易讓人聯想到范寬的《谿山行旅圖》。畫幅上方正中作主峰巍然聳立，山勢高峻奇崛，壁立千仞，山頂作密林，一道清泉從山頂直瀉而下。下承以老樹槎丫的密林，林間清泉迂回，小橋橫架。與范寬之作相比，《秋山萬木圖》稍顯秀潤，缺乏范中立筆下那種磅礴的氣勢，其筆性也與范寬雄偉老硬的特質存在一定的距離，其皴法在點子皴的基礎上融入了披麻皴柔性的線條，透出幾分秀潤之氣，加之山下秋林細勁精巧的用筆，明快清潤的墨色，倒有幾分唐寅《落霞孤鶩圖》的影子。又如作於1673年的《秋窗飛瀑圖》（上

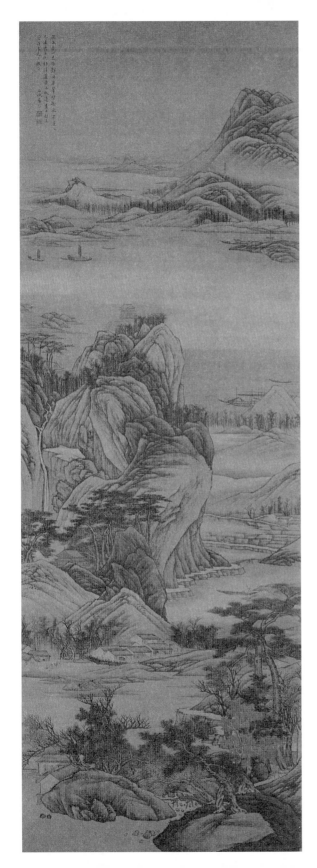

【圖 46】
高岑《青綠山水圖》
軸 絹本 設色 273×90.5 公分
北京故宮博物院藏

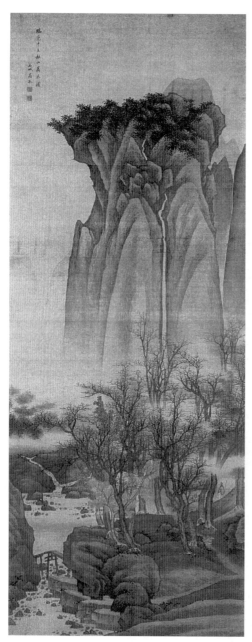

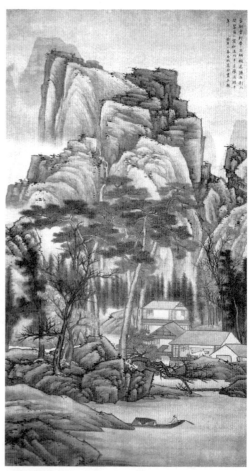

【圖 48】
高岑《松窗飛瀑圖》軸 1673 年
絹本 設色 179×95 公分 上海博物館藏

【圖 47】
高岑《秋山萬木圖》
軸 絹本 設色 148.4×57.7 公分
南京博物院藏

海博物館藏）【圖48】和作於1687年的《嵩山圖軸》（天津人民美術出版社藏）
等。《秋窗飛瀑圖》山石雖用披麻皴，但筆觸勁爽，輪廓的勾括之筆亦顯峭硬，樹
木的畫法工細寫實。自識：「古樹雲封帶雨煙，桃花源在別人間。碧落小窗松徑外，
半空飛泄經千年。癸丑小春石城高岑畫並題。」《嵩山圖》用挺勁的線條勾括，外
輪廓線較清晰，內用長短條子皴，似披麻而不鬆軟，似雨點而長且亂，不「北」不
「南」，師法北宋而增其秀潤，師法元人而增其雄勁，創作精神亦在「南北」之間。
且其構圖皆高遠、深遠、平遠兼有；奇峭險峻，突兀重晦，主峰高聳，氣韻挺動，
覽之使人振奮。這是元以來少見的山水畫風，也是「金陵八家」風格的突出部分。
又比如《萬山蒼翠圖軸》（北京故宮博物院藏），採用高遠法畫山村初秋景象。筆
墨嚴謹勁秀，披麻皴畫山石，淡墨渲染，老樹挺拔，樹木繁多，密而不亂。樹葉以
夾葉、點葉並用，樹石罩以淡花青赭石色。《臥遊圖》（廣西壯族自治區博物館藏），
師法北宋，畫暮春之景。構圖平實中見巧構，注重景物的遠近關係，使畫面具有縱
深的空間感。設色清雋，用筆秀勁，彩墨相得，別具一種雅潔明媚而絕無甜俗。

　　也許是早年受朱翰之的影響，高岑的另一類作品中「南宗」的因素更為突出，
受到黃公望、王蒙，以及沈周、文徵明的影響。如作於1661年的《竹西村舍圖扇》
（廣西壯族自治區博物館藏）【圖49】便完全仿元人筆意，筆致鬆秀瀟灑，無一毫
峭勁之態。龔賢曾在高岑的《石城紀勝圖卷》（北京故宮博物院藏）【圖50】後跋

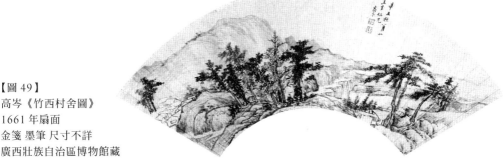

【圖49】
高岑《竹西村舍圖》
1661年扇面
金箋 墨筆 尺寸不詳
廣西壯族自治區博物館藏

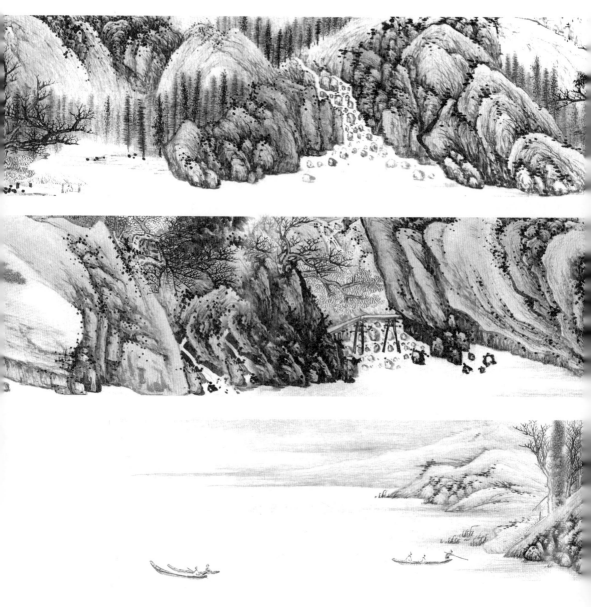

【圖 50】高岑《石城紀勝圖》卷 紙本 設色 36.4×701.8 公分 北京故宮博物院藏

云：「畫至今日，金陵可謂極盛矣。前此之文沈鄒董，皆產於吳，比之三君八龍。
一時星聚兩王鐘山之陽，淮水之涘，含毫吮墨者不啻百家，加以宦遊寓公，指不勝
屈。而蔚生高先生實此中錚錚者。蔚生生而能畫，用智不窮，雖有師承，託名而已。
今此卷其樸老處似石田，其幽秀處似待詔，華亭尚覺生疏，衣白少其厚潤，況余事
乎？畫有內外學，蔚生初由內而外，後由外而內，可謂神品而兼而逸品者矣。余少
與蔚生共硯席，故能知其詳，因紀之。重陽前二日龔賢敬評。」110 觀此畫，首先以
粗筆勾勒山石輪廓，然後以披麻皴、解索皴、折帶皴隨意皴擦，帶有沈周的遺意。
墨色明潤清雅，有南宗風致。惜樹木略顯工整，龔賢對胡玉昆之畫評價吝於筆墨，
而對「同席」的高岑大加讚譽，如此溢美概緣於同門之誼。又如《秋山圖卷》（上
海博物館藏）【圖 51】，寫秋山連綿起伏，屋舍錯落其間，江水澄澈，漁舟遊艇悠

【圖 51】高岑《秋山圖》局部 卷 紙本 設色 26.5×456.3 公分 上海博物館藏

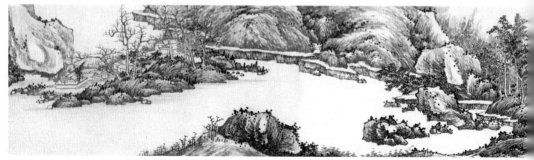

【圖 52】高岑《江山千里圖》局部 卷 紙本 墨筆 477×25.1 公分 遼寧省博物館藏

然蕩於其中。佈局寬展，開合自然，富於變化，密不覺繁，疏不嫌薄。山石用披麻皴，筆法勁爽，濃墨點苔，老辣蒼渾；樹法嚴謹而不失變化，不同樹種的穿插配合，充滿生氣。全卷蕭疏鬱茂，集南北宗之長，既有倪雲林（倪瓚）之淡遠，又有山樵（王蒙）的縝密。在清初畫家中，高岑的畫法可謂文質相兼。此類的作品尚有《江山千里圖卷》（遼寧省博物館藏）【圖 52】，該畫純以水墨為之，雖言「仿江貫道」，實更多受到黃公望、沈周的影響。線條較粗疏，苔點也較重，但和「四王」的柔鬆不同。他自己在畫上題「避暑長干，仿江貫道江山千里圖，呈楚翁老公祖老先生教政，石城高岑」。江貫道是南宋初的畫家，高岑很難見到他的真跡，他「避暑江干」仿其畫，仿的很可能是後人臨本，其中有一點江貫道的意思，但更多的是沈石田的筆法，而且屬於「粗沈」一路。

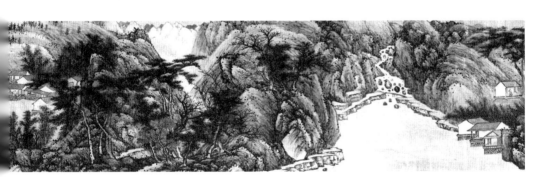

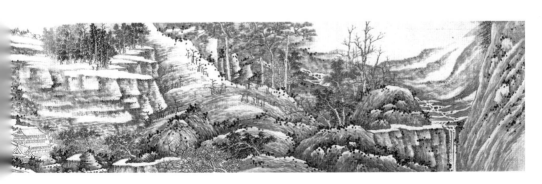

高岑比較注意觀察生活，他畫
過不少實景山水，除了下文將重點
介紹的《金陵四十景》外，尚有《金
山寺圖軸》（南京博物院藏）【圖
53】，繪鎮江金山寺景色。山石以
尖筆硬線作皴，筆觸細密挺健，較
重渲染，敷色溫潤雅秀，自識「石
城高岑寫」。鈐「高岑之印」白文
「蔚生」朱文方印。此外尚有《天
印樵歌圖軸》（天津博物館藏）【圖
54】和《鳳臺秋月圖》（南京博物
院藏）【圖 55】，渲染較重，特
別是山間的白雲，如白練般輕柔。

高岑也擅畫人物，如作於
1669 年的《蕉蔭清興圖軸》（南
京博物院藏），畫文人們在庭院中
賞古的情景，非常類似吳門畫家杜
堇所畫的博古圖。人物刻劃細緻入
微，生動傳神，極見功力。

高岑最重要的一件作品應該
是他為《江寧府志》所繪的《金陵
四十景》【圖 56】，惜這套冊頁被
刻為木刻版畫後原畫不存，加上

【圖 53】高岑《金山寺圖》軸 絹本 設色
181×94.7 公分 南京博物院藏

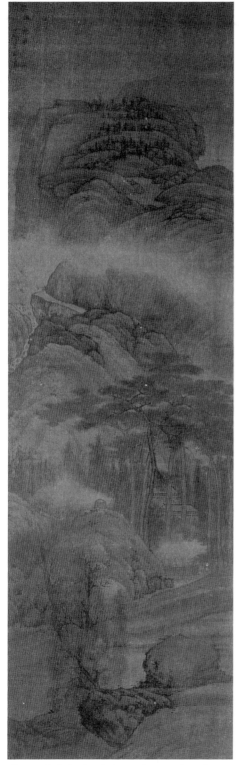

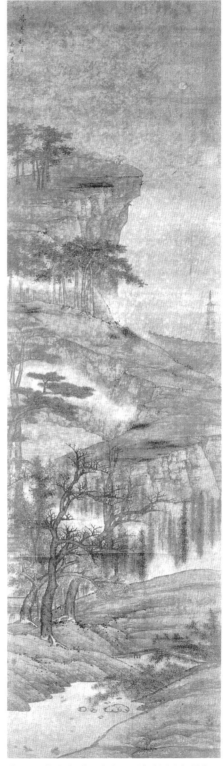

【圖 54】高岑《天印樵歌圖》軸 絹本 設色
168×51 公分 天津博物館藏

【圖 55】高岑《鳳臺秋月圖》軸 絹本 設色
175.4×52.7 公分 南京博物院藏

《江寧府志》存世也極少，故很少受到繪畫史的關注。但這套冊頁卻為我們揭示清初遺民職業畫家的生存狀況及思想提供了很好的線索。

我們一般都公認高岑是一位遺民，但《江寧府志》是 1668 年由江寧知府陳開虞主持修纂的一部官修地方志。陳開虞，字大亨，清關中（今陝西）人，從康熙二年（1663）始任江寧知府。據清代金鰲《金陵待徵錄 · 志物》111 稱《江寧府志》是張怡應陳開虞之聘為之。張怡（1608-1695），清初南京著名的遺民，初名鹿徵，一名遺，字瑤星，號白雲道者。江南上元人，明諸生，以蔭官錦衣衛鎮撫，入清後隱居不仕。卓爾堪《明遺民詩》云：「錦衣衛百戶，隱攝山白雲庵，紙屏書『忠孝』二大字。麻衣葛巾終其身，五十餘年不入城市。」陳鼎撰《留溪外傳》，其《白雲道人傳》稱：「（張）怡抗節不屈，草衣木食於鐘山之陰者五十二年。」這裡就出現了一個問題：這兩位被公認的遺民參與了清朝官員組織的修志工作中，那麼，高岑的《金陵四十景》會包含遺民情結嗎？

前文提到「金陵八景」、「金陵十八景」，明末由朱之蕃發展為「金陵四十景」。其創作始於吳門畫家，至晚明成為南京畫家重要的創作題材。因此，有必要將高岑的《金陵四十景》（以下簡稱「高畫」）與朱之蕃《金陵圖詠》【圖 57】中的《金陵四十景》（以下簡稱「朱書」）作一個對比。高畫基本延用了朱書的勝景組合及構圖，且都為版畫作品，但朱書右頁為畫，圖均為豎構圖，左頁為考證各景點歷史沿革的圖記和詩詠，故所載文字更詳。高畫每一景跨對頁，故均為橫向構圖，圖記書於畫面之上，空間有限，既不錄詩詠，介紹性文字也較簡。對比兩書的各景點的畫面，雖有橫豎構圖之別，但《江寧府志》高岑所畫「金陵四十景」明顯受到朱之蕃《金陵圖詠》的影響，畫面的構圖與細節都非常相似，如「杏花村」一開，連近景射箭的場景安排都相似。而且它們都是從實景中來的。但是，兩畫也有很多變化：

首先，勝景的排列順序有明顯的變化，勝景排列順序如下圖：

朱之蕃《金陵圖詠》	高岑《金陵四十景》
1. 鐘阜晴雲	1. 鐘阜山
2. 石城霽雪	2. 石城橋
3. 天印樵歌	3. 牛首山
4. 秦淮漁唱	4. 白鷺洲
5. 白鷺春潮	5. 天印山
6. 烏衣晚照	6. 獅子山
7. 鳳台秋月	7. 鳳皇台
8. 龍江夜雨	8. 莫愁湖
9. 宏濟江流	9. 赤石磯
10. 平堤湖水	——
11. 雞籠雲樹	21. 後湖
12. 牛首煙巒	22. 桃葉渡
13. 桃葉臨流	23. 杏花村
14. 杏村問酒	24. 冶城
15. 謝墩清興	25. 幕府山
16. 獅嶺雄觀	26. 神樂觀
17. 棲霞勝概	——
18. 雨花閑眺	32. 龍江關
19. 憑虛聽雨	33. 靈谷寺
20. 天壇勒騎	——
——	37. 嘉善寺
38. 花岩星槎	38. 天界
39. 冶麓幽棲	39. 秦淮
40. 長橋豔賞	40. 報恩塔

高岑《金陵四十景》與朱之蕃《金陵圖詠》之勝景比較（選七景）

【圖56】高岑《金陵四十景》

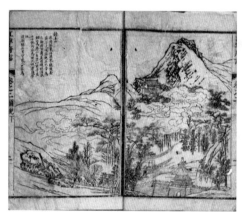

第一開：鐘阜山

第二開：石城橋

【圖57】朱之蕃《金陵圖詠》

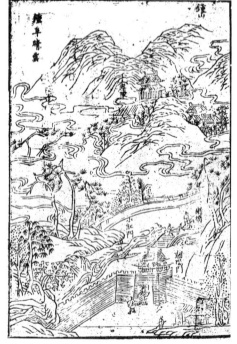

第一開：鐘阜晴雲

第二開：石城霽雪

第三開：牛首山

第六開：獅子山

第十二開：牛首煙巒

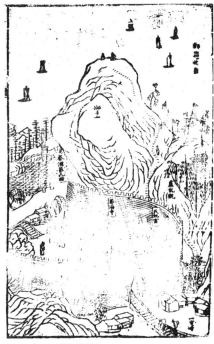

第十六開：獅嶺雄觀

第二十一開：後湖

第二十三開：杏花村

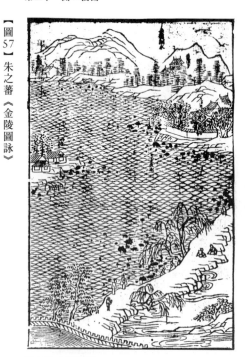

第十開：平堤湖水

第十四開：杏花間酒

第三十九開：秦淮

第四開：秦淮漁唱

　　勝景排列順序除了第 1、2、7 景相同外，其他幾乎完全不同：如第 3 景「天印
樵歌」變為第 5 景，第 4 景「秦淮漁唱」退至 39 景，第 8 景「龍江夜雨」退至第 32 景。
也有的景點被提前，如第 12 景「牛首煙巒」提前到第 3 位，而第 16 景「獅嶺雄觀」
提前到第 6 景。還有一些勝景進行了更換，如第 6 景「烏衣夕照」換成了第 9 景「赤
石磯」，第 20 景「天壇勒騎」由與之相鄰的「神樂觀」代替，且排名 26。

　　這些變化是有意還是無意呢？朱之蕃的「金陵四十景」是明代中葉以來金陵文
人對家鄉名勝古跡的考據之風下的產物，帶有明顯的地域意識。因此，他的「金陵
四十景」的組合順序其實是有其用意的。他的前八景沿用了明代黃克晦、郭存仁的
金陵八景，但排列順序不完全相同，依次為 1.鐘阜晴雲、2.石城霽雪、3.天印樵歌、
4.秦淮漁唱、5.白鷺春潮、6.烏衣晚照、7.鳳臺秋月、8.龍江夜雨。其中前四景都
是金陵作為「龍盤虎踞」帝王之都的象徵，而高岑卻在兩景的圖記中明顯回避了它
們作為帝王之都象徵的內容。如「鐘阜山」的題記云：「在府治東北，漢末有秣陵
尉蔣子文逐盜遇難，吳大帝為立廟，封曰蔣侯，因避祖諱，改鐘山為蔣山。自梁以
前寺至七十餘所，後為明太祖孝陵禁地。國朝猶立有守陵人戶存焉。」不僅未提「孔
明稱為鐘山龍蟠」，反而強調了清朝初年仍派有守陵人守護前朝的孝陵。在「石城
橋」中也未提「孔明稱石城虎踞」。朱書第六景「烏衣晚照」，三國時這裡是東吳
禁軍駐地，東晉時為王導、謝安故居。高岑將其換為了不太重要的「赤石磯」。此外，
朱書第 20 景「天壇勒騎」為明朝祭天之所，高岑卻換成與之相鄰的「神樂觀」。

　　勝景排列順序的變化和兩處勝景的更換說明「高畫」與「朱書」的用意存在很
大區別，「朱書」是為了突出金陵作為帝王之都的尊崇，而「高畫」將朱書的前八
景徹底打亂，其目的很可能是為了淡化金陵的「王氣」，並削弱其重要性。

　　其次，對比朱書與高畫，還可以看出朝代更迭給金陵帶來的變化。首先，一些

稱謂發生了變化，如玄武湖為避康熙玄燁之名諱，改為後湖。雞籠山的「國學」變為「府學」。一些曾經屬於官府的勝景因朝代變更而破敗，如前面提到的玄武湖。朱書言：「湖中有洲，洲上置庫以貯圖籍，禁不得遊，惟長堤障水，一望荷蕖燦爛，香風遠來。夾堤高樹，坐蔭縱觀，不能舍去。」而高畫言：「湖中有洲，明時以貯黃冊，今廢矣。而長堤煙景，今觀者不能舍去。」說明玄武湖在清初已非禁地，其貯藏圖籍的庫司已不存。晚明為人們「坐蔭縱觀」的長堤障水，已成為人們遊覽的「長堤煙景」。但因為不再屬於政府管理，清初玄武湖一帶當呈現破敗之景。又如桃葉渡，朱書言：「迄今遊舫鱗集，想見其風流。」《江寧府志》則言「昔年遊舫鱗集，想見大令風流，今則甃以石橋，無復渡江之楫矣。圖此以存舊觀」。

再就是，「朱書」每一處勝景上都有榜題，標出了重要的景點名稱，具有明顯的圖示作用，而「高畫」省略了這些榜題，都不標出景點，畫面更具完整性與藝術性。然而，卻有兩處例外：第 3 景「牛首山」題有「含虛閣」三個字；第 6 景「獅子山」上標有「紫竹林」三個字，這是為什麼呢？兩書對各勝景的介紹基本上相同，但高畫「牛首山」的介紹文字中有「山有含虛閣，獨踞奇勝。郡守陳開虞擴而新之，勒碑閣上」。「獅子山」的介紹文字中則有「稍南有紫竹林禪院，穎愚和尚至金陵始建，郡伯陳開虞修造一閣一亭，登眺始曠，爰勒記於石」。原來，這兩處景點都與陳開虞有關，畫家才特意加以文字說明。周亮工為高岑《金陵四十景》所作序云：「太守陳公屬蔚生（高岑）圖其勝跡，蔚生抽筆得七十餘幅，刊列志首。」說明高岑是受知府陳開虞的委託來創作「金陵四十景」，那麼，作為委託人，又是《江寧府志》的主修者，知府陳開虞在景點的選擇、排序及其表現風格等方面應該都對畫家提出了自己的要求。那麼高岑創作的金陵四十景會涉及到遺民情結嗎？如果是，那麼一個清朝的地方官吏會在地方志中收入如此寫實、能引起故國聯想的金陵勝景圖嗎？這又如何解釋？

　　在此，有必要去探討《江寧府志》修纂的背景。前文提到在順治年間，由於滿族的高壓，金陵的文士陷入前所未有的恐慌與無助之中。但是，進入康熙年間，隨著南明政權在 1662 年的最終覆亡、鄭成功病逝於臺灣，大規模的反清運動已經結束，清初社會逐漸由亂而治，清政府開始改變以往的民族政策，大量起用和籠絡漢族知識份子。1665 年，康熙下令備修明史，並令明宗室改易姓名隱匿者，皆復歸原籍。1668 年，朝廷下旨祭拜孝陵，以官方立場公開向明太祖致敬，象徵著清廷正式接手太祖所留下的江山。112 在經歷明亡的衰敗與混亂之後，金陵也開始了各種重建工作。在民間，早在 1654 年，由名僧覺浪禪師倡導，大報恩寺成立「修藏社」，校刊《大藏經》。1664 年，居士沈豹募建報恩寺大殿。1666 年，石潮和尚重修天界寺禪堂。在官方，金陵的地方行政長官陳開虞也遵照朝廷的治國方略，主持金陵的復興工作。周亮工在《江寧府志》的序中便稱頌道：「陳君惠政昭昭耳。」在具體政績上，1666 年，拓新牛首山弘覺寺，七月倡修報恩寺藏經殿，十月倡修鎮淮橋。1667 年，修鳳臺山之鳳遊寺，並和布政金宏、糧督道周亮工重修府學，與推官謝金全修程明道書院等。

　　1667 年，陳開虞主持修纂《江寧府志》，國修史、家修譜，郡縣修志，地方志往往代表了地方長官的意志。因此，高岑受陳開虞委託繪製的《金陵四十景》就不可能是寄託遺民情結的產物，它雖延用了明末朱之蕃的「金陵四十景」，卻以官方立場對之進行改造，恰恰是知府陳開虞借此來樹立清朝對金陵的統治權和表彰他本人的功績，從而使這件由遺民畫家高岑所創作的「金陵勝景圖」具有了極濃厚的政治意涵，成為清朝統治者利用的工具。那麼，參與這樣一部志書的修纂，其實在某種程度上也是與清政府的合作，這是否會使人對高岑的人品提出質疑呢？他和張怡當時的心態如何呢？是被迫還是出於自願，現在已無法探尋，但高岑的朋友周亮工在該畫的跋中特意強調了高岑兄弟的品性：

兄康生名阜，與予交先蔚生更十年。年二十許，天傭子至金陵，大奇其文。今猶傲岸諸生間，不俛仰隨俗，競逐榮利，以詩古文自娛，與蔚生卜築青溪湄，所居滿薜荔。余贈之句有曰：「晨昏蔬筍饌。兄弟薜蘿居。」又曰：「肅肅紡聲中，兄弟同吮筆。」可以想其高致矣。因披是圖而識其略以補志中所不及云。

大概周亮工也意識到高岑參與修志在遺民中會產生什麼影響，而為之辯解。張怡參與修志的事也未見時人有任何記載，可見他本人應該也是比較避諱此事的。正如遺民戴本孝在康熙二十二年（1683）應江寧知縣佟世燕之招，參與編纂《江寧縣誌》，還畫過興圖。但他在《餘生詩稿》中有一首詩名為〈二月授經于白洋河，勉應佟平遠公之招書裡〉，[113] 說的正是這件事，說明他本人是非常勉強的。

綜上所述，高岑的《金陵四十景》並非是一個特例，由此我們卻可以看出，雖然清初的金陵勝景圖中的確有很多凝聚了「遺民情結」，但這種「遺民情結」在清初也有一個聚散與消長的過程。對不同的畫家、不同時期、為不同的人創作的勝景圖應該具體情況具體分析。而且，由此我們也可以重新去思考明遺民在清初的生存狀況、身分的變化。

四、高岑家族的第二代畫家

高氏家族的第二代完全放棄舉子業，幼年時期便在「棲蘿堂」中隨高岑學畫，出現了兩位畫家，高阜之子高遇和高岑之子高蔭。兩人均為以畫為業的職業畫家，其畫在高岑的基礎上，更為精微與工致，高阜之子高遇尤其聰穎，活躍於十七世紀後期的金陵畫壇，為眾多名士所賞。

（一）高遇

高遇，字雨吉，山水師其叔岑而有出藍之譽，年少時便顯示出極高的藝術才華。他曾經為周亮工作《落霞晚眺圖》一冊，周亮工謂其「光景超然天半，正如青蓮（李

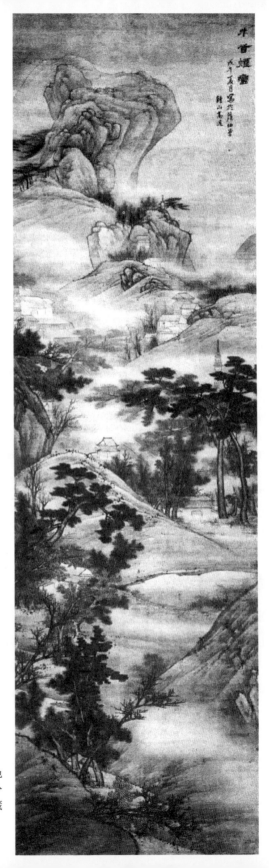

【圖 58】
高遇《牛首煙巒圖》
軸 1678 年 絹本 設色
174.5×28.5 公分
南京市博物館藏

白）妙句，出自天才，非（孟）郊寒、（賈）島瘦可比」，足見周亮工對其的青睞；加上兩家的世交關係，周亮工將其從兄子恭的女兒許配給他，從而使他通過與周氏的聯姻而進入到金陵文化藝術圈。王石谷到南京見到高遇的畫亦讚歎道：「此道後來之彥，能空群輩者，當推雨吉。」高遇不僅善畫，承家學，亦善詩。其父循循善誘，在做人做詩多有指授，曾作〈示遇兒〉云：

> 禽之鴉鳧，獸之犬驢，以及蛩蟬蜂蝶之細，皆世人所甚簡賅，
> 而詩家往往不遺五字、七字中，偏若藉此族類以助發其靈思，
> 增長其氣色，可見天壤間一切含生皆與慧業文人實有交涉，若
> 有離之不得者，何況人群，豈可輕為傲忽而莫之泛愛乎。114

高阜認為那些被常人所看輕的鴉鳧、犬驢恰恰是文人抒發情感的載體，因為對於世間一切生靈都應加以關愛。也許是受其父的教導，從高遇的山水畫中可以看出他對自然的深入體悟與觀察。《清畫家詩史》收錄了高遇的〈贈王杲青〉：

> 乾坤雙鬢短，風雨一氈寒。道義真無忝，文章況不刊。
> 心猶哀馬革，情豈累豬肝。閉戶無餘事，青山仰面看。115

詩歌抒發了自己隱居城市，以畫為寄的高致。

高遇的作品尚有不少存世，如1676年他與梅清等合作的《山水》十二開（浙江省博物館藏）及與金陵畫家共同為一位叫「惕翁」的地方官吏所作《山水圖》（天津博物館藏），1678年所作的《牛首煙巒圖》（南京市博物館藏）【圖58】，1679年與浙江畫家駱連為一位名天屬的地方官吏作的《山水》二開，1686年作的《山水冊》八開（廣州市美術館藏），以及沒有紀年的《山水圖》【圖59】（北京故宮博物院藏）、《綠溪青嶂圖》（山東省博物館藏）和《青山對話圖》（廣東省博物館）。其山水畫風比較接近其叔高岑從北宋范寬到明代唐寅、仇英的傳統，樹木用筆細勁精巧，墨色明快清潤，具有較強的「北宗」特色。其中，《牛首煙巒圖》

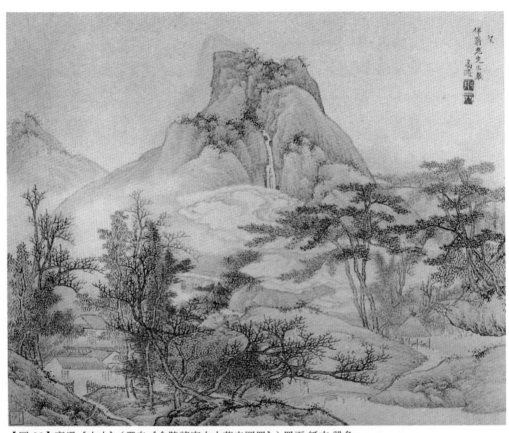

【圖 59】高遇《山水》（選自《金陵諸家山水花卉圖冊》）冊頁 紙本 設色
25.4×31.4公分 北京故宮博物院藏

為其代表作，用高遠法。遠景寫崗阜疊起，一峰獨踞，高出雲端，形似牛首，上有
弘覺寺古塔。全畫景物茂密，但佈局高下、遠近、虛實相生，筆墨繁而不亂，層次
分明。畫山石以披麻皴為主，或披麻兼斧劈皴，剛健細勁，設色清雅秀潤，自識「牛
首煙巒，戊午夏月寫於蘿棲堂。鐘山高遇」。鈐「高遇之印」白文，「雨吉氏」朱
文印。1676 年的《山水圖冊》【圖 60】自言「臨元人法」，其實與其叔高岑的《石
城紀勝圖卷》非常接近，不論是畫樹的方法還是山石的皴法如出一轍。

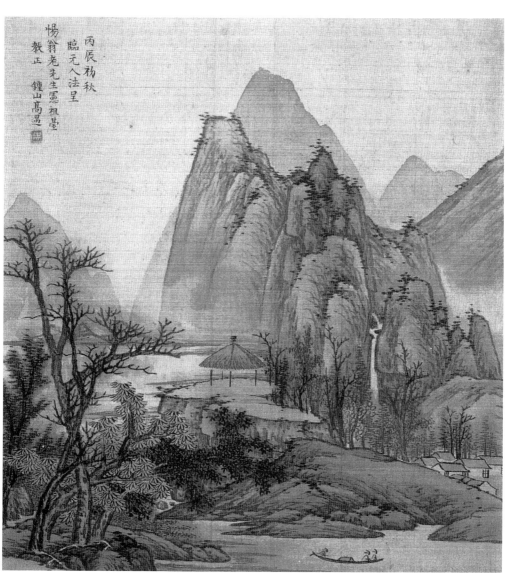

【圖60】高遇《山水圖》冊頁 1679 年 絹本 設色
27.3×24.8 公分 天津博物館藏

（二）高蔭

高岑之子高蔭，字嘉樹，現存作品有《山水》八開（天津博物館藏）【圖61】和《林居圖》（上海博物館藏）【圖62】。前者類高岑引入「南宗」的因素，用筆較鬆動率意，首開題：「雲巢高蔭摹古于孝侯臺畔。」末開自云：「臨倪元鎮筆法為星翁先生。雲巢高蔭。」其實該畫所仿古代大家不止於倪瓚，第三、六開便仿沈周筆意，而第一開似乎又受龔賢積墨之法影響。當然更多是承繼了高岑的摹古之作。《林居圖》與高遇的風格比較接近。

（三）何亢宗

高岑還有一位弟子何亢宗，金陵人，字聿修，善畫山水，畫風穩健清逸。北京故宮博物院藏其所作《山水圖軸》【圖63】，自題：「鐘山何亢宗。」鈐「亢宗」、「何氏聿修」印。用筆勁力爽朗，筆劃清晰分明，色彩樸素淡雅，品格雋逸，盡得高岑筆法。

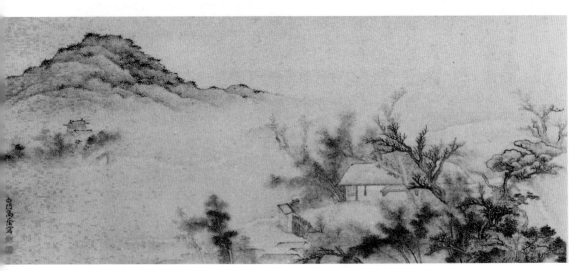

【圖62】高蔭《林居圖》卷 絹本 設色 29.9×64.2 公分 上海博物館藏

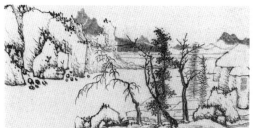

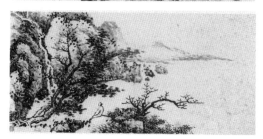

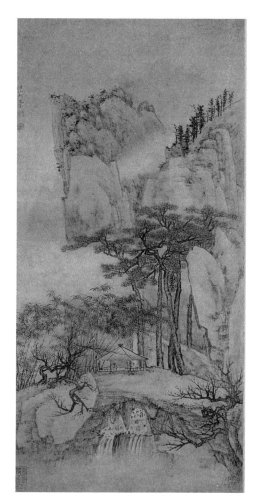

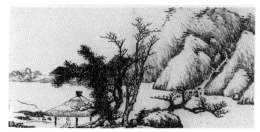

【圖61】高蔭《山水》冊頁（八開選四開）紙本
墨筆 19.8×40 公分 天津博物館藏

【圖63】
何亢宗《山水圖》軸
紙本 設色
62.2×30.7 公分
北京故宮博物院藏

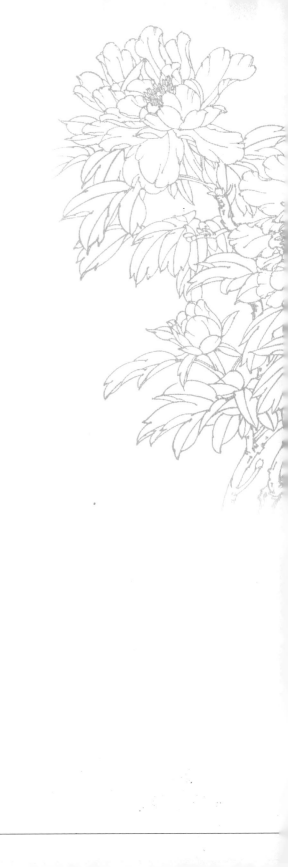

肆 餘論

　　明末清初在金陵匯聚了大量的畫家，胡宗仁家族和高岑家族便是其中重要的代表，雖然他們的身分不同，但在明末清初複雜多變的政治、經濟、文化環境下，卻有很多共同點，即：畫風世代相傳和職業化傾向。前者比較好理解，因為這兩個家族都產生了不少優秀的畫家，畫風在家族中相襲相承，風格上存在一定的共性。但職業化的傾向對於高岑家族似乎不難理解，但對於胡氏家族需略加說明。胡氏家族在明亡前家境較為殷富，胡宗仁還過著賞石玩石的悠閒生活，參與畫社，偶與金陵畫家合作作畫。但他們皆未取得功名，在明清的社會大變動中，家道中落，他們仍能恪守遺民的道德操守，安貧守節。胡宗仁可能並不靠賣畫為生，但其弟胡宗智參與校訂《十竹齋書畫譜・蘭譜》已經參與到到商業的刻書活動，當以此獲得報酬。第二代畫家中其他畫家的生存方式雖無法探尋，但胡玉昆的謀生的手段很可能就是賣文、賣畫，他長期作客於周亮工家，實際上就是周亮工家的門客，他為周作畫，周為其提供食宿，與清中期館於鹽商家的揚州畫家頗為相似。高岑家族雖為職業畫家，但也具有較高的文學修養，其兄高阜便有詩集傳世。高氏兄弟雖安貧若素，但為了生活，他們也不得不為清朝的地方官吏作畫，高岑甚至還為地方志繪製插圖，為清廷歌功頌德。兩個家族都與周亮工存在千絲萬縷的聯繫，甚至高家與周家還結為姻親，從而在江南的文化圈中確立了自己的地位。在畫風上，高岑學畫於宗室畫家朱翰之和文人畫家陳丹衷，他的山水畫南北相容，得到龔賢等大家的推崇。由此可見，清初，在商品經濟發達的金陵，職業畫家和文人畫家的界限正在模糊。

注釋

1　（清）周亮工，《賴古堂集》，卷二，頁 10-11，周在浚清康熙十四年（1675）刻本。

2　（清）龔賢題《周亮工集名人山水冊》第六開程正揆《山水》，臺北故宮博物院藏。

3　石守謙，〈浙派畫風與貴族品味〉，《風格與世變—中國繪畫史論集》，頁 203，臺北：允晨文化，1996 年。

4　同上，頁 195-228。

5　吳彬何時來到南京，論者有不同的觀點，石守謙先生認為早在 1568 年左右已居金陵。但他使用的證據是傳為吳彬的《臨唐六如山水卷》，其真偽至今仍受到置疑。高居翰先生認為是在 1580 年代。不過，我們發現，高居翰先生舊藏的一幅吳彬《山水軸》上款：「萬曆辛卯藏于溫陵客舍圖之。吳彬。」《石渠寶笈續編》著錄吳彬畫《十六應真卷》亦有相同的款識。「萬曆辛卯」為 1591 年，而溫陵在福建，可見，當時他還在福建活動。南京博物院收藏的一件南京畫家胡宗仁《送張隆甫歸武夷山》，上面有吳彬的題詩云：「唱罷新詞怨夕暉，離情鄉思兩依依。憑君為語壼公道，好整雲林待我歸。」胡宗仁此畫作於 1598 年，因此，可以認定他在 1598 年應該已到南京。

6　崇禎十年正月，張獻忠所領導的農民起義軍，曾一度攻陷了孝感縣城。據重刊康熙《孝感縣誌》載：崇禎「八年正月賊（農民軍）大至，多所焚殺，自是如過天星、扒山虎、老蝖蜶、一點油、托天王……諸賊（農民軍）去來往復，不可勝紀，幾乎月無寧日。」

7　中國古代書畫鑒定組編，《中國古代書畫目錄》，北京：北京文物出版社，1993 年。（日）鈴本敬編，《中國繪畫總合圖錄》，東京：東京大學出版會，1982 年。（日）戶田禎佑、小川裕充編，《中國繪畫總合圖錄續編》，東京：財團法人東京大學出版會，1998 年。選擇三書是因為它們分別為中國大陸和海外具有代表性的藏畫集粹。當然臺灣等地區也有不少藏品，但因限於筆者的研究條件，未能盡覽，故未錄，此外，近年來海內外的拍賣會上也偶見胡氏家族畫家的作品，因真偽未作定論，故也未錄。

8　周暉（1546-1627？），上元人，「弱冠為諸生，老而好學，博古洽聞，多識往事」，隱居不仕。他也是一位熱愛家鄉的文化人，著有手寫筆記體《尚白齋客談》，號為「國史未暇收、郡乘不能備」者，唯其龐雜，從中選取有關金陵的文字，自萬曆三十八年（1610）漸次刻印《金陵瑣事》、《續金陵瑣事》、《二續金陵瑣事》，記述南京之人事物，以及遺聞佚事散詩，是不可多得的南京史料。

9　胡宗仁作於 1598 年的《送張隆甫歸武夷山圖》上有「彭舉父」、「懶叔」兩方印章，另有「懶仁」名款。其《蘭竹圖》扇上有「彭舉」名款。

10　轉引自《中國書畫全書》第十冊，頁 22，上海：上海書畫出版社，1996 年。

11　《辭源》第 1304 頁，載《史記》卷一二九〈貨殖傳〉：「今有無秩祿之奉，爵邑之入，而樂與之比者，命曰『素封』」。

12　姚旅，初名鼎梅，字園客，一福建莆田人。姚旅事蹟史傳不載，清錢謙益編撰的《列朝詩集》丁集卷七於附見「全陵社集諸詩人」中介紹其生平說：「以布衣游四方，卒於燕。著《露書》若干卷。詩苦吟，不多作，有集行世。」並錄其詩十三首（謝國楨先生《明清筆記談叢》記為二十二首，誤）。朱彝尊《靜志居詩話》卷一八稱：「園客放浪湖海，綴拾舊聞，《露書》一編，頗存軼事。其評隱時詩家，速比赦器之，近續王元美。」對其生平事蹟介紹得均不多。我們只能從《露書》中約略探知一二。姚旅生活在明朝萬曆、天啟年間，據本書侯應琛序（未署壬戌黃獻可書，天啟壬戌即西元 1622 年）謂姚旅時值「艾年」，推知他大約生於隆慶朝。本書記事晚至癸亥（天啟三年，1623 年），則當時姚旅尚健在。卒年無考。

13　（清）朱彝尊輯，汪森評《明詩綜》卷六十八。

14　（清）顧起元，〈胡彭舉知載齋詩草序〉，《懶真草堂集》卷十四，頁16，見《四庫禁毀叢刊補編》補68，頁635，北京：北京出版社，2005年。

15　見附錄二：胡宗仁詩歌選。

16　周亮工，《讀畫錄》，《中國書畫全書》第七冊，頁950，上海：上海書畫出版社，1996年。

17　周亮工，《賴古堂書畫跋》，《中國書畫全書》，頁941。

18　轉引自《中國書畫全書》第十一冊，頁164。

19　（明）賀復徵編《文章辨體彙選》卷四六五，《四庫全書‧集部‧總集類》。

20　周暉，《金陵瑣事‧續金陵瑣事‧二續金陵瑣事》，頁318，南京：南京出版社，2007年。

21　（清）姜紹書輯，《無聲詩史》卷三，頁51，收錄入于安瀾編《畫史叢書》，上海：上海人民美術出版社，1963年。

22　姚履旋，字允吉，號寒玉，江寧（今南京）人（《中國畫家人名大辭典》作履施誤）。萬曆四十六年（1618）貢士，為揚州學博升巴東知縣。真、行法歐陽詢，稍益以己意，簡峭中微帶風貌，故自彬彬。工畫折枝梅花，得法於秋潤（姚瀏）。轉引自俞劍華《中國美術家人名辭典》。

23　周暉，《金陵瑣事‧續金陵瑣事‧二續金陵瑣事》，頁318-319。

24　見（清）陳開虞纂，《江寧府志》，康熙七年（1668）刻本；《明畫錄》、與《金陵通傳》（江寧陳氏瑞華館，清光緒三十年至宣統元年（1904-1909）刻本）。以上請參見附錄三參考書目。

25　（清）陳作霖，《金陵通傳》卷二十二，頁25。

26　顧起元，《懶真草堂集》。

27　《歷代史料筆記叢刊‧庚己編‧客座贅語》，頁212，臺北：中華書局，1987年。

28　莊申，〈明代中期南京地區的詩社與畫社〉，《故宮學術季刊》第十四卷第三期，臺北：國立故宮博物院。

29　同上注，頁49。

30　同注28，頁1。

31　馬孟晶，〈晚明金陵《十竹齋書畫譜》《十竹齋箋譜》研究〉，頁16，國立臺灣大學藝術研究所碩士論文，1993年。

32　（清）陸心源，《穰梨館過眼錄》，轉引自《中國書畫全書》第十三冊，頁168。

33　（清）程正揆《青溪遺稿》，轉引自《國朝畫識》，《中國書畫全書》第十冊，頁599。

34　周亮工的《賴古堂集》卷六作有〈胡元青將赴當湖訪朱鶴門，賦此奉送元潤，常從予在閩屢遲元青不至〉，卷十有〈與胡元潤、元清〉。胡士昆作於1664年的《蘭石圖》（《支那南畫大成》第十五卷，頁38-39）上款題「元翁老祖臺」，有可能就是為周亮工所作。

35　該畫見《穰梨館過眼錄》卷三十二，轉引自《中國書畫全書》第十三冊，頁196。

36　周亮工，《賴古堂集》。

37　（清）張遺，〈讀畫錄序〉，見周亮工《讀畫錄》序。

38　周亮工，《賴古堂集‧年譜》。

39　現為韓國梨花大學校長，其論文已擴充成書出版，英文書名為 The Life of a Patron：Zhou Lianggong（1612-1672）and the Painters of Seventeenth-century China（New York: China Institute in America, 1996）.

40　康熙《揚州府志》卷二十二〈名宦〉。

41　此冊僅施霖畫中題有年款：「丁亥上元前二日寫為元翁老先生請教。施霖。」「丁亥」為1647年，故推此冊所作時間應在1647年周亮工在揚州期間。

42　李白〈贈秋浦柳少府〉詩有：「搖筆望白雲，開簾當翠微」之句，晚唐詩人杜牧在齊山西巔建造翠微亭以紀念李白。

43　《賴古堂集》卷四，頁4。

44 《賴古堂集》卷四，頁 8。

45 《賴古堂集》卷二十三，頁 9，〈又題蕉堂圖〉。

46 《賴古堂集》卷四，頁 10，〈胡三褐公久別予返秣陵，偶憶蕉堂作圖相寄，意致幻渺，幾於無墨，得之狂喜賦此言謝〉。

47 黎士弘於《托素齋文集》卷五〈閩雪篇序〉寫道：「癸巳冬，某從櫟園先生學於三山署中，時蕉堂之側，初作雪舫，先生有『片帆相引夢江南』之句。閩固無雪，而先生以雪名舫，即先生亦不自解其發想之無因也。」

48 《賴古堂集》卷四，頁 18。

49 《賴古堂集》卷二一，頁 6-7。

50 《賴古堂集》卷九，頁 11。

51 （清）王先謙，《東華錄 · 順治三十四》。

52 顧起元（1565-1628），字太初，一作璘初，江寧人。萬曆二十六年（1598）進士。官至吏部左侍郎，兼翰林院侍讀學。顧氏致力於蒐羅擷取故里（即金陵）名勝古蹟之相關文獻、金石資料，並著有《客座贅語》及《金陵古金石考》。

53 焦竑（1541-1620），字弱侯，號漪園，又號澹園。祖籍日照市，祖上寓居南京。萬曆 17 年（1589）會試北京，得中狀元，授翰林院修撰，皇長子侍讀，後曾任南京司業。他博覽群書、嚴謹治學，尤精於文史、哲學，為明代晚期著名思想家、藏書家、古音學家、文獻考據學家。著作甚豐，有《澹園集》（正、續編）、《焦氏筆乘》、《焦氏類林》、《國朝獻徵錄》、《國樂經籍志》、《老子翼》、《莊子翼》等。

54 （明）朱之蕃，《金陵圖詠》序言，明天啟三年（1623）刻本，見《中國方志叢書 · 華中地方》439，臺北：成文出版社，1983 年。

55 李珮詩，〈明亡前後金陵勝景圖像之研究——以松欞古寺為例〉，刊於《書畫藝術學刊》第 4 期，臺北：國立臺灣藝術大學，2008 年 6 月。

56 （清）龔賢，《燕子磯懷古》，見劉海粟主編，王道雲編注《龔賢研究集》，頁 47，南京：江蘇美術出版社，1988 年。

57 周亮工，《賴古堂集》卷九，頁 5-6。

58 周亮工，《印人傳》卷二，頁 33。

59 周亮工，《賴古堂集》卷十，頁 6。

60 《賴古堂集》卷六，頁 1-2。

61 （清）楊翰，《歸石軒畫談》，見《中國書畫全書》第十二冊，頁 141，上海：上海書畫出版社，1996 年。

62 Hongnan Kim, *The Life of a Patron: Zhou Lianggong(1612-1672) and the Painters of Seventeenth-century China.*

63 周亮工選編，《藏弆集》卷三載胡玉昆《留東減齋》。

64 周亮工，《賴古堂集》卷六，頁 14。

65 周亮工，《讀畫錄》卷四，頁 13。

66 曹爾堪（1617-1679），字子顧，號顧庵，浙江嘉興籍，華亭（今上海市松江）人。順治九年（1652）進士。博學多聞，工詩，為柳州詞派盟主，爾堪善作豔詞，多是宴飲狎妓之作。與宋琬、沈荃、施閏章、王士祿、王士禎、汪琬、程可則並稱為「海內八大家」或「清八大詩家」。善書、畫，不輕授人，故罕流傳。卒年六十三。有《南溪詞》二百三十餘首傳世。

67 顧源，字清甫，一字丹泉，南京錦衣衛人，先世有名昱者自越徙金陵，以貲雄里中，傳傑及恒至源父銘，享高年，多厚福，築日涉園於城南，頤性葆真，又構北麓草堂以為憩所，故別號北麓。源貌清臞，秉性高雅，能詩善草書，善畫水墨，遠景尤好山水之遊。與顧璘、陳沂、陳芹、盛時泰、姚制、嚴賓相友善。家多樽罍彝鼎，法書名畫，摩挲玩味，欣然獨笑。中年後棲心內典，杜門掃軌，治淨室甚精，題曰四松方丈，自號寶幢居士。殷邁、馮夢禎輩皆敬禮之。著有《玉露堂稿》，焦竑序之。（《金陵通傳》卷十四，頁 7。）

68 王楫（1621-？），字汾仲，號艾溪，黟（今安徽黟縣）人。黃容《明遺民錄》卷八稱其「隱居金陵之下新河。壯年好義，

常被大禍，金鐵縲於頸，三木交於踝脛，拷訊備至，然不肯及一人。事釋，隱居教授，賣字給口食，展然若於世無所輕重。其為人誠信，外和而內直。詩多淒音苦節，得騷人之遺。」《金陵通傳》云：王楫字汾仲，其先自黟遷金陵，遂為上元人。家有江樓觀，高吟全上，人稱王江樓。明亡不仕，著有《江樓閣集》。

69　（清）楊翰《歸石軒畫談》，見《中國書畫全書》第十二冊，頁 139-140。

70　轉引自《國朝畫識》，《中國書畫全書》第十冊，頁 599。

71　楊翰，《歸石軒畫談》，見《中國書畫全書》第十二冊，頁 141。

72　周亮工，《尺牘新鈔》，頁 262，上海：上海書店出版社，1988 年。

73　巫佩蓉，〈龔賢雄偉山水的理論與實踐〉，頁 32，國立臺灣大學藝術史研究所碩士論文，1994 年。

74　對於龔賢所言「渾淪」，饒宗頤在先生曾進行過精妙的分析。（見《晚明畫家與畫論》，見《畫�》，頁 519-520，臺北：時報文化出版社，1993 年）他認為「渾淪」一詞緣於道家，或以喻自然，或以譬和合。半千借道家語以喻畫，指出渾淪非模糊之謂，乃筆法與墨二者各極其妙，筆法與墨氣之和合，方是真渾淪。他將繪畫分為三個階段：

　　第一階段　無結滯之病，十年工夫；去筆法與墨氣之毛病。

　　第二階段　無渾淪之名，二十年工夫；免於模糊。

　　第三階段　真渾淪，四十年工夫；已無筆法、墨氣之分，而純任自然。

75　《尺牘新鈔》，頁 263。

76　《賴古堂集》卷二十三，頁 6。

77　《清畫家詩史》乙上，頁 17。

78　原名《晚晴簃詩匯》，清詩總集。編者近代徐世昌（1855-1939），字卜五，號菊人，又號濤齋，天津人。光緒十二年（1886）進士，在清朝官至體仁閣大學士。入民國，依附袁世凱等北洋軍閥，曾在 1914 年任袁世凱臨時政府國務卿，1918 年由段祺瑞的「安福國會」選為大總統，至 1922 年被直系軍閥所黜。《詩匯》是由其門客、幕僚協助編成的。

79　《賴古堂集》卷十五，頁 6。

80　公望，〈胡愷《仿董巨山水軸》及其生平與作品考察〉，《藝苑‧美術版》1997 年第 4 期。

81　（清）秦祖永，《桐陰論畫》二編，上卷，清光緒八年（1882）刻本。

82　（清）王弘撰，《西歸日札》，清康熙三十七年（1698）本。

83　分別在（清）周亮工，《結鄰集》卷八、卷十五。

84　高岑最常用的印是「高岑」、「蔚生」。1675 年的《江天樹影圖卷》（遼寧省博物館藏）、《谷口幽居圖》和《臥遊圖》（廣西壯族自治區博物館藏）、《青綠山水圖軸》（北京故宮博物院藏）上有「榕園」印，可能是他的號。陳傳席先生曾著文指出：有的文獻上記其字「畏生」，這恐怕是錯的，因為他在自己畫上蓋的印章，一般都是上下兩方，上曰「高岑之印」，下曰「蔚生」，如南京博物院藏的《山水冊》每一頁上都有「高岑之印」（上）、「蔚生」（下）；《秋山萬木圖》也是上「高岑之印」，下「蔚生」；天津博物館所藏的《松窗飛瀑圖》、《鳳臺秋月圖》、遼寧博物館藏的《江山千里圖》、與安徽省博物館藏的《仿黃子久富春山居圖》等等皆如此，高岑畫的字印皆是「蔚生」，而不作「畏生」。北京故宮博物院所藏的《山水圖卷》後有高岑的朋友，同居金陵的龔賢等題字，也稱他「蔚生」，謂「蔚生生而能畫」。看來高岑字應是蔚生，岑是小而高的山，「蔚生」是草木茂盛狀，根據古人名字相配的原則，名岑，字蔚生也是相配的，叫「畏生」反而不配。

85　陳傳席先生在〈高岑及其藝術〉（《中國書畫》2008 年 10 期）一文中言及畫史上有五位高岑：一，「福建高岑」，畫上題：「三山樵隱高岑」；二，「西泠高岑」，畫上題「西泠高岑」，當然高岑蔚生也可以題「西泠高岑」，但這個「西泠高岑」字岩子，當然不是「金陵八家」中之高岑蔚生了；三，《圖繪寶鑒續纂》卷二記有「高岑，字善長」，這就不是字蔚生的高岑了；四，「石城高岑」，這個高岑和「金陵八家」中之高岑都是石城人，但畫風大異（詳見《陳

．

傳席文集》卷三）。所以，看畫時要注意這五位高岑的區別。

筆者現已查找到的其他高岑的作品有 1.《仿大癡山水》（朵雲軒藏）題：「丁未秋仲仿黃大癡畫呈鄭翁老先生大詞宗清鑒。邗上高岑。」畫風略類藍瑛，尤其是樹法。2.《仿王詵山水》（北京故宮博物院藏）題：「癸丑清和法王晉卿筆。子岩高岑。」3.《山邏同遊圖》（南京博物院）4.《仿李唐山水》（陝西省博物館藏）題：「庚子秋仲法李希古畫山山書舍。朗仙高岑。」5.《山水圖》扇面（廣州市美術館藏）題：「偶寫天……邗上朗山高岑。」

86 《賴古堂集·舊譜》：「乙丑，十四歲。……公是年始與上元高康生皐、羅星子耀及族兄敏求、南陵盛此公於斯輩互為師友，一時名聲噴噴。」又，周亮工《讀畫錄》卷一「朱知鄆」條：「朱知鄆，……幼與陸可三、魏百雉、汪子白、羅星子、高康生，予從兄敏求及余為同硯友。」

87 陳傳席〈高岑及其藝術〉，見《中國書畫》2008 年 10 期。

88 《賴古堂集》卷四，頁 14，有詩〈羅星子至自白門，得閔伯宗、鍾蟠菴、高康生札子，諸君南北闈同時下第〉：「我友環南北，同時淚滿巾。人來殘歲月，書到舊風塵。不更悲遲暮，惟言負老親。長貧道所貴，相勗守其屯。」

89 高岑〈與減齋〉，見《結鄰集》卷十五，頁 16。

90 李浚之輯，《清畫家詩史》甲下，頁 56-57，寧津李氏，民國十九年（1930）。

91 《賴古堂集》卷一，頁 9。

92 周亮工，《結鄰集》卷八，頁 33。

93 《賴古堂集》卷二十，頁 6，〈與高康生〉（四）。

94 《賴古堂集》卷二，〈高子康生偕予客青州，以母喪歸，予時在都下，不及追送〉。

95 《清畫家詩史》甲下，頁 56。

96 《結鄰集》卷八，頁 25。

97 英國大英博物館收藏的《周亮工集名家山水冊》中有高岑的《山水圖》和《竹石圖》。

98 高岑〈與櫟園先生〉，見周亮工，《藏弆集》，卷十五，頁 26。

99 《賴古堂集》卷十，頁 12。

100 《結鄰集》卷五，頁 11。

101 《江寧府志》卷二，圖記下，頁 41。

102 翁陵，字壽如，號磊石山樵，福建建寧人。工詩。篆、隸、小楷、刻印，皆有致力。飲稱大戶，滿面酒痕。畫山水、人物、初多滯氣，後遊秣陵，從程正揆遊，乃一變，已而又從萬壽祺（1603-1652）遊，又一變，於是已臻化境。

103 楊亭，字玄草，維揚人，寄居秣陵。居東園，以畫隱，工山水。家貧品峻，以丹青自娛，晚無子，與聱妻對坐荒池草閣間，識晨炊數絕，嘯詠自若，不妄干人。

104 方維，字爾張。仙像、山水學鄭重而稍加流動。1641 年嘗為雪聲上人作山水頁圖。

105 范玨，女，字雙玉。（清）余懷《板橋雜記》稱其「廉靜寡所嗜好，惟閣戶焚香，淪茗相對，藥爐經卷而已。性喜山水，摹仿黃公望、顧寶幢（源），槎牙老樹，遠山絕澗，筆墨間有天然氣韻，婦人中范華原也。」前文所言胡慥作有《范雙玉小像》所畫即范玨。

106 何延年，字大春，安徽桐城人，善治印。

107 （清）孔尚任《湖海集》卷七，頁 174，上海：古典文學出版社，1957 年。

108 參《讀畫錄》「陳旻昭」條。

109 周亮工之子周在浚在《讀畫錄》的序言中曾述及其先父作書之原由：「憶先大夫嗜畫三十年，集海內名筆千百頁裝成卷冊，每出載以自隨。督糈江南時，乘一艇，按錫峰、虎阜、廣陵、瀨水間輒自展玩。所見佳山水有彷彿圖畫中者，益復欣然自得，因憶某幅出某君筆，某君家世里第及與所訂交為先生大夫染翰之時之地，旁及韻言品藻，一軼事、一雅謔，俯仰今昔……久之稍成帙……」周亮工任江南糧督是從 1666 年至 1669 年間，故《讀畫錄》當作於此頃。

周亮工一生著述頗豐，但此次被劾去官之後，感身世，一日忽然「中有所感，盡取焚之，並舊所梨棗，亦付一炬」。幸而《讀畫錄》「以其闕而未備，猝不成書，雜亂破硯中故未燼之一炬耳」，由此可見《讀畫錄》大約作於 1666 至 1669 年間，最多到其辭世時（1671 年），朱翰之的傳記最早作於 1666 年，最遲作於 1671 年。周氏在《讀畫錄》中云：「師（七處）望八始寂去」，那麼七處未足八十而逝，以七十九歲來算，他最早生於 1587 年，最晚生於 1592 年。

110 見龔賢在高岑的《山水圖卷》（北京故宮博物院藏）的題跋。《金陵八家畫集》，天津人民美術出版社。

111 （清）金鰲纂《金陵待徵錄》，清道光二十四年（1844）刻本；光緒二年（1876）重刊本。金鰲，字偉軍，江寧人。

112 葉方嘉，〈戊申四月奉旨祭孝陵都人士皆得縱觀，此盛典也，敬賦一章〉，見（清）朱緒曾，《金陵詩徵》，卷七，頁 6，清光緒十一年（1885）刻本。

113 （清）戴本孝，《餘生詩稿》，卷七。

114 《結鄰集》，卷八，頁 35。

115 李浚之輯，《清畫家詩史》乙下，頁 57，寧津李氏，民國 19 年（1930）。

胡宗仁、高岑家族藝術年表

明穆宗隆慶 2 年戊辰	1568	胡宗仁（彭舉）此頃生。 按：胡宗仁首見作品著錄在 1598 年，《讀畫錄》稱其作品流傳甚少，如以是年約三十歲，推之約生於此頃。
明隆慶 5 年辛未	1571	胡宗義此頃生。 按：據《金陵通傳》稱其「工詩畫」，與胡宗仁等五人，排行明確，今據其兄弟年齡推出生年。
明隆慶 6 年壬申	1572	胡宗禮此頃生。 按：據《金陵通傳》稱「宗義弟，工詩畫」，今據其兄弟排行、年齡推出。 文伯仁繪《金陵十八景圖冊》。（上海博物館藏）
明神宗萬曆 6 年戊寅	1578	胡宗智（雪村）此頃生。 按：《明畫錄》、《無聲詩史》、《金陵瑣事》等稱其「宗禮弟，山水擅家法」。為玉昆、士昆之父，今據其子生年及兄弟年齡推出生年。
明萬曆 7 年己卯	1579	胡宗信（可復）此頃生。 按：宗智弟，今據其兄弟生年推之。
明萬曆 18 年庚寅	1590	胡耀昆此頃生。 按：以其父宗仁，弟起昆生年推之。
明萬曆 21 年癸巳	1593	胡起昆此頃生。 按：以 1611 年始見作品及其父宗仁，堂弟玉昆等生年推之。
明萬曆 26 年戊戌	1598	胡宗仁作《送張隆甫歸武夷山圖軸》（南京博物院藏），此為胡宗仁最早的存世作品，時年約三十歲。
明萬曆 28 年庚子	1600	南京畫家郭存仁繪《金陵八景圖卷》。（南京博物院藏）
明萬曆 29 年辛丑	1601	胡宗仁作《山水圖》。（《明清書畫集》） 胡宗信作《蘭石圖軸》（北京故宮博物院藏），此為其最早存世作品，時年約廿三歲。
明萬曆 31 年癸卯	1603	董其昌遊南京（作主考官），題李公麟《山莊圖》，觀褚遂良楷書《西升經》。（《董其昌繫年》）
明萬曆 32 年甲辰	1604	胡宗信為長倩先生作《秋林書屋圖軸》。（南京博物院藏） 胡宗信作《山水》扇頁。（北京故宮博物院藏）

　　　　　　　　　　胡宗信作《山水》。（北京故宮博物院藏）

　　　　　　　　　　胡慥（石公）此頃生。

明萬曆 33 年乙巳　1605　胡宗信作《疏林小立圖》。（吉林省博物館藏）

明萬曆 35 年丁未　1607　胡宗信作《山水圖》扇，（日本・福岡美術館藏）似米氏雲山。

　　　　　　　　　　胡玉昆（元潤）生。
　　　　　　　　　　按：以 1686 年作《金陵勝景圖冊》，自題「八十老叟」，1687 年作《開
　　　　　　　　　　先寺瀑布圖》，自題年八一推之。

明萬曆 40 年壬子　1612　胡宗仁作《蘿月軒圖》。（《一角編》）

　　　　　　　　　　胡宗仁作《江山勝覽圖》卷之第二段。（香港中文大學文物館藏）
　　　　　　　　　　按：吳彬 1610 年作第一段，高陽 1616 年作第三段。

　　　　　　　　　　周亮工（元亮）生。（《歷代名人年譜》）

　　　　　　　　　　高阜（康生）此頃生。
　　　　　　　　　　按：周亮工《讀畫錄》「朱知鄴」條稱周亮工與高阜（康生，高岑兄）為
　　　　　　　　　　「同硯友」，其年齡與周亮工相近。

明萬曆 43 年乙卯　1615　胡起昆作《山水》冊頁。（臺北故宮博物院藏）

　　　　　　　　　　董其昌《仿楊升沒骨山水軸》。（美國納爾遜美術館藏，《域外
　　　　　　　　　　所藏中國古畫集・明下》）

明萬曆 45 年丁巳　1617　胡宗信為幼芝先生作《雲樹圖》扇面。（嘉德 2005 秋拍）

明萬曆 46 年戊午　1618　胡宗仁作《山水》扇。（日本萬福寺藏）

　　　　　　　　　　高岑（蔚生）此頃生。
　　　　　　　　　　按：高岑的《山水圖卷》後龔賢的跋：「余少與蔚生共硯席，故能知其詳。」
　　　　　　　　　　龔賢生於 1618 年，高岑當生於此年前後。

明熹宗天啟 2 年壬戌　1622　胡宗仁作《溪橋策杖圖軸》。（中央美術學院藏）

　　　　　　　　　　胡正言始以「十竹」名齋，天啟年間開始創業。

　　　　　　　　　　胡宗仁、郭存仁、魏之璜、王玄、唐道時、魏克等金陵畫家合作《金
　　　　　　　　　　陵六家畫卷》，（《穰梨館過眼錄》）
　　　　　　　　　　按：胡宗仁自題：「夜雨添溪水，清涼好放船。橋頭見山屋。一半住雲煙。
　　　　　　　　　　壬戌夏日寫並題。宗仁。」

明天啟 3 年癸亥　1623　朱之蕃撰《金陵圖詠》，蒐集整理出「金陵四十景」，並請其學
　　　　　　　　　　生陸壽柏繪圖出版。

　　　　　　　　　　周亮工十二歲，隨父赴浙江諸暨主簿任。（《賴古堂集・年譜》）

　　　　　　　　　　董其昌進禮部右侍郎，兼侍讀學士，協理詹事府事。（《國榷》卷
　　　　　　　　　　85）

明天啟 4 年甲子	1624	周亮工十三歲，客浙江諸暨，以筆墨交陳洪綬，同遊王泄山，便知愛戀山水。（《賴古堂集》）
明天啟 5 年乙丑	1625	胡宗仁初夏作《山水卷》。（《中國嘉德96春拍賣會・中國書畫》）

周亮工十四歲，其父辭去縣主簿職，隨之返南京。始與高阜、羅耀、周敏求（族兄）、朱知鄴（朱翰之子）、陸可三、魏百雉（魏之璜子）、汪子白、盛于斯同學，互為師友，一時聲名嘖嘖。（《賴古堂集・年譜》）

胡正言次子胡其毅生。

董其昌拜為南京禮部尚書，時政在奄豎，黨禍酷烈，其昌深自引遠，逾年請告歸。（《明史・董其昌傳》）

8 月，全國書院毀。

明天啟 6 年丙寅	1626	高岑此頃「幼師同里翰之（七處和尚）。」（《清畫家詩史》）
明天啟 7 年丁卯	1627	胡宗仁作《山水軸》。（日本組田昌平藏）

胡宗智與吳士冠等校《十竹齋書畫譜・蘭譜》。（《十竹齋書畫譜》）

胡正言編印《十竹齋書畫譜》成書。（《十竹齋書畫譜》）
按：該譜繪刻約始於萬年曆四十七年（1619），完成於天啟七年（1627）。彩色套印。內分「書畫譜」、「墨華譜」、「果譜」、「翎毛譜」、「蘭譜」、「竹譜」、「梅譜」、「石譜」八種，每種圖二十幅。除「蘭譜」外，在圖版對開上，都有名人題句。繪畫作者為當時名家。十竹齋常雇刻工十數人，著名者有汪楷。

胡慥廿三歲，三月作《山水冊》。（十頁，第九頁為墨竹，餘皆水墨山水，各頁均有題詩與跋）（《紅豆樹館書畫記》）

周亮工十六歲，讀書常自更初至達旦。（《賴古堂集・年譜》）

明思宗崇禎元年戊辰	1628	周亮工十七歲，與高阜等，為文以復古自任，不肯隨附時調。
明崇禎 2 年己巳	1629	胡宗仁作《山水圖扇面》（德國柏林東方美術館藏）。

周亮工十八歲，於佑國庵作〈傲霜蓮花〉詩。（《賴古堂集・年譜》）

張溥以興復古學為號召，將諸文社合而為一，名曰復社。是年大會於蘇州尹山，是復社第一次大會，復社活動由地下轉為公開。周亮工、楊廷樞、陳子龍、吳偉業、方以智、方文、吳應箕、冒襄、沈壽民、沈壽國、龔鼎孳、曹爾堪、祁家佳、黃宗羲、陸圻、杜浚、王崇簡、姜垓等自是年起，陸續加入復社。

明崇禎 3 年庚午	1630	周亮工十九歲，時吳眾香開星社於高座寺，社中與余姚黃太沖（宗義）、桐城吳子遠、吳門林若撫為友。（《賴古堂集・年譜》）

是年秋，第二次復社大會在金陵召開，應鄉試的人都到。

明崇禎 4 年辛未　1631　周亮工二十歲，屢與試事，皆以北籍（原籍祥符，今河南開封）不得入院。科舉受阻。隨父赴開封，探望文氏長姊於密縣，遂留居此地，父先回。後回南京省親，與盛於斯相識定交。（《賴古堂集・年譜》）

明崇禎 6 年癸酉　1633　周亮工二十二歲，在河南，館於祥符（開封）張舉人林宗（民表）家，教其子讀書。館於張家八載，以家中落，兩親在南京，輾轉苦讀。（《賴古堂集・年譜》）

春，復社在虎丘大會，列名者七百餘人。與會者達八千人。

明崇禎 7 年甲戌　1634　鄒典作《金陵勝景圖卷》，卷後有魏之璜、葛一龍跋。（北京故宮博物院藏，《石渠寶笈》卷 34）

周亮工廿三歲，在開封，祥符令孫承澤觀風得周亮工卷，大異之，取冠軍，為之延譽，又捐金為之置田，周有〈北海夫子為某買田〉詩。（《賴古堂集・年譜》）

董其昌屢疏乞休，詔加太子太保致仕。由京返松江。（《明史》卷 288）

董其昌自題八十歲小像。（曾鯨或尤求所作）。（《董其昌繫年》）

明崇禎 9 年丙子　1636　張風、孫謀、盛胤昌、魏之璜、魏之克、彭舉（胡宗仁）、希允合作《歲寒圖軸》。（上海博物館藏）
按：此為明末金陵畫家重要作品。是年盛胤昌五十六歲，魏之璜六十九歲。張風約二十八歲。是畫社中年輕的生力軍。孫謀字燕貽，江蘇溧水諸生，寓金陵，與王穉登、陳元素友善，與胡宗仁、魏之璜結畫社。魏之克所作，為今存最後紀年作品，時年約六十四歲，卒於是年後。

周亮工廿五歲，在河南，秋試下第。（《賴古堂集・年譜》）

董其昌（玄宰）卒，年八十二。（《明史》卷 288）

明崇禎 11 年戊寅　1638　楊文聰、方芷生（楊文聰夫人）與方以智、吳應箕、孫臨、名妓葛嫩娘等人雅集，楊文聰作《枯木竹石圖軸》。（南京博物院藏）

是年復社名士黃宗羲、吳應箕等作〈留都防亂公揭〉，痛斥魏忠賢餘黨阮大鋮，署名者一百四十三人。

明崇禎 13 年庚辰　1640　周亮工廿九歲，登進士。（《進士題名碑錄》）

明崇禎 14 年辛巳　1641　朱翰之四十八歲，作《硯坐圖卷》。（柏林東方博物館）
按：該畫卷後有鄭簠、鄭元勳、陳昊昭、陳丹衷、方以智、凌世韶、劉余謨等多人題跋，可看出明亡前金陵文人閒散的生活及戲謔的人生態度。引首有「米顛遺韻。戊午臘月郭鞏題端。」

方以智冬偕胡玉昆至濰縣。胡始與周亮工相識,並留濰縣,周亮工蓄畫冊,自此始。(《讀畫錄》)

復社領袖張溥卒,會葬時有一萬人。

明崇禎 15 年壬午　1642　周亮工三十一歲,時全國大亂,在山東濰縣,誓死登陴,守青陽樓半歲,城卒賴以全。有〈巴參戎捷至〉等詩。秋,鄉試,分校易經房,拔王斗樞,李呈祥、劉毓桂。河決汴梁,張林宗獨存幼子,撫之於家。(《賴古堂集‧年譜》)

春,鄭元勳、李雯召集復社在虎丘集會,這是復社最後一次大規模的集會。方以智、吳應箕等皆與會。

明崇禎 16 年癸未　1643　胡正言輯《十竹齋梅譜》。

周亮工三十二歲。以天下廉卓取入京師,濰人燃香步送至德州,見者以為盛事。(《賴古堂集‧年譜》)

高岑作《山水扇》。(《名人書畫扇面集》37)

此頃,金陵畫家作《晚明人山水冊》十開。(美國景元齋藏)
按:分別為魏節《燕子磯》、黃益《獻花岩》、龔遠《龍江關》、謝成《幕府臺》、龔賢《清涼臺》、黃益《雞籠山》、盛於斯《天闕山》、陸瑞徵《玄武湖》、鄒典《靈谷》、張翀《報恩寺》,均為南京當地名勝。此冊無紀年,以謝成、鄒典活動下限,又當在龔賢首次離開南京,約作於二十歲左右,是龔賢可信之最早作品。

明崇禎 17 年
清世祖順治元年甲申　1644　胡宗仁作《山水圖》扇。(日本福岡美術館藏)

胡正言輯《十竹齋箋譜初編》,大部分刻成。(《十竹齋箋譜》)

胡正言為朱由崧監製國璽,被任為中書舍人。(《瓊琚譜》)

周亮工三十三歲,授浙江道監察御史,未十日,京師破,歸南京,弘光朝,錦衣馮可宗誣之「從賊」,下獄,訊無驗,馬、阮又欲其劾劉宗周始肯復官謝之,隱牛首棲霞間。(《賴古堂集‧年譜》)

清順治 2 年乙酉　1645　周亮工三十四歲,入清,以御史招撫兩淮,授兩淮鹽運使。以原御史銜,改鹽法道。該年譜稱:「鹽道之設,自公始。」(《賴古堂集‧年譜》)

清順治 3 年丙戌　1646　周亮工三十五歲,擢布政司參政、淮揚海防兵備道。(《賴古堂集‧年譜》)秋,陳臺孫以畫船見贈,顏之曰「就園」。素有墨癖,蓄墨萬種,是年除夕,與匡蘭馨、程邃、胡玉昆為「祭墨之會」。

清順治 4 年丁亥　1647　胡玉昆與陳洪綬、鄒喆、朱翰之、高岑、施霖、盛琳為周亮工作《山水冊》八開(即《周櫟園收集名人畫冊》,英國大英博物館藏),胡玉昆所作為《齊山》,收入該冊的第一開。

周亮工三十六歲，授福建按察使。周亮工入閩，先在光澤，繼至
邵武，守城之暇，建詩話樓，祀宋人嚴羽其上，召邑諸生能詩者
日與唱和，稍後有《萬山中詩》之刻。

高岑此頃作《竹石圖》冊頁（原畫無紀年，同冊施霖題「丁亥」
作）。（英國不列顛博物館藏）

清順治 5 年戊子　1648　胡宗仁作《山水》扇。（日本萬福寺藏）

周亮工三十七歲，在邵武寓署作蕉堂，讀書賦詩其中。初夏抵福
州。郭鞏為作《蕉堂索句圖》，與許友相識定交。此頃結交福建
莆田書畫家宋祖謙。宋精畫理，陳洪綬、胡玉昆皆稱其妙。（《蘭
陔詩話》、《今世說》）

清順治 6 年己丑　1649　胡士昆此頃與龔賢、張遺、紀映鐘、鄒喆、樊圻等為幼量作《書畫》
冊頁。（湖北省武漢市文物商店藏）。第六開為胡士昆山水畫一
開，自題：「余時年從吳門收藏家得見雲林五株煙樹，至今猶在
臆中，偶一摹之，終未得萬一也。恨手腕不隨心可。己丑（1649）
呈幼量先生。胡士昆。」鈐「胡士昆印」白文方印。

胡士昆作《山水軸》。（《晉唐五代宋元明清書畫集》）

胡玉昆為周賓秋兄作《春江煙雨圖卷》。（上海博物館藏）

清順治 7 年庚寅　1650　周亮工三十九歲，在福建右布政使任。朝覲京師，還南京，6 月
返閩，高阜、高岑兄弟送於江上，有詩留別。胡玉昆可能與周亮
工同來閩。

周亮工七夕後入福州，未幾，羅耀攜馮派魯、鍾文明、高阜書札
至，諸人南北闈同時下弟。因寄書慰高阜，邀之遊閩。

高岑作《松巒疊翠圖軸》。（臺灣國泰美術館藏）

清順治 8 年辛卯　1651　胡慥作《梅竹白頭》扇。（上海博物館藏）

周亮工四十歲，自汀州還福州，代左轄職。入闈提調。秋，複代職赴
延平。（《賴古堂集·年譜》）胡玉昆、羅耀返南京，周亮工有詩送之。
其中《賴古堂集》卷四〈送胡三元潤（玉昆）返白門〉（頁八）。

胡玉昆作《蕉堂圖》寄贈周亮工，周亮工欣喜作詩〈胡三褐公久
別予返秣陵，偶憶蕉堂作圖相寄，意致幻渺，幾於無墨，得之狂
喜賦此言謝〉。

吳宏、樊圻合作《寇白門像軸》（樊作肖像、吳補景）。（南京
博物院藏）

陳丹衷、樊圻、翁陵、楊亭、高岑、沈衍之、壽道人等為素臣送行，
作《六家山水冊》（十二開）。（北京故宮博物院藏）

清順治 9 年壬辰　1652　胡玉昆四十六歲，作《山水卷》。（上海博物館藏）

胡宗仁（彭舉）此頃卒，年約八十五歲上下。

按：胡宗仁作品著錄止於 1648 年，據《讀畫錄‧胡宗仁傳》，稱其長壽，年約八十五上下。

周亮工四十一歲，以鄭成功收復海澄，漳、泉八郡震動。時漳巡道乏人，巡撫張某使周任其職。未幾，鄭成功退保廈門，漳圍解。有〈清漳城上〉詩。（《賴古堂集‧年譜》）作書與高阜，極歡賞其望武夷詩，請之為雙親稱七十壽，並請訂正《賴古堂文選》。

此頃，葉欣、高岑、鄒喆、方維、謝成、盛琳、楊亭、施霖、鍾珥、范珏、張輴、完德作《江左文心集冊》，（十二開）。（北京故宮博物院藏）

按：該冊頁作畫時間不局限於 1652，有年款的作品還有 1653、1654、1655 年間。

清順治 10 年癸巳　1653　胡慥為昆翁老年臺作《葛洪移居》扇面。（北京故宮博物院藏）

胡玉昆四十七歲，是年首夏為周亮工作《山水》冊頁。（劉海粟美術館藏）

吳宏是年至翌年渡黃河，游雪苑。縱觀宋犖（二十歲）家藏畫，其畫益進。（《漫堂書畫跋》）

清順治 11 年甲午　1654　周亮工四十三歲，在福州，秋，鄉試提調，擢都察院左副都御史。十月離閩，冬抵南京，視父母。（《賴古堂集‧年譜》）

高岑夏日作《山居圖》。（夏同浩藏）

方亨咸作《山水》冊頁。（劉海粟美術館藏）

按：此頁可能與張學曾、胡玉昆《山水》同在一冊內，張、胡二人皆有題贈周亮工款，此頁或亦為贈亮工者。

清順治 12 年乙未　1655　胡慥為又新盟兄作《山水圖》扇面。（北京故宮博物院藏）

周亮工四十四歲，正月，由南京赴京都察院任。同年冬，赴閩便至南京省父母，胡玉昆偕行。

清順治 13 年丙申　1656　胡慥作《山水圖》扇面。（北京故宮博物院）

胡玉昆五十歲，正月隨周亮工赴閩質審。周亮工作〈書丙申入閩圖後〉：「元潤嘗從予於灘、於揚、於閩，又兩從予入都。安則從，危則徙去，元潤不為也。」正月，周亮工自南京啟程赴閩，胡玉昆、陳立三、吳子鑒、周開也、丁念也同行。方育盛賦詩相送。錢謙益以卞文瑜畫見贈。並賦詩贈行。張石平、顧夢遊皆有和。盧長華、陸續聞、胡蠑瓚載酒送於河干。高阜、高岑兄弟依依不忍別，信宿舟中始去。

清順治 16 年己亥　1659　胡宗智作《雙帆圖》扇頁。（浙江省杭州市文物考古所藏）

按：此爲其最晚作品，時年約八十二歲，推其享年八十多歲。

周亮工四十八歲，刑部審未結，乃結廬於白雲司。日賦詩著書其中，顏之曰「因樹屋」。胡玉昆五十三歲，返南京。周亮工作〈送胡玉昆返白門〉二首。（《賴古堂集》卷九）

清順治 17 年庚子　1660　周亮工四十九歲，秋，逢太后壽誕，人犯減一等。徙寧古塔，賦詩七律數章寄胡玉昆。十二月初五，周亮工初聞徙塞外消息，賦詩寄與胡玉昆等塞外諸友。

胡玉昆五十四歲，為周亮工作《金陵勝景圖冊》。（美國大都會美術館藏）

按：該畫冊分別畫1.天闕、2.憑虛、3.攝山、4.天印、5.梅塢、6.鐘山、7.祖堂、8.秦淮、9.莫愁、10.靈谷、11.鳳臺、12.石城。末開題：庚子夏仲胡玉昆畫。計十二冊。

高岑冬日作《山水冊》。高岑再作《山水冊》。（南京博物院藏）

鄒喆、高岑、葉欣、方維等作《金陵各家山水集冊》（十頁）。（南京博物院藏）

清順治 18 年辛丑　1661　胡慥為雲甫詞兄作《溪山隱逸圖》扇。（上海博物館藏）

周亮工五十歲，正月，順治卒，被赦。3月奔喪回南京，作〈與胡玉昆、元青〉等。

高岑為立生仁兄作《竹西村舍圖》扇。（廣西壯族自治區博物館藏）

此頃樊圻、曾士俊、仲美（謝成）、損之（張修）、樊沂、葉欣、胡慥作《金陵名筆集勝冊》（八頁）。（北京故宮博物院藏）

清康熙元年壬寅　1662　周亮工五十一歲，此頃首評「金陵八家」，為張修、謝成、樊沂、吳宏、樊圻、高岑、胡慥、鄒喆八人。（王弘撰《西歸日札》）

按：畫史所稱「金陵八家」實由於此。「金陵八家」名單今知共有五說，這是到目前爲止查到有時間並載明爲周亮工品題的「金陵八家」名單及其出處最早、最明確完整的文獻。

高岑作《松泉圖》扇面。（上海博物館藏）

清康熙 2 年癸卯　1663　周亮工五十二歲，春，赴青州海防道任。（《賴古堂集・年譜》）

方文五十二歲，作〈題樊會公（圻）小像〉詩二首，讚樊圻：「繪事江東有八家（按：指「金陵八家」）君工人物更修誇。」（《嵞山續集》卷五）

按：該集爲編年體，詩作於是年，可證本表康熙元年周亮工評「金陵八家」事爲可信。

王弘撰此年來金陵，與金陵八家日相往來：「癸卯予至金陵，八人者日相往來，皆為予作《獨鶴亭圖》，位置渲皴，極山雲林泉之勝。八人者固未見亭，亦寫其意而已。」（《西歸日札》）

春，高岑為蘭翁老社臺作《山水圖軸》（美國史丹福大學藝術博物館藏）

6月，高岑為子老詞宗作《山村登眺圖》扇。（南京博物院藏）

清康熙3年甲辰　1664　胡士昆作《芝蘭竹石圖卷》。（常熟市文管會藏）

胡玉昆五十八歲，為杞園先生作《煙雲飛瀑圖軸》（山東省青島市博物館藏），胡士昆為周亮工作《墨蘭卷》。（《宋元明清書畫家年表》引《南畫大成》15）

周亮工五十三歲，在青州任，冬，代覲入京師。（《賴古堂集‧年譜》）

金陵畫家為幼青作山水，分別是樊沂作《松岡圖》、謝成作《山村圖》、樊圻作《秋林書屋圖》、高岑作《板橋人跡圖》、吳宏作《仿元人山水》、以及鄒喆作《水閣秋風圖》等；其他無年款的作品尚有查士標的《溪亭小坐圖》、《行書五律圖》和方亨咸的《行書懷季滄葦詩》，當作於此頃。（江西景德鎮博物館藏）

周在浚隨高阜、吳宗信再至青州，方文有詩相送。周亮工作〈與高康生〉（《賴古堂集》卷二十）高阜作《青州道中復周櫟園》（《藏弆集》卷二）

胡慥為子翁詞宗作《花鳥畫》扇面。（湖北省博物館藏）

胡慥約卒於是頃。（見本書考證）

清康熙4年乙巳　1665　胡玉昆五十九歲，為祝武明老親翁七十壽作《山水軸》。（北京故宮博物院藏）

高岑、樊圻合作《名家畫冊》，計八冊。

高阜以母喪遄歸，周亮工時在京師，不及追送，有詩送之。（《賴古堂集》卷二〈高子康生借予客青州，以母喪歸，予時在都下，不及追送〉）

史志堅、謝成、查士標、孫綬、樊圻、龔賢（偽）、鄒喆、高岑、何端正、蘇維、張遺、程正揆（疑偽）《金陵諸家山水集錦冊》。（北京故宮博物院藏）

清康熙5年丙午　1666　此頃，髡殘、吳宏、高岑、葉欣、楊廷、樊沂、海靖、高遇、鄒喆等作《山水冊》。（北京故宮博物院藏）
按：此冊也有作於丁未（1667年）

胡玉昆六十歲過青州訪周亮工，別歸時留書一封。（《賴古堂集》卷六頁十四〈雲門送胡玉昆返白下〉，《藏弆集》卷三載胡玉昆〈留柬減齋〉）

高岑作《山水冊頁》（北京故宮博物院藏《金陵諸家冊》），作《金山圖軸》（南京博物院藏）。

樊圻、高岑作《山水合冊》（八頁絹本）。（《筆嘯軒書畫錄》）

江寧知府陳開虞拓新牛首山弘覺寺。七月倡修報恩寺藏經殿，十月倡修鎮淮橋，並開修《江寧府志》。（《江寧府志》）

石潮和尚重修天界寺禪堂，廣其規制。（《江寧府志》）

| 清康熙 6 年丁未 | 1667 | 胡宗信作《溪山無盡圖》。（《穰梨館過眼續錄》）

高岑作《仿大癡山水軸》。（朵雲軒藏）

高遇（雨吉）作《山水冊頁》。（北京故宮博物院藏《金陵諸家冊》）

周亮工五十六歲，正月任江南江安督糧道。六月，代理安徽布政使。其子在浚、在延刻《書影》於南京。是年將藏畫之樓定名為「讀畫樓」。是年，王時敏來訪，為跋畫冊。杜浚來會，歸為作《讀畫樓記》。

1660 年，周亮工《書影》初成，1667 年，高阜為其作序。

歲在庚子，從諸室中歷溯生平聞見，加以折衷，詮次成編，一時見者，以為可資談助，廣異苑，而阜獨以此非博物之紀，而明道之書也。

江寧知府陳開虞修鳳臺山之鳳遊寺，並開修《江寧府志》。布政金宏、糧道周亮工、知府陳開虞重修府學，添建啟聖鄉賢名宦祠。知府陳開虞、推官謝金全修程明道書院。大中丞林公天擎捐貲在幽棲寺修廨並勒石。（《江寧府志》）

| 清康熙 7 年戊申 | 1668 | 高岑作《曲岸松高圖》。（浙江省溫州博物館藏）

是年陳開虞所撰《江寧府志》刊行。內有高岑所作《金陵四十景圖》，周亮工為之題跋，稱「予以蔚生老畫師，一紙半幅為時人爭貴，其必傳於後無疑，使後世知龍江鐘阜雲林煙水，中有虯髯高士在焉。」（《江寧府志》）

高岑、樊圻、吳宏、樊沂、施潤章為蓋翁作《名人書畫冊》（十二開）。（北京故宮博物院藏）

朝廷下旨祭孝陵，以官方立場公開向明太祖致敬，並象徵著清廷正式接手太祖所留下的江山。（葉方嘉〈戊申四月奉旨祭孝陵都人士皆得縱觀，此盛典也，敬賦一章〉）

清康熙 8 年己酉　1669　吳期遠（子遠）至金陵，慰問周元亮（亮工）罷官，元亮因大會辭人高士：袁重其、黃生、顧與田、姜廷干、胡玉昆、樊圻、樊沂、吳宏、夏森、胡節（王石谷的弟子）、陳卓、葉欣、張震、姚澍、倪燦、王翬、張損之（修）、鄒喆、胡竹君（節）、黃琳、陳鐸、茅止生、王概等。高岑因病，龔賢隱居，未參加。周亮工及門弟子黃俞邰（居中之子）撰有長歌。（《讀畫錄》）

高岑作《蕉蔭清興圖軸》（南京博物院藏）、《曲岸松高圖軸》。（浙江省溫州博物館藏）

按：《中國美術辭典》著錄高岑是年作《林蔭評古圖軸》，亦南京博物院藏，未知是否同一幅？

是年王翬來金陵，寓續燈庵，為周亮工作大小畫十六幅，匯為一冊慰其老也。（《中國美術年表》、

周亮工五十八歲，在江寧糧署。8月，入闈提調。10月，被劾去職。（《賴古堂集・年譜》）

周亮工《讀畫錄・王石谷》）

周亮工於編輯《藏弆集》後，繼輯《結鄰集》，收髡殘手札等。

清康熙 9 年庚戌　1670　胡玉昆六十四歲，作《山水軸》（北京故宮博物院藏）、《碧梧依山圖》（《媚秋堂藏名人書畫》）、《梅竹芝石圖軸》。（《古代書畫過目匯考》）

高岑為立庵道長翁作《仿江貫道山水》。（山東省煙臺市博物館藏）

周亮工二月初五，慷慨太息，將生平著作盡數焚毀，絕與世文字因。緣事過旋生悔意。焚書後，即不甚留意文字事，著手整合所集印章、印譜，編撰《印人傳》。五月初一，王士禎為周亮工題畫二十餘則。是月初，尺牘三選《結鄰集》成。（《賴古堂集・年譜》）

清康熙 10 年辛亥　1671　胡玉昆六十五歲，作《山水冊》（廿一頁）。（北京故宮博物院藏，內有幾開為朱岷補畫）

清康熙 11 年壬子　1672　高岑作《山水扇》（《明清畫家印鑒》）、《山水圖冊》（十一頁）（歐洲私人藏）、《臨宋元十二家墨法冊》（柏林民族學博物館藏）。

此頃，高岑、樊圻、龔賢、胡慥、謝蓀、葉欣、鄒喆、吳宏《金陵八家扇面集》（八頁）。（南京博物院藏）

按：高岑之作自題詩：「溪雲過雨斂芙蓉，翠鎖回流樹幾叢，相約樓臺人不到，隔溪惟聽數聲鐘。」壬子夏日並題似子翁彥（春？）長兄教正。高岑。鈐「臣岑」朱文方印。吳湖帆題：「高岑學半千，而無半千雄氣，便具金陵習尚矣。康熙十一年壬子。」

周亮工春赴廣陵，2月歸，5月得病，6月卒，年六十一。（《賴古堂集·附年譜》）

清康熙 12 年癸丑　1673　胡玉昆六十七歲，作《金陵古跡冊》（十二頁）。（《金陵古跡圖冊》）

胡正言（曰從）卒，年九十二。其子胡其毅五十二歲，已是南京名流。（《中國美術辭典》）

是年，周亮工《讀畫錄》刊行，毛甡、張怡作序。（《讀畫錄》）

高岑作《松窗飛瀑圖軸》。（天津博物館藏）

清康熙 13 年甲寅　1674　胡士昆《紫草幽蘭圖卷》。（廣東省博物館藏）

胡玉昆六十八歲，作《山水冊》八開。（上海博物館藏）

清康熙 14 年乙卯　1675　胡玉昆六十九歲，作《山水冊》（畫、書各十頁）。（南京博物院藏）

高岑作《山閣清秋圖卷》（遼寧省博物館藏）、《青綠山水卷》（《古代書畫過目匯考附錄》）、《山水冊》（浙江省博物館藏）、《江天樹影圖》（遼寧省博物館藏）。

按：《山水冊》與梅清、程鵠、錢繩式、曹岳、沈菴范、梅之煥、高遇、余金體、張振岳、王之璽等畫頁合爲一冊，可略知高岑與梅清等徽派畫家之交往。

胡濂（胡愷子）作《山水軸》。（南京市博物院藏）

清康熙 15 年丙辰　1676　胡士昆《石室（一作壁）幽香圖軸》。（北京故宮博物院藏）

高岑作《仿趙大年筆山水軸》（南京大學藏）、《山水圖》（美國加州大學柏克萊分校美術館藏）。

高岑、何延年、吳宏、高遇、陳卓、陳舒、張修、胡士昆、樊圻、王概、謝蓀、夏森作《山水冊》（十二頁）。（天津博物館藏）

清康熙 16 年丁巳　1677　胡玉昆七十一歲，作《山水冊》（畫、書各十頁）。（南京博物院藏）

胡濂作《雨花閑眺》條幅。（天津博物館藏）

清康熙 17 年戊午　1678　胡士昆作《松石蘭花圖軸》（常州市博物館藏）、《蘭蕙圖卷》（浙江省杭州市文物考古所藏）。

高遇作《牛首煙巒圖》。（南京市博物館藏，《知魚堂書畫錄》）

清康熙 18 年己未　1679　高岑作《設色山水冊》（《金陵各家畫冊》，北京故宮博物院藏）、《山水》冊（《明清畫家印鑒》）、《山水》扇（《中國美術家人名辭典》）。

高岑、鄒喆、吳宏等作《山水》條屏。（山東省青島市博物館藏）

高遇、駱連為天翁老先生作《山水》頁。（浙江省博物館藏）

高遇作《設色山水冊》。（《金陵各家畫冊》，北京故宮博物院藏）

清康熙 19 年庚申	1680	石濤三十九歲，是年閏 8 月，由安徽移居南京。
清康熙 20 年辛酉	1681	高岑作《石城紀勝圖卷》。（北京故宮博物院藏）。

按：本幅無款識，卷後有紀映鐘、龔賢三則題識言為高岑所繪，並評其畫。

清康熙 21 年壬戌	1682	胡玉昆七十六歲，作《山水冊》（十二頁）。（美國加州大學柏克萊分校美術館藏）
清康熙 22 年癸亥	1683	王概助纂《江南通志》，編入所作《山川形勝圖》五十幅。
清康熙 23 年甲子	1684	高岑作《山水冊》（七頁）。（廣東省博物館藏）

9月，康熙首次南巡，至江寧，11月回。（同上）南京的官員找來大批畫家，分工繪製江南各地名勝，以備皇帝觀賞。「十一月壬戌朔，上駐江寧。癸亥，詣明陵致奠。乙丑，回鑾。泊舟燕子磯，讀書至三鼓。侍臣高士奇請曰：『聖躬過勞，宜少節養。』上曰：『朕自五齡受書，誦讀恒至夜分，樂此不為疲也。』」（《清史稿》《本記》七〈世祖本記〉二）

清康熙 24 年乙丑	1685	胡士昆作《蘭石圖卷》。（上海博物館藏）

胡玉昆七十九歲，作《松石圖軸》。（遼寧省博物館藏）

清康熙 25 年丙寅	1686	胡玉昆八十歲，作《捕魚圖軸》（徐伯郊藏）、《金陵勝景圖冊》（十一頁）（天津博物館藏）。

按：兩畫均言此年已八十，可推其生於 1607 年。其中《金陵勝景圖》冊共十二開，畫金陵勝景，本幅題景點名。1.靈谷、2.燕磯、3.攝山、4.杏村、5.鳳臺、6.莫愁、7.牛首、8.祖堂、9.憑虛、10.秦淮、11.石城。對開有王楫以楷書介紹該景點，並有柳堉書寫相關詩詞一首。末開胡玉昆自識：「胡玉昆畫，計十二幀。」

胡玉昆為雲霄作《山水》圖扇。（日本私人藏）

清康熙 26 年丁卯	1687	胡玉昆八十一歲，作《開先寺看雲圖軸》，自題「時年八十有一」。（南京博物院藏）

高岑作《嵩山圖軸》（天津人民美術出版社藏）、《設色山水軸》（南京博物院藏）。

清康熙 28 年己巳	1689	高岑與桑楚、查士標、朱二玉、蕭晨、王漢藻、阮月樵、潘冰壺揚州畫家為孔尚任合作《還朝畫冊》的《湖海集》中收有合畫《還朝畫冊》。
清康熙 31 年壬申	1692	胡士昆作《蘭石圖》。（山東省青島市博物館藏）

胡宗仁詩歌選

江頭別

江風今夜寒，郎且江邊住。
拂曉上樓看，郎船不知處。

桃葉曲

桃葉渡頭桃葉春，家家桃葉鬥妝新。
不知何處初來客，未省吳姬會笑人。

立秋後夜起見明月

深夜見明月，漸低西南隅。
光華射虛簷，照我床頭書。
開函見細字，歷歷如貫珠。
老眼未能讀，惆悵坐庭除。
風生梧葉鳴，光景殊蕭疎。
昨方入秋序，清涼便有餘。

閒居寄友

家住青溪曲，春深花竹迷。
君來若相問，直過石樑西。
屋壁峰陰合，門籬槿葉齊。
蕭然半迂事，課水灌園畦。

曉聞寒鳥兼呈遠客

霜林棲鳥冷，曙聽語簷間。
爭盼朝暾出，移羽就其暄。
籬外犬忽吠，有客至我門。
問客何能早，雲從遠道還。
命僕燒松火，炊黍慰勞煩。
而我尚慵臥，見客生愧顏。

林茂之新居

客舍何常定，三年跡屢遷。
今來營一室，形勝石門前。
地僻幽岩列，池平野水連。
知餘日相過，短榻不須懸。

歲暮送姚園客自白下往吳越

逼歲難禁出，白門猶客中。
寒生夜山雪，晴卜曙江風。
花落竹堂靜，煙消石屋空。
並州望音信，莫久滯郵筒。

夜坐

篝燈常獨坐，淪茗與攤書。
殘月半□白，寒星徹夜疎。
不眠增畫短，延漏惜冬餘。
此意自終古，中懷未忍虛。

聞鳥

烏聲誰喜聞，日啼白門樹。
愁來刪樹枝，認得白門路。

聞蛩

秋夜寒蛩語，淒淒孤月明。
空床自難寐，不但百愁生。

郊行

每出幽尋杖短藜，無窮勝事愜幽期。
村村野老柴門裡，日對雲山自不知。

雨後

陰陰春日暖風輕，新水溪灣到岸平。
宿雨濕山深樹暗，夕陽開浦遠山明。

閒居寄友

家住青溪曲，春深花竹迷。
君來若相問，直過西梁西。

江上看山

江上看山分外青，更憐山畔有雲行。
連朝認熟橋西路，孤杖無勞藉友生。

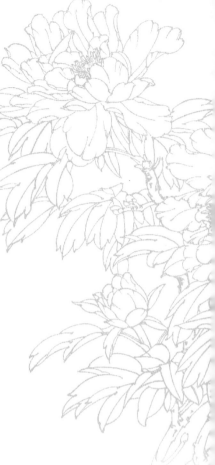

初夏園林即事

夏入園林好，欣逢霽景明。
藥闌香醉蝶，柳岸綠迷鶯。
道在心逾逸，情閑跡自清。
夕陽紅欲盡，一抹暮山橫。

茂之乞畫楚山圖余將遊武林走筆戲答

片帆已掛曉須開，無奈遊情日與催。
欲圖楚山青萬疊，待余行看越山來。

暮煙

送客歸舟息樹根，蕭疎楓葉掩柴門。
暮煙未即全遮眼，猶露橋西一兩邨。

黃鳥日來啼

黃鳥弄羑響，日啼簷間樹。
簷樹多佳陰，覆我庭前路。
主人懶出門，坐臥送宵曙。
若雲此中非，黃鳥亦應去。

附錄三 主要參考書目

古籍文獻

（明）朱之蕃　　《金陵圖詠》（《中國方志叢書・華中地方》439，臺北：成文出版社，1983 年）。

（明）周暉撰　　《金陵瑣事》、《續金陵瑣事》、《二續金陵瑣事》（南京：南京出版社，2007 年）
　張增泰點校

（明）顧起元　　《懶真草堂集》，見《四庫禁毀書叢刊補編》68-69。（北京：北京出版社，2005 年）。

（清）王弘撰　　《西歸日札》（李夔龍，清康熙 37 年（1698））。
　李夔龍評

（清）朱緒曾編　《金陵詩徵》（清光緒 12-20 年（1886-1894）刻本）。

（清）朱彝尊輯　《明詩綜》（北京：中華書局，2007 年）。

（清）周亮工　　《讀畫錄》，（《中國書畫全書》第七冊，上海：上海書畫出版社，1996 年）。

　　　　　　　《賴古堂集》，周在浚清康熙十四年（1675）刻本。

　　　　　　　《印人傳》，（南京：江蘇廣陵古籍刻印社，1998 年）。

　　　　　　　《藏弆集》，（收入四庫禁燬書叢刊編纂委員會編；王鐘翰主編《四庫禁燬書叢刊》集部 .36，
　　　　　　　　　　　北京：北京出版社，2000 年）

　　　　　　　《結鄰集》，（收入四庫禁燬書叢刊編纂委員會編；王鐘翰主編《四庫禁燬書叢刊》集部 36，
　　　　　　　　　　　北京：北京出版社，2000 年）

　　　　　　　《尺牘新鈔》（上海：上海書店出版社，1988 年）。

（清）金鼇輯　　《金陵待徵錄》（上元孫氏，清同治 11 年（1872）刻本）。

（清）姜紹書輯　《無聲詩史》（收錄于安瀾編《畫史叢書》，上海：上海人民美術出版社，1963 年）。

（清）孫嶽頒等纂　《佩文齋書畫譜》（上海：上海古籍出版社，1991 年）

（清）徐沁撰　　《明畫錄》（收錄于安瀾編《畫史叢書》，上海：上海人民美術出版社，1963 年）。

（清）秦祖永　　《桐陰論畫》（清光緒 8 年（1882）刻本）

（清）陳作霖撰　《金陵通傳》（江寧陳氏瑞華館，光緒 30 年 - 宣統元年（1904-1909），民國 8 年增刻）。

（清）陳開虞纂修　《江寧府志》（清康熙 7 年（1668）刻本）。

（清）戴本孝　　《餘生詩稿》（守硯庵戴本孝，清康熙（1662-1722）刻本）。

（民國）李浚之輯　《清畫家詩史》（寧津李氏，1930 年）。

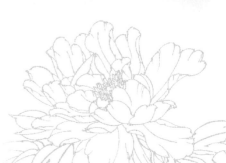

今人專著

王伯敏　《中國版畫史》（上海：上海人民美術出版社，1961 年）。

石守謙　《風格與世變——中國繪畫史論集》（臺北：允晨文化，1996 年）。

孟　晗　《周亮工年譜》，廣西師範大學碩士學位論文，2007 年。

高居翰　《山外山：晚明繪畫，1570-1644》（臺北：石頭出版社，1997 年）。

　　　　《氣勢撼人：十七世紀中國繪畫中的自然與風格》（上海：上海書畫出版社，2003 年）。

翦伯贊主編　《中外歷史年表》（北京：中華書局，2008 年）。

Hongnan Kim　*The Life of a Patron: Zhou Lianggong(1612-1672) and the Painters of Seventeenth-century China*, New York：China Institute, 1996.

圖籍圖錄

單國強　《金陵諸家繪畫》（上海：上海科學技術出版社，2000 年）。

趙春堂編輯　《金陵八家畫集》（天津：天津人民美術出版社，1999 年）。

（日）鈴本敬　《中國繪畫總合圖錄》（東京：東京大學，1982 年）。

（日）戶田禎佑　《中國繪畫總合圖錄續編》（東京：財團法人東京大學出版會，1998 年）。
小川裕充編

中國古代書畫鑒定組編　《中國古代書畫圖錄》（北京：文物出版社，1995 年）。

中國古代書畫鑒定組編　《中國繪畫全集》（杭州：浙江人民美術出版社，2000 年）。

周蕪　《金陵古版畫》（南京：江蘇美術出版社，1993 年）。

期刊論文

石守謙　〈由奇趣到復古——十七世紀金陵繪畫的一個切面〉，
《故宮學術季刊》，第 15 卷第四期，1998 年，臺北：國立故宮博物院。

何傳馨　〈明清之際的南京畫壇〉，
《東吳大學中國藝術史集刊》，1987 年第 15 期，臺北：東吳大學。

呂曉　〈周亮工「金陵八家」說考辨〉，
《美術研究》2004 年 3 期，北京：中央美術學院。

李珮詩　〈明亡前後金陵勝景圖像之研究——以松巒古寺為例〉，
《書畫藝術學刊》第 4 期，臺北：國立臺灣藝術大學，2008 年。

莊申　〈明代中期南京地區的詩社與畫社〉，
《故宮學術季刊》第十四卷第 3 期，臺北：國立故宮博物院。

楊敦堯　〈圖寫興亡：實景山水圖在清初金陵社會網路中的意涵〉，
《書畫藝術學刊》第 1 期，臺北：國立臺灣藝術大學，2006 年。

後記

　　寫作這本書來自一個非常巧合的機緣。去年冬天，因為一個課題去北京故宮博物院拜訪余輝先生，他問及我的研究興趣和方向。我告訴他自己從 2002 年寫作博士論文《髡殘繪畫研究》開始，對明末清初金陵畫壇產生了濃厚的興趣。後應上海書畫出版社之邀寫作了《中國山水畫通鑒‧鐘山煙雲》一書，在新發掘的王弘撰《西歸日札》中關於「金陵八家」的最早也最確切的記載的基礎上，揭示了周亮工品題的「金陵八家」的真實構成，並對這些職業畫家的生平和藝術成就進行了較系統的梳理。2007 年，我進入中央美術學院博士後流動站，有幸投師於薛永年先生門下，自然將自己的博士後課題確定為《明末清初金陵畫壇研究》，已經完成了一些金陵畫家的個案研究。余先生當即約我為《藝術百年家族》叢書撰寫《胡宗仁家族》一書。當時我提出雖然胡氏一門出了至少七位畫家，但大多沒有生平文字資料留存，存世作品也極少，很難單獨成書。後來與余先生商量，並徵得石頭出版社的同意，加入與之同時代的另一個金陵職業畫家家族——高岑家族。隨著資料收集的增多和研究的深入，我越來越對高岑和胡宗仁侄子胡玉昆的山水畫藝術產生了濃厚的興趣。胡玉昆是一位性格孤僻的畫家，善繪縹緲虛無之景，其頗具印象派的風格在當時特立獨行，而且他與一代鑒賞大家周亮工的交遊更是頗具傳奇色彩。高岑是「金陵八家」之一，其兄高阜是周亮工的好友，高岑是金陵頗具聲名的職業畫家，其侄高遇和其子高蔭皆承其畫風，雖有論者在論及「金陵八家」時會涉及高岑，但很少有人看到這個繪畫世家的種種關聯。更不要說將胡、高兩個繪畫世家作為一個整體來關照，我一時找不到切入點。

　　2009 年 9 月，我去澳門參加《豪素深心——明末清初遺民金石書畫學術研討會》，在準備論文的過程中，對明清之際的金陵實景山水進行更有系統的研究，終於找到將兩個家族的聯繫在一起的線索，這就是他們的遺民身份與生活狀態，以及他們對金陵實景山水的描繪。他們為不同的人創作的金陵實景山水本身便包含著豐富的歷史資訊和文化內涵，而且也奠定了他們在清初畫壇上的地位。經過大半年的資料收集，在自己對金陵畫壇的前期研究基礎上，國慶七天，我幾乎是不停筆地完成了初稿 6 萬字，經過一個多月的調整和修改，最終完成了這部書稿。

　　書稿的寫作過程中，得到合作導師薛永年先生的指導，余輝先生和邵彥女士也提供了不少寶貴的建議，江蘇省國畫院的蕭平先生為我提供了他珍藏的《江寧府志》中《金陵四十景》的原刻本，臺灣鴻禧美術館的楊敦堯先生也為我提供了不少圖片資料，在本書出版之際，特表謝忱。

2009 年 11 月 18 日